Designs of the Times

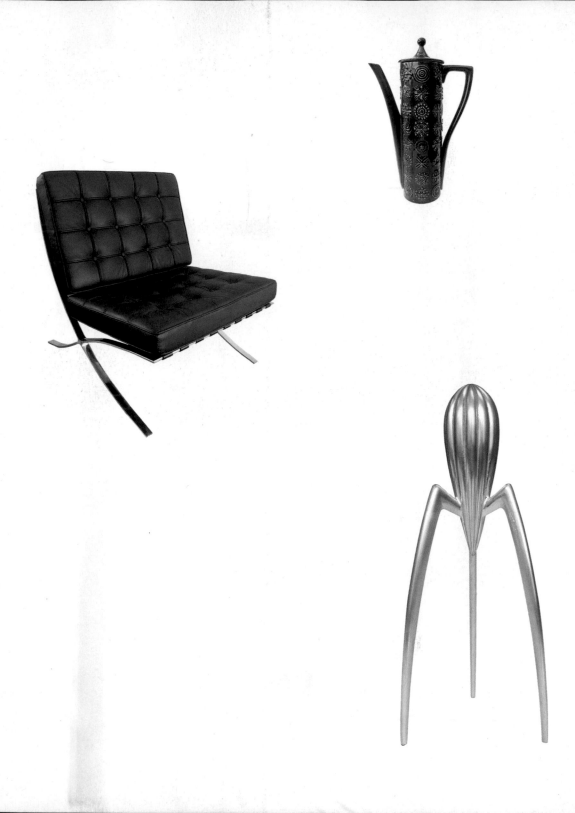

當代設計
進化史

精采視覺版 **DESIGNS
OF THE TIMES**

Using Key Movements
Styles for Contemporary Design

圖說關鍵運動
與經典風格的超連結

著——**Lakshmi Bhaskaran**

譯——**羅雅萱**

000
原點

當代設計進化史【精采視覺版】
DESIGNS OF THE TIMES
Using Key Movements and Styles for Contemporary Design

作　　者　拉克希米・巴斯卡藍（Lakshmi Bhaskaran）
譯　　者　羅雅萱
執行編輯　柯欣妤
封面設計　白日設計
美術編輯　黃淑雅
版面構成　徐美玲、詹淑娟
校　　對　林秋芬
發 行 人　蘇拾平
總 編 輯　葛雅茜
出　　版　原點出版
　　　　　105401 台北市松山區復興北路333號11樓之4
　　　　　電話：（02)2718-2001 傳真：（02)2719-1308
發　　行　大雁出版基地
　　　　　105401 台北市松山區復興北路333號11樓之4
　　　　　電話：(02)2718-2001
　　　　　24小時傳真專線：(02)2718-1258
　　　　　讀者服務信箱：andbooks@andbooks.com.tw
　　　　　劃撥帳號：19983379
　　　　　戶名：大雁文化事業股份有限公司

2021年3月 初版一刷
ISBN：978-957-9072-93-9
定　　價：650元

國家圖書館出版品預行編目 (CIP) 資料

當代設計進化史【精采視覺版】/ 拉克希米・巴斯卡藍(Lakshmi Bhaskaran)著；羅雅萱譯. -- 初版. -- 臺北市：原點出版：大雁文化事業股份有限公司發行, 2021.03
256面；22 × 17公分
譯自：Designs of the times
ISBN 978-957-9072-93-9(平裝)

1.工業設計 2.裝飾藝術 3.歷史

964　　　　　　110000637

A Roto Vision Book

Original title; DESIGNS OF THE TIMES:
Using Key Movements and Styles for Contemporary Design
Copyright © Roto Vision SA 2005
Complex Chinese edition copyright © 2021 by Uni-books,
a division of And Publishing Ltd.

謹此致謝

　　我要感謝各位提供書中圖檔的設計師和設計公司。同時我也要感謝 Roto Vision 出版社的編輯 Kate Shanahan、Lindy Dunlop、April Sankey 和 Luke Herriott。

　　特別感謝 D&AD 的同仁和 Jose Ballin。感謝 Quentin Newark 給我的幫助和建議，謝謝 Jony 每天持續不斷地激勵我，給我靈感。

1929

Bifur 字體／卡桑德爾
海報藝術家卡桑德爾所設計的字體，運用深淺不同的色調
營造裝飾效果，將英文字母做戲劇性的簡化。

ABCDEFGHIJKLMN
OPQRSTUVWXYZ
1234567890
.,;:-'' '''' .◗◖◖◗!?()ĈĈC

1993

英國合唱團美麗南方（Beautiful
South）的專輯《0898》唱片插圖
／美國插畫家卡特（David Cutter）

2003

巴德學院（Bard College）的費雪
表演藝術中心（Richard B. Fisher
Center for the Performing Arts），
美國紐約／美國建築師蓋瑞

目次

前言

從藝術到建築，從家具設計到平面設計，設計在二十一世紀已成為一個全球化的現象。不管是作為溝通管道、表達方式、吸引新的觀眾，或是重新引起舊觀眾的注意，在這個永不滿足的世界中，設計語彙已成為主流選項。簡言之，設計，無所不在。

當今的世界充斥著各種選擇，各式產品除了功能之外還被賦予更多角色，營造了一個由消費主義驅動，由美學主導的世界。在這個可丟棄的時代中，大量生產取代客製化，毀損物品不是拿去修理，而是被棄置。設計滲入我們的日常生活當中，成為生活中不可或缺的一份子，讓我們習於它的存在，因此產生更多的期待，更多

的要求，不斷尋找不同之處、尋找下一個「明星」，要求設計產業和設計師滿足我們的需求。

為了回應二十一世紀的消費者不斷變化的需求，現在有愈來愈多的設計師向歷史主義尋求協助。就設計產業而言，所謂歷史，就是從過去的藝術、設計和建築風格中得到啟發。有許多設計師會從過去的作品中尋求靈感，例如參考希臘風格的羅馬雕塑家們，但此一作法的合宜性也經歷了一百五十多年的爭辯。十九世紀的藝術與設計偏重模仿歷史，卻與二十世紀強調的現代主義對立。現代主義者急於創造新的設計語言，對他們來說，從過去汲取靈感並非可行之道。直到

1960 年代後現代主義的出現，質疑現代主義者的看法，設計師才能再次自由地優遊於歷史中。

繞了這麼一圈之後，設計開始在新的世紀中尋找立足點。歷史主義不只搖身變爲尋找創意的正當來源，也是當代視覺文化很重要的一部分。我們已經脫離過去只要一種風格便足以代表某個時代精神的年代。科技與機械的革命性進展，以前曾經是刺激設計師和建築師向前的動力，現在卻不再有同樣的激勵效果。現在的設計師面對眾多的選擇，有各式各樣不同的風格和屬性讓他們可以精挑細選，將現代與過去混和搭配，營造屬於未來的樣式。

原先觀眾屬性各有不同的多種風格，都被如海綿般廣納各種影響勢力的「二十一世紀現代主義」所吸收，跨越原先區分各種不同設計風格的限制，創造出新的表達方式和全球特色，將設計推往前所未見的多元境界。過去的風格在加入當代的元素之後重新流行，變得更稍縱即逝，出現的次數更頻繁，有如流行時尚產業，而非設計界。

《當代設計進化史》結合歷史與當代的設計範例，橫跨工業設計、家具、平面設計、藝術和建築等領域，是設計師、設計學院的學生，以及任何對設計有興趣的人都應該有的一本參考書。這本書的目的除了提供知識，也希望激發設計的創意，介紹二十世紀各大設計運動與風格。各個章節除了說明該設計風格前後的演變之外，也探討過去的設計風格可以如何運用在現代設計上，並列出各個風格的主要特色和代表人物，方便讀者參考。書中並藉由設計運動與風格、設計作品、設計師和設計大事等四個時間表，說明設計的發展與演變。

設計已經不只是牽涉到造型或功能而已；設計是一種語言。設計和語言一樣，必須先充分了解其內涵，才能有效地運用。《當代設計進化史》就是引領讀者了解設計的祕訣。

主要設計運動與風格

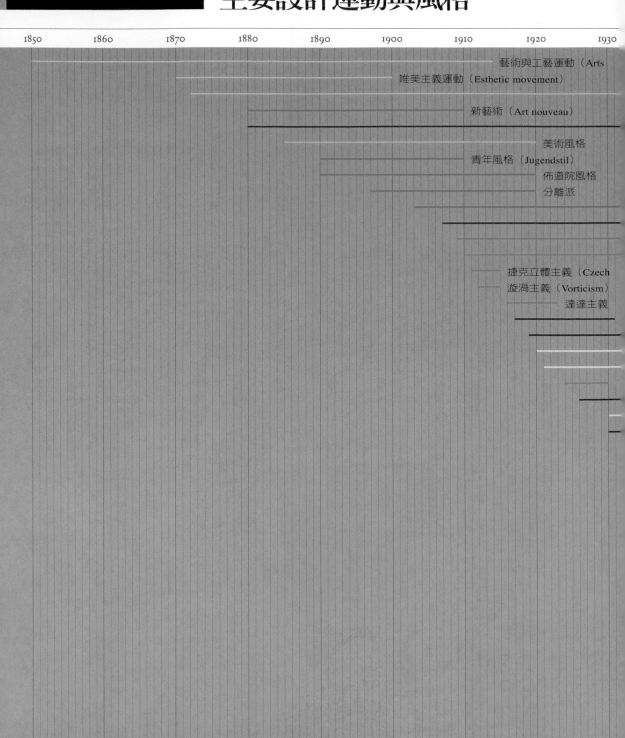

1850	1860	1870	1880	1890	1900	1910	1920	1930

藝術與工藝運動（Arts

唯美主義運動（Esthetic movement）

新藝術（Art nouveau）

美術風格

青年風格（Jugendstil）

佈道院風格

分離派

捷克立體主義（Czech

漩渦主義（Vorticism）

達達主義

and Crafts movement)

日本風（Japonisme）

現代主義（Modernism）

（Beaux-arts）

（Mission style）

（Secession）

維也納工坊（Wiener Werkstätte）

德國工藝聯盟（Deutsche Werkbund）

未來主義（Futurism）

裝飾藝術（Art deco）

Cubism）

（Dadaism）

風格派（de Stijl）

包浩斯（Bauhaus）

現代風格（Moderne）

結構主義（Constructivism）

超現實主義（Surrealism）

理性主義（Rationalism）

流線型風格（Streamlining）

有機設計（Organic Design）

有機設計
（Organic Design）

國際風格（International style）

生物型態主義（Biomorphism）

北歐現代風格
（Scandinavian modern）

當代風格（Contemporary style）

瑞士學院風格（Swiss school）

普普藝術（Pop art）

太空時代風格（Space age）

歐普藝術（Op art）

反設計（Antidesign）

極簡主義（Minimalism）

高科技風格（High-tech）

後工業主義（Postindustrialism）

後現代主義（Postmodernism）

加州新浪潮（California new wave）

孟斐斯（Memphis）

解構主義（Deconstructivism）

設計作品

1900	1910	1920	1930	1940	1950	1960

• 柯達 Brownie 相機／伊士曼（Kodak Brownie camera, George Eastman）

• Hill House 椅／麥金塔（Hill House chair, Charles Rennie Mackintosh）

• 維也納椅／華格納（Vienna stool, Otto Wagner）

• Sitzmaschine 椅／霍夫曼（Sitzmaschine, Josef Hoffmann）

• 電熱水壺／貝倫斯（Electric kettle, Peter Behrens）

• M1 打字機／奧利維蒂（M1 typewriter, Camillo Olivetti）

• 捷克立體主義椅／霍夫曼（Czech Cubist chair, Vlastislav Hofman）

• 可口可樂瓶／薩慕森（Coco-Cola bottle, Alexander Samuelson）

• 紅藍椅／里特威爾德（Red/Blue Chair, Gerrit Rietveld）

• 絕對主義十字／馬列維基（Suprematist cross, Kasimir Malevich）

• 躺椅／柯比意、吉納瑞特、帕瑞安德（Chaise lounge, Le Corbusier, Jeanneret, and Perriand）

• 巴塞隆納椅／凡德羅（Barcelona chair, Ludwig Mies van der Rohe）

• 摩卡壺／寧麗帝（Moka Express coffeemaker, Alfonso Bialetti）

• 削鉛筆機／羅威（Pencil Sharpener, Raymond Loewy）

• Savoy 花瓶／奧圖（Savoy vase, Alvar Aalto）

• 原子筆／比羅（Ballpoint pen, Laszlo Biro）

• Lucky Strike 香菸盒／羅威（Lucky Strike packaging, Raymon

• 特百惠塑膠容器／塔伯（Tupperware, Earl C. Tupper

• LCW 木頭單椅／伊姆斯夫婦（Lounge Chair Wood,

• 螞蟻椅／雅可森（Ant chair, Arne

• Superleggera 椅／蓬蒂

• Routemaster 英國雙層巴士

• Univers 字體／弗羅提吉

• IBM 商標／藍德

• 百靈電器 Phonosupe

• Helvetica 字體／

古根漢美術館／蓋瑞（Guggenheim Museum, Frank Gehry）

疊椅／潘頓（Stacking chair, Verner Panton）

紐約甘迺迪國際機場 TWA 候機大樓／沙里寧（TWA Terminal, John F. Kennedy International Airport, Eero Saarinen）

Brionvega TS502 收音機／薩波和查努索（Brionvega TS502 radio, Richard Sapper and Marco Zanuso）

Stelton Cylinda Line 不鏽鋼系列餐具／雅可森（Stelton Cylinda Line, Arne Jacobsen）

Blow 扶手椅／德巴、杜賓諾、羅馬茲、史可拉莉（Blow armchair, De Pas, D'Urbino, Lomazzi, and Scolari）

變形的家具／倉俣史朗（Furniture in Irregular Forms Side 2', Shiro Kuramata）

Tizio 桌燈／薩波（Tizio table lamp, Richard Sapper）

TPS-L2 隨身聽／新力設計團隊（Walkman TPS-L2, Sony Design Team）

Carlton 書櫃／索托薩斯（Carlton bookcase, Ettore Sottsass）

麥金塔個人電腦／蘋果電腦（Macintosh I personal computer, Apple Computer）

Face 2 字體／布羅迪（Face 2 typeface, Neville Brody）

Alessi 鳥壺／葛瑞夫（Alessi Bird Kettle, Michael Graves）

Nomos 桌／佛斯特（Nomos table, Foster and Partners）

檸檬榨器／史塔克（Juicy Salif Lemon Squeezer, Philippe Starck）

Aeron 辦公椅／史唐普與查德威克（Aeron office chair, Bill Stumpf and Don Chadwick）

oewy）　　　　Knotted 椅／旺德（Knotted chair, Marcel Wanders）

傑克燈／迪克森（Jack Light, Tom Dixon）

harles and Ray Eames）　　　iMac 電腦／伊夫與蘋果設計團隊（iMac computer, Jonathan Ive and Apple Design Team）

acobsen）　　　奧迪 TT 系列跑車／奧迪汽車設計團隊（Audi TT Coupe Quattro, Audi Design）

Superleggera side chair, Gio Ponti）　　　iPod／伊夫與蘋果設計團隊（Apple iPod, Jonathan Ive and Apple Design Team）

史考特（Routemaster bus, Douglas Scott）　　　Go 椅／洛夫葛羅夫（Go chair, Ross Lovegrove）

Univers typeface, Adrian Frutiger）　　　Fresh Fat 椅／迪克森（Fresh Fat chairs, Tom Dixon）

IBM logo, Paul Rand）　　　滾橋／海瑟威克（Rolling Bridge, Thomas Heatherwick）

K4 調諧收音機／古戈洛特和萊姆斯（Braun Phonosuper SK4, Hans Gugelot and Dieter Rams）　　　Kelvin 40 概念機／紐森（Kelvin 40, Marc Newson）

丁傑（Helvetica typeface, Max Miedinger）　　　iMac G5 電腦／伊夫與蘋果設計團隊（iMac G5, Jonathan Ive and Apple Design Team）

設計師

1800	1810	1820	1830	1840	1850	1860	1870	1880	1890	190

古德溫（E. W. Godwin）

瓊斯（Owen Jones）

1910	1920	1930	1940	1950	1960	1970	1980	1990	2000

奧圖（Alvar Aalto）
艾倫（William van Alen）
安藤忠雄（Tadao Ando）
亞拉得（Ron Arad）
亞希比（Charles R. Ashbee）
鮑爾（Hugo Ball）
巴斯（Saul Bass）
畢爾茲利（Aubrey Beardsley）
貝倫斯（Peter Behrens）
格迪斯（Norman Bel Geddes）
布魯烈克（Erwan Bouroullec）
布魯烈克（Ronan Bouroullec）
布羅迪（Neville Brody）
布魯耶（Marcel Breuer）
康潘納（Fernando Campana）
康潘納（Huberto Campana）
卡森（David Carson）
卡桑德爾（A.M. Cassandre）
邱可爾（Josef Chochol）
克莉夫（Clarice Cliff）
康藍（Terence Conran）
柯比意（Charles-Edouard Jeanneret-Gris Le Corbusier）
克瑞恩（Walter Crane）
達利（Salvador Dali）
戴（Robin Day）
狄摩根（William de Morgan）
德培羅（Fortunato Depero）
德斯基（Donald Deskey）
德瑞塞（Christopher Dresser）
迪克森（Tom Dixon）
杜象（Marchel Duchamp）
伊姆斯（Charles Eames）
伊姆斯（Ruy Eames）
厄爾（Harley Earl）
費勒（Edward Fella）
福特（Henry Ford）
佛斯特（Norman Foster）
弗羅斯特（Vince Frost）
弗羅提吉（Adrian Frutiger）
賈柏（Naum Gabo）
加亞爾（Eugene Gaillard）
蓋列（Emile Galle）
高第（Antoni Gaudi）
蓋瑞（Frand Gehry）
吉爾（Eric Gill）
喬凡諾尼（Stefano Giovannoni）
葛雷瑟（Milton Glaser）
勾卡（Josef Gocar）
葛雷（Eileen Gray）
葛瑞夫（Michael Graves）
葛瑞曼（April Greiman）
格羅佩斯（Walter Gropius）
吉瑪爾（Hector Guimard）
哈迪（Zaha Hadid）
海瑟威克（Thomas Heatherwick）
希爾頓（Matthew Hilton）
霍夫曼（Josef Hoffmann）
奧爾塔（Victor Horta）
伊登（Johannes Itten）
伊夫（Jonathan Ive）
雅可森（Arne Jacobsen）
強森（Philip Johnson）
康丁斯基（Wassily Kandinsky）
凱樂（Ernst Keller）
克利（Paul Klee）
克林姆（Gustav Klimt）
拉利克（Rene Lalique）
羅特列克（Henri de Toulouse-Lautrec）

1800　1810　1820　1830　1840　1850　1860　1870　1880　1890　1900

莫利斯

普金（A.W.N. Pugin）

路易士（Wyndham Lewis）

麥奇登斯坦（Roy Lichtenstein）

里奇斯基（El Lissitzky）

里索尼（Piero Lissoni）

羅威（Raymond Loewy）

洛夫葛羅夫（Ross Lovegrove）

盧奇（Michele de Lucchi）

麥考伊（Katherine McCoy）

麥金塔（Charles Rennie Mackintosh）

麥克摩多（Arthur Heygate Mackmurdo）

馬列維基（Kasimir Malevich）

馬利（Enzo Mari）

馬里內特（F.T. Marinetti）

馬松（Bruno Mathsson）

莫瑞（Ingo Maurer）

門迪尼（Alessandro Mendini）

凡德羅（Ludwig Mies van de Rohe）

莫霍伊－納吉（László Moholy-Nagy）

蒙得里安（Piet Mondrian）

（William Morris）

摩瑞森（Jasper Morrison）

莫瑟（Koloman Moser）

紐森（Marc Newson）

歐布列克（Josef Maria Olbrich）

奧德（Pieter J. J. P. Oud）

潘頓（Verner Panton）

帕森（John Pawson）

佩夫斯納（Antoine Pevsner）

龐蒂（Gío Ponti）

包威爾（Dick Powell）

瑞斯（Ernest Race）

瑞姆斯（Dieter Rams）

藍得（Paul Rand）

瑞席（Karim Rashid）

瑞（Man Ray）

雷邇斯克米德（Richard Riemerschmid）

里特威爾德（Gerrit Rietveld）

萊利（Bridget Riley）

羅琴科（Aleksandr Rodchenko）

羅傑斯（Richard Rogers）

胡爾曼（Jacques-Emile Ruhlmann）

羅斯金（John Ruskin）

沙里寧（Eero Saarinen）

桑泰利亞（Antonio Sant'Elia）

沙威爾（Peter Saville）

舒爾（Paula Scher）

舒林瑪（Oskar Schlemmer）

史威特（Kurt Schwitters）

西蒙（Richard Seymour）

索托薩斯（Ettore Sottass）

史塔克（Philippe Starck）

史帖帕洛瓦（Varvara Stepanova）

斯蒂克利（Gustav Stickley）

蘇利文（Louis Sullivan）

塔特林（Vladimir Tatlin）

蒂凡尼（Louis Comfort Tiffany）

特修寇德（Jan Tschichold）

查拉（Tristan Tzara）

都斯博格（Theo van Doesburg）

費爾德（Henri van de Velde）

沃爾塞（Charles C. F. A. Voysey）

華根菲爾德（Wilhelm Wagenfeld）

華格納（Otto Wagner）

沃荷（Andy Warhol）

旺德（Marcel Wanders）

韋伯（KEM Weber）

萊特（Frank Lloyd Wright）

設計史上的重要事件

	1800	1900
設計運動與團隊		● 1901 裝飾藝術家協會（Societe des Artistes Decorateurs）在法國成立
		● 1902 波蘭克拉科夫學院（Cracow School）成立
		● 1903 維也納工坊在奧地利成立
		● 1897 維也納分離派在奧地利成立　　● 19
公司與品牌		
	● 1847 德國西門子公司（Siemens）在柏林成立	
	● 1883 德國 AEG 公司在柏林成立	
	● 1892 奇異電器（General Electric）在紐約成立	
出版品與展覽		● 1900 巴黎世界博覽會
		● 1904 穆特修斯（Herma（Das Englische Haus）
	● 1895 古麗經銷商賓（Samuel Bing）的新藝術畫廊開幕	
	● 1896 藝術期刊《青年》（Die Jugend）和《閒聳》	
	● 1898 家具公司 Heal 發行第一本家具目錄	
全球大事		● 1900 巴黎世界博覽會
	● 1851 萬國工業博覽會（The Great Exhibition）在倫敦展出	
	● 1861 美國南北戰爭開打	
	● 1876 貝爾（Alexander Graham Bell）設計出第一支電話	

● 1911 捷克立體主義在布拉格成立

● 1925 包浩斯學院遷至德紹

● 1914 美國平面設計學會（The American Institute of Graphic Arts, AIGI）在紐約成立

● 1926 義大利的理性主義運動由七人小組（Gruppo 7）發起

● 1915 絕對主義（Suprematism）在俄國聖彼得堡（Petrograd，舊稱彼得格勒）展開

● 二十世紀運動（Novecento movement）在義大利成立

● 英國設計與工業協會（Design and Industries Association）在倫敦成立

● 前衛團體 Praesens 在波蘭成立

● 1916 達達主義運動從蘇黎世展開

● 1927 克朗布魯克藝術學院（Cranbrook Academy of Art）在美國密西根州成立

丹麥藝術工藝與工業設計協會成立（Danish Society of Arts and Crafts and Industrial Design）

● 1917 風格派在荷蘭展開

● 1928 捷克布拉提斯拉瓦應用藝術學院（Bratislava School of Applied Art）成立

德國工藝聯盟成立

● 結構主義在俄羅斯成立

● 1929 法國現代藝術家聯盟（Union des Artistes Modernes, UAM）在巴黎成立

● 1909 未來主義在義大利發表宣言

● 1919 包浩斯學院在德國威瑪成立

● 1911 IBM 在紐約成立

● 1921 德國百靈電器（Braun）成立

● 義大利居家生活品牌 Alessi 成立

● 1913 雪鐵龍汽車（Citroën）在巴黎成立

● 1923 美國辦公家具公司 Herman Miller 成立

● 1925 美國克萊斯勒汽車公司（Chrysler Corporation）成立

● 丹麥音響人廠 Bang & Olufsen 成立

1908 義大利電信公司 Olivetti 成立

● 1927 義大利家具公司 Cassina 成立

美國家電公司 Hoover 成立

● 1918 日本松下電器（Matsushita）成立

● 1909 德國奧迪汽車（Audi）成立

● 1923 包浩斯學院在德國威瑪舉辦展覽

● 1924 超現實主義宣言在法國發表

Muthesius）的著作《英國住宅》出版

● 1914 德國工藝聯盟展在德國科隆展出

● 1925 巴黎裝飾藝術及現代工藝博覽會（Exposition Internationale des Arts D?coratifs et Industriels Modernes）

《疾風》（BLAST）創刊

● 1928 德國設計師特修爾德（Jan Tschichold）的著作《新字體》（The New Typography）出版

Simplicissimus）發行

● 義大利建築雜誌《Domus》創刊

● 1929 紐約現代藝術館（Museum of Modern Art, MoMA）成立

● 1914 第一次世界大戰開打

● 1925 錄音商業化生產成功

● 1917 俄國革命

● 1918 第一次世界大戰結束

● 1929 紐約華爾街股市崩盤

	1930	1940
藝術運動與團隊	● 1930 英國工業藝術家協會（Society of Industrial Artists）在倫敦成立	
	● 1932 包浩斯學院遷至柏林	● 1942 英國開始推行實用設計計畫（Utility Design Programme）
	● 1933 包浩斯學院宣告解散	● 1943 英國成立設計研究機構（Design Research Unit）
		● 1944 英國工業設計委員會
		● 芝加哥設計學院（Instit
		● 英國設計委員會（Desig
	● 1937 現代藝術與生活世界博覽會（Exposition Internationale des Arts et Techniques dans la Vie Moderne）在巴黎展出	●
公司與品牌	● 1930 義大利汽車設計公司賓尼法利納（PininFarina）成立	● 1943 瑞典家具公司 IKEA 在瑞典
	● 1934 德國燈具公司 Erco 成立	● 1945 義大利家電
	● 美國 Airstream 成立	● 1946 義
		● 新力電器
		● Knoll 家
	● 1938 美國保鮮容器公司 Tupperware 在麻州成立	
	● 1938 Knoll International 在美國紐約成立	
出版品與展覽	● 1930 瑞典舉辦斯德哥爾摩展	● 1940 紐約現代藝術館舉辦居家有機設計展（Organic Design for the Home）
	● 1931 英國雕塑家兼字體設計師吉爾（Eric Gill）的書《字體論》（An Essay on Typography）出版	
	● 1932 紐約現代藝術館舉辦國際風格展（International Style）	
	● 1934 紐約現代藝術館舉辦機器藝術展（Machine Art）	● 1946
	● 1936 佩夫斯納（Nikolaus Pevsner）的書《現代主義運動的先驅》（Pioneers of the Modern Movement）出版	
	● 1937 巴黎世界博覽會	
	● 1939 紐約世界博覽會	
全球大事	● 1932 原子首度分裂	● 1940 美國出現商業電視台
	● 1933 美國實施新政（New Deal）	● 1941 日軍轟炸珍珠港
		● 1945 首批原子彈
	● 1936 英國 BBC 電視公司開播	● 第二次世界大戰
	● 1939 第二次世界大戰開戰	

● 1952 藝術團體獨立團體（Independent Group）在倫敦成立

● 1953 造型學院（Hochschule für Gestaltung）
在德國烏姆市（Ulm）成立

● 1962 英國設計與藝術指導協會（British Design& Art Direction, D&AD）在倫敦成立

● 1963 建築份子團派（Archigram）團體在倫敦成立

● 國際平面設計師委員會（International Council of Graphic
Designers, Icograda）在倫敦成立

（Council of Industrial Design, COID）成立

of Design）成立

Council）成立

● 1956 英國工業設計委員會（COID）設計中心在倫敦開幕

● 1966 建築伸縮派（Archizoom）在義大利佛羅倫斯成立

● 超工作室（Superstudio）在義大利佛羅倫斯成立

1947 美國工業設計師協會（Society of Industrial Designers）成立

● 1968 造型學院關閉

● 1950 瑞士家具公司 Vitra 在巴塞爾成立

● 1951 瑞典利樂包公司 Tetra Pak 成立

● 1960 萊姆斯（Dieter Rams）成為德國百靈電器總監

● 包浩斯博物館（Bauhaus archive）在德國達愿市（Darmstadt）

成立

品牌 Brionvega 在米蘭成立

大利燈具公司 Arteluce 成立

（Sony Electronics）在日本成立

具公司在美國成立

● 1954 麗釘工作室（Pushpin Studios）在紐約成立

● 1963 荷蘭設計公司 Total Design 在阿姆斯特丹成立

● 1964 英國居家生活品牌 Habitat 在倫敦的第一家門市由設計師康藍
（Terence Conran）開幕

● 1968 奧地利建築事務所 Coop Himmelb(l)au
成立

● 1948 探時捷在德國成立

● 1949 義大利家具公司 Kartell 在米蘭成立

● 1957 日本卡西歐公司（Casio）成立

● 1958 IKEA 第一家門市在瑞典開張

● 1959 義大利燈具公司 Artemide 在米蘭成立

● 1969 德國設計公司 FrogDesign 成立

● 設計公司 IDEO 在倫敦成立

● 1951 英國博覽會（Festival of Britain）在倫敦舉辦

● 第一屆亞斯本國際設計大會（Aspen International Design
Conference）在美國舉辦

● 1953 通用汽車汽車秀（Motorama）
在紐約展出

● 1963 《建築份子團派》（Archigram）雜誌在倫敦創刊

不列顛辦得到展（Britain Can
Make It）在倫敦舉辦

● 1948 紐約現代藝術館舉辦低成本家具展
（Low Cost Furniture）

● 1949 英國設計委員會發行《設計》
（Design）雜誌

● 1957 位於倫敦的工業設計委員會（Council of
Industrial Design）頒發獎項

● 1957 法國文論家巴特（Roland Barthes）的《神話學》（Mythologies）出版

● 1958 《新平面設計》（New Graphic Design）創刊

● 1966 范裘利（Robert Venturi）的書《建築的複雜性和矛盾
性》（Complexity and Contradiction in Architecture）出版

● 1968 導演庫柏力克（Stanley Kubrick）的
《2001 太空漫遊》（2001: A Space Odyssey）
出品

● 1961 第一艘載人太空船環繞地球

● 1961 柏林圍牆砌成

轟炸廣島與長崎

結束

● 1955 美國第一家麥當勞餐廳開張

● 美國迪士尼樂園開幕

● 1964 東京奧運

● 1957 蘇聯發射 Sputnik 人造衛星

● 1958 美國航太總署 NASA 在華盛頓特區成立

● 1969 阿姆斯壯踏上月球

	1970	1980

藝術運動與團隊

- 1980 加州新浪潮在美國成立
- 1981 日本設計基金會（Japan Design Foundati…
- 孟斐斯設計團隊（Memphis Design Group）在
- 1982 義大利設計學院 Domus Academy
 在米蘭成立
- 1975 法國美學創造工業委員會（Conseil Superieur
 de la Creation Esthetique Industrielle）成立
- 1976 為需求而設計大會（Design for Need Conference）在倫敦舉辦
- 1986 韓國
- 1977 丹麥設計協會（Danish Design Council）成立
- 英國設計史協會（Design History Society）成立
- 1979 人體工學設計團隊（Ergonomi Design Gruppen）在瑞典

公司與品牌

- 1971 Nike 公司在美國奧勒岡州的波特蘭市（Portland）成立
- 1972 Pentagram 設計公司在倫敦成立
- 1983 瑞士手錶 Swatch 成立
- 1976 蘋果電腦在美國加州成立
- 義大利煉金術工作室（Studio Alchimia）成立
- 1979 人體工學設計團隊（Ergonomi Design Gruppen）在瑞典
- 設計公司 Metadesign 在柏林成立

出版品與展覽

- 1971 工業設計師巴巴納克（Victor Papanek）的《為
 真實世界設計》（Design for the Real World）出版
- 1980 《The Face》雜誌在倫敦創刊
- 1972 法國文論家巴特的《神話學》英文翻譯本出版
- 紐約現代藝術館在義大利舉辦新家庭景觀展（The New Domestic
 Landscape exhibition）
- 1984 《Emigré》期刊意
- 1977 法國龐畢度中心開幕

全球大事

- 1980 電腦軟碟問世
- 1982 英國與阿根廷為福克蘭群島開戰
- 1974 美國科學家瑟夫（Vint Cerf）制訂傳輸通訊協定，網路誕生
- 1983 CD 問世
- 1984 蘋果的麥金塔電腦

立

成立

萬 GD 優良設計標誌（Good Design）認證制度

爾摩成立

● 1993 IKEA 收購英國品牌 Habitat

爾摩成立

● 1991 美國平面設計師卡森（David Carson）出任藝術雜誌　　● 2000 倫敦泰特現代美術館（Tate Modern）開幕
　《Ray Gun》設計總監
● 英國平面設計評論家派納（Rick Poynor）的《現代字體：下一　　● 2001 倫敦設計博物館舉辦孟斐斯回顧展（Memphis Remembered exhibition）
　波斯浪潮》（Typography Now: The Next Wave）出版
● 義大利品牌班尼頓（Benetton）的《色彩》（Colors）雜誌創　　● 紐約現代藝術館舉辦工作領域（Workspheres exhibition）展
　刊，由卡爾曼（Tibor Kalman）出任藝術總監
　　　　　　　　　　　　　　　　　　　　　　　　　　　　　　　● 2004 倫敦設計博物館舉辦現代設計史：居家展
1988 《設計歷史期刊》（Journal of Design History）在英國創刊　　　　（History of Modern Design-In The Home exhibition）

紐約現代藝術館舉辦解構主義建築展

● 1989 倫敦設計博物館開幕

● 位於德國萊茵河畔威爾市（Weil am Rhein）的 Vitra 設計博物館開幕

● 1990 東西德統一　　　　　　　　　　　　　　　　　　　　● 2000 無線應用協定（Wireless Application Protocol,
　　　　　　　　　　　　　　　　　　　　　　　　　　　　　WAP）行動通訊技術普及化
　● 1991 波斯灣戰爭開打
　● 南斯拉夫內戰　　　　　　　　　　　　　　　　　　　　　　● 2001 美國紐約發生 911 恐怖攻擊事件
　● 全球資訊網路（WorldWideWeb）超文本　　　　　　　　　● 美軍進駐阿富汗，展開「反恐戰爭」（War on
　　（hypertext）系統誕生　　　　　　　　　　　　　　　　　　Terrorism）
　● 蘇聯共產主義制度解體　　　　　　　　　　　　　　　　　　● 蘋果電腦推出麥金塔電腦專用的 iTunes
　　　　　　　● 1993 英法海底隧道開通
　　　　　　　　　　　　　　　　　　　　　　　　　　　　● 2003 美國入侵伊拉克
● 1989 網際網路商業化
● 柏林圍牆倒塌

起源地

英國

主要特色

外型簡潔

造型樸實、線條簡單

第一階段：靈感來自於自然界動植物的形體

第二階段：趨於抽象化，靈感來自於抽象型態與神祕的生物

主要內容

手工藝品優於機器生產的產品，機器生產貶低創作者和消費者的人格

支持者成立工藝工作坊以討論與分享其理念，各個工作坊都有其獨特的風格、專精的領域與領導者

好的藝術與設計能夠改造社會，改善創作者與消費者的生活品質（為現代主義的先驅）

亦見

藝術與工藝運動 Arts and Crafts movement

藝術與工藝運動的興起，乃是受到十九世紀工業化生產的影響。藝術與工藝運動的支持者認為工業化生產會破壞設計與產品的品質，強調要以更簡單、更合乎道德的方式進行設計與生產。藝術與工藝運動發源於英國，其宗旨就是要推廣傳統工藝生產與技術的理念，支持者涵蓋藝術家、建築師、作家、設計師和工匠。藝術與工藝運動認為手工藝品優於機器生產的產品，機器生產貶低了創作者與消費者的人格，而手工藝品則注重外型、功能與裝飾三者間的協調性，其設計特點為造型簡潔，線條簡單，運用木釘與木條在家具表面構圖，營造結構上的裝飾性。

當時的設計師普金（Augustus W. N. Pugin）率先注意到美學標準與社會道德觀日益低落的問題。普金認為好的設計可以改造社會，因此他選用象徵基督教精神的歌德式（Gothic）建築風格為改造社會的工具。普金最知名的作品為國會新廈（1835-1837），其工藝作品與建築啟發多位藝術與工藝運動者，例如伯吉斯（William Burgess）、羅斯金（John Ruskin）、莫利斯（William Morris）等多位設計師。

英國藝術與工藝運動的發展分為兩個階段。第一個階段由莫利斯主導。從莫利斯當時設計的壁紙中，可看出其靈感來源來自於鳥、植物與動物的形體。第二階段的設計師，包括世紀行會（The Century Guild）的麥克摩多（Arthur Mackmurdo），則轉而採取較為抽象的表現手法，在作品中表現型態，或從神祕的外來物種中汲取靈感。狄摩根（William de Morgan）的瓷器、克瑞恩（Walter Crane）的陶器設計，和建築師兼設計師亞希比（Charles Ashbee）色彩鮮豔的琺瑯金屬器皿，皆為此種風格的代表作。

莫利斯在 1861 年成立莫利斯商號（Morris, Marshall, Faulkner & Co.，1874 年改名 Morris & Co.），製造織毯、家具和彩繪玻璃，充分實踐普金的理念。莫利斯等人認為，工業化和機械化生產為造成當時英國許多社會問題的主因。身為社會主義忠實的支持者，他們認為唯有回歸傳統手工藝生產技術，才能解救當時英國窮困的貧苦階級，改善其生活環境。諷刺的是，由於莫利斯商號所生產的手工藝製品價格過於高昂，只有受到藝術與工藝運動所鄙視的工廠大老闆們買得起。

藝術與工藝運動的支持者，仿照中古世紀工匠行會的制度，成立許多手工藝工作坊和協會，以共同分享和討論其理念，各有其獨特的風格、專精的領域和領導者，其中包括聖喬治行會（Guild of St. George）、世紀行會、科茲窩學院行會（Cotswold School）和強調以「透過演講、集會、遊行、討論及其他方法，推動視覺藝術與手工藝教育，維持高品質的設計與工藝水準……促進社會福祉」的藝術工匠行會（Art Workers Guild）。藝術工作者行會由當時的另外兩個團體，包括一群由五位年輕建築師所成立的聖喬治協會（The St. George Society），以及由作家兼設計師戴（Lewis F. Day）和設計師兼插畫家克瑞恩所成立的十五行會（The Fifteen）合併而成，會員皆赫赫有名，包括莫利斯、麥克摩多、亞希比和沃爾塞（Charles Voysey）。

相較於以公司型態成立的莫利斯商號，以及會員之間合作密切的世紀行會，藝術工匠行會的會員們，多半在自己的工作室裡工作。有鑑於此，加上為了共同展出並促銷自己的作品，會員決

定舉行公開展覽。1888年，在會長克瑞恩的領導下，藝術與工藝運動展覽協會（Arts and Crafts Exhibition Society）不顧反對的聲浪，在倫敦攝政街上的新藝廊舉辦第一次展覽，藝術與工藝運動因此得名。

發源於英國的藝術與工藝運動，旋即傳入美國和歐洲，掀起一陣裝飾藝術旋風，並在北歐和中歐掀起民族風格的再興。藝術與工藝運動進入美國後，又稱爲工藝運動（Craftsman movement）、**佈道院風格**（mission style）或金色橡樹（Golden Oak）。從美學的觀點來看，藝術與工藝運動爲裝飾藝術在風格上的一大進展，主張好的藝術與設計可以促進社會改革，改善創作者與消費者的生活品質。因此，它也是**現代主義**的前驅。

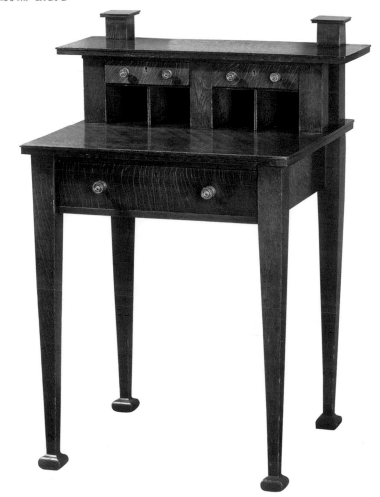

c. 1886

寫字桌／麥克摩多

1895

天花板壁紙／莫利斯

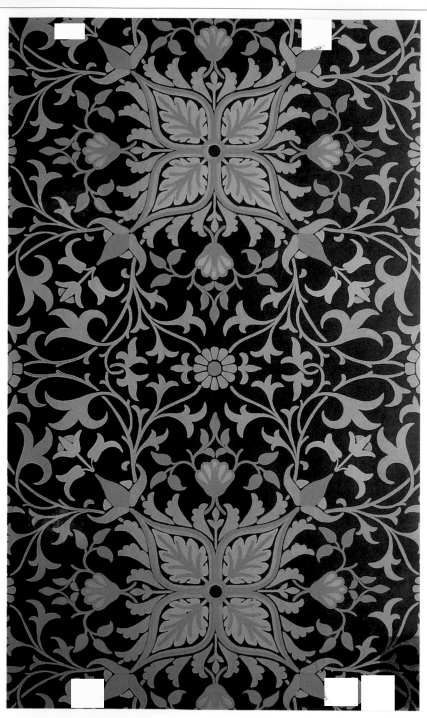

1901-1903

琺瑯銀器／亞希比

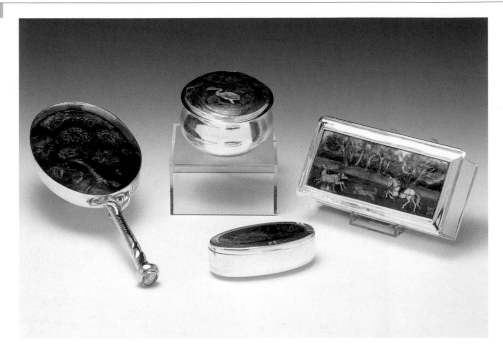

1904-1905

醒酒瓶（綠色玻璃、
銀底座和綠玉髓瓶塞）
／亞希比

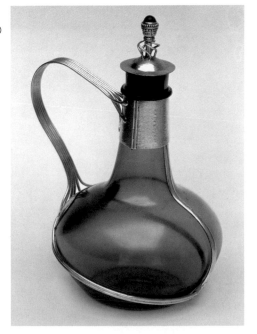

地區差異	起源地	主要人物	專業領域
藝術與工藝運動	英國：第一階段	莫利斯（William Morris, 1834-1896）	社會主義者/作家/設計師
		普金（A.W.N. Pugin, 1812-1852）	建築師/設計師/理論家
		羅斯金（John Ruskin, 1819-1900）	哲學家/藝術家/藝術評論家
	英國：第二階段	雷薩比（William R. Lethaby, 1857-1931）	設計師/倫敦中央藝術與工藝學校校長 （Central School of Arts and Crafts, London, 1896）
		麥克摩多（Arthur H. Mackmurdo, 1851-1942）	建築師/設計師
		亞希比（Charles R. Ashbee, 1863-1942）	建築師/設計師
		沃爾塞（Charles F. A. Voysey, 1857-1941）	建築師/家具設計師/倫敦皇家藝術學院校長 （Royal College of Art, London, 1897-1898）
		狄摩根（William de Morgan, 1839-1917）	瓷器設計師
		克瑞恩（Walter Crane, 1845-1915）	設計師/插畫家
		斯蒂克利（Gustav Stickley, 1857-1942）	家具設計師/工匠
工藝運動/金色	美國	林伯特（Charles P. Limbert, 1854-1923）	家具與燈飾設計師
橡樹/佈道院風格		哈伯德（Elbert G. Hubbard, 1856-1915）	曾任肥皂銷售員

英國工匠行會與工藝協會	成立地點	創辦人/領導人
聖喬治行會（Guild of St. George, 1872）	英國倫敦	羅斯金（John Ruskin, 1819-1900）
世紀行會（The Century Guild, 1882-1888）	英國倫敦	麥克摩多（Arthur H. Mackmurdo, 1851-1942）
		伊梅吉（Selwyn Image, 1849-1930）
聖喬治藝術協會（St. George's Art Society, 1883）	英國倫敦	賀斯立（Gerald Horsley, 1862-1917）
		雷薩比（William R. Lethaby, 1857-1931）
		麥卡尼（Mervyn Macartney, 1853-1932）
		紐頓（Ernest Newton, 1856-1922）
		普萊爾（E.S. Prior, 1852-1932）
藝術工匠行會（Art Workers Guild, 1884）	英國倫敦	由聖喬治藝術協會和橡樹/佈道院風格的十五行會所合併， 創辦人包括戴（Lewis Foreman Day, 1845-1910） 和克瑞恩（Walter Crane, 1845-1915）
手工藝行會（Guild of Handicraft, 1888）	英國倫敦	亞希比（Charles R. Ashbee, 1863-1942）
藝術與工藝運動展覽協會（1888）	英國倫敦	克瑞恩（Walter Crane, 1845-1915）
格拉斯哥學派（Glasgow School, 1890s）	英國格拉斯哥	麥金塔（Charles Rennie Mackintosh, 1868-1928）

國際工匠行會 與工藝協會	成立地點	創辦人/領導人
聖喬治行會（Guild of St. George, 1872）	美國紐約州，東奧羅拉，水牛城附近	哈伯德
手工藝聯盟（The United Crafts, 1898-1915）	美國紐約州，雪城（Syracuse）	斯蒂克利
達姆施塔特藝術村（1899）	德國，達姆施塔特	路德維希伯爵（Grand Duke Ernst Ludwig of Hesse）

後期應用

海綿花瓶／荷蘭 Moooi 和 Droog Design 設計公司
由兩家設計公司共同合作，旺德（Marcel Wander）的海綿花瓶是把真的海綿浸泡在液體瓷中，晾乾後放到瓷窯中高溫燒烤，使海綿脆弱的外表僵固成形。

美國愛荷華州派提旅館（Hotel Pattee）的旅館服務手冊／ Sayles 平面設計公司
設計靈感來自這家 1913 年開張的旅館與鐵路的淵源，以旅館室內裝潢的主色調：紅色、綠色和暗黃色，點綴咖啡色的外皮，封面以旅館名稱為凸起裝飾的雕刻銅板為中心，裝訂處則綴以跟旅館大廳的壁紙同樣的花紋。

展覽手冊／ Area 設計
為英國富商太太瑞特布來特（Jill Ritblat）在倫敦維多利亞與亞伯特博物館所舉辦的展覽「一個女人的衣櫥」（One Woman's Wardrobe）所設計的展覽手冊，強調回歸 1990 年代末對手工藝的重視。這個手冊以手提包的形式，蘊藏許多美麗的圖片與印刷字體。

後期應用

1999

藝術與工藝大會標
誌,美國愛荷華州
派提旅館(Hotel
Pattee)/Sayles
平面設計公司

2002

編織燈罩/
Electricwig 設計公司
燈罩用棉線織好後,
加入糖水混合物使其
固化。

2003

風格衝突(Style Riot)
/派瑞(Grayson
Perry)
英國陶藝家派瑞以這
只古典造型的瓷瓶贏
得 2003 年的英國當
代藝術大獎透納獎
(Turner Prize)。花瓶
上以人物、物品和文
字作為裝飾。

度設計公司
（**Absolute Zero°**）

Places and Spaces 所
設計，以粉筆彩繪的

漆製造樹狀的效果。

唯美主義運動　Esthetic movement

起源地

英國

主要特色

太陽花的圖案

融合抽象日式圖樣

純粹、整齊的線條

主要內容

與藝術和工藝運動一樣，都是對歌德復興式風格的反撲，但唯美主義運動認為藝術不應包含社會或道德理想的實踐

精緻的工藝技術，當時剛傳入西方世界的日式設計風格中抽象與幾何的形體，對唯美主義運動產生深遠的影響

包含英國維多利亞時期的安妮女王建築風格，以及前拉斐爾派的風格，例如杭特（Holman Hunt）和柏恩瓊斯等畫家；在文學與詩方面，則有作家王爾德的寫作風格

亦見

十九世紀下半葉，英國在藝術、建築與設計上的發展，促使唯美主義運動的誕生。唯美主義運動為維多利亞設計風格的現代版，其盛行的時間差不多與**藝術與工藝運動**同時，目的是將所有的物品都提升到藝術的層次。唯美主義運動標榜「為藝術而藝術」（art for art's sake），與藝術與工藝運動一樣，都是對歌德復興式（Gothic revival）風格的反撲。兩者的差別在於唯美主義運動認為，藝術不應包含社會或道德理想的實踐。在建築上，唯美主義採用樸實簡單的材質，在裝飾藝術方面則以日本和中國傳入的精緻工藝為特色。

相較於古典風格的華麗，唯美主義運動最初是以簡潔和樸實為其主要訴求。然而，裝飾性的演繹和從日本及其他國家所傳入的設計風格的結合，卻破壞了其初衷。唯美主義運動的先驅，英國工業設計師德瑞塞（Christopher Dresser）和瓊斯（Owen Jones）認為，好的設計應滿足功能和目的兩個原則。

當時剛對西方世界開放門戶的日本，其精緻的工藝與對抽象和幾何圖形的運用，也對唯美主義運動產生深遠的影響。古德溫（E. W. Godwin）將日本與中國的造型西化，套用在他融合英日風格的家具上。同時，也有設計師將許多西方的造型東方化，例如東方造型的瓷器。美國紐約的蒂凡尼珠寶公司（Tiffany & Co.）則推出融合日式圖樣的銀飾。同時，日式風格也傳入歐洲，其中以瓷器、金屬器皿和玻璃器皿等方面都盛行**日本風**的法國尤其明顯。

唯美主義運動有眾多的擁護者，其共同的理念，就是要以更自由的態度看待藝術與設計，破除早期維多利亞時代的嚴謹規範。透過一系列從 1871 年到 1878 年在倫敦、維也納、費城和巴黎等地所舉辦的國際展覽，以及倫敦的莫利斯商號和位在紐約，由英國玻璃彩繪家寇提爾（Daniel Cottier）所成立的寇提爾工作室（Cottier & Co.）等工作坊的努力，唯美主義運動成功地吸引了大

1878

烤土司架／德瑞塞

（此為 Alessi 在 1991 年的複製品。）

眾的目光。當時的幾本室內設計雜誌，包括《居家品味祕訣》（*Hints on Household Taste*）和《美麗家庭》（*The House Beautiful*）也都助長此一風潮。後者有庫克（Clarence Cook）執筆，強調如何整合取材自各個年代、各自獨立的元素，搭配成具有美感和一致性的整體。唯美主義運動包含了建築師古德溫的建築風格，其作品大量採用綴滿裝飾性圖案的紅磚、高聳的煙囪和斜屋簷，還有前拉斐爾畫派的畫家柏恩瓊斯（Edward Burne-Jones）和作家王爾德（Oscar Wilde）的作品。倫敦的利伯提（Liberty）百貨公司成為欣賞唯美主義運動最新作品的必到之處。唯美主義運動影響了整個歐洲的藝術與設計風格，並成為**新藝術**與**分離派**的濫觴。

麥爾斯紳士（F. Miles Esq.）的家與工作室，倫敦卻爾希／古德溫

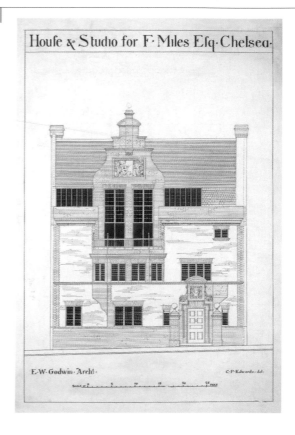

唯美主義的室內設計，英國學校，展示莫利斯和狄摩根的作品。

仕女的起居室，
《美麗家庭》雜誌
內頁插畫／庫克

1894

文藝季刊《黃皮書》（The Yellow
Book）第八冊封面／英國插畫家
畢爾茲利（Aubrey Beardsley）

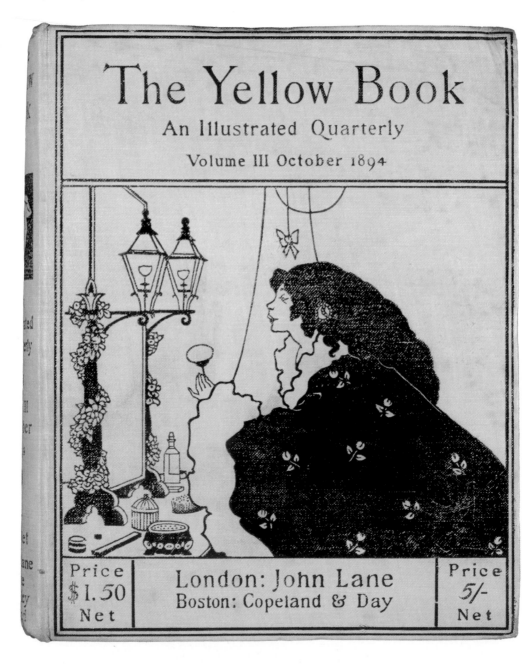

Royalton 酒吧椅／
史塔克（Philippe
Starck）替 XO 設
計公司所設計

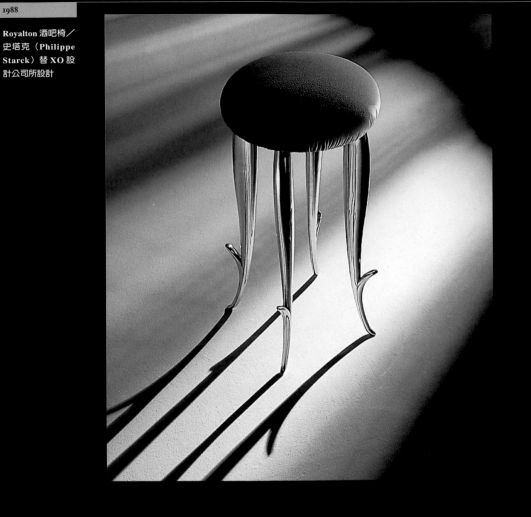

主要人物	專業領域	國籍
古德溫（Edward William Godwin, 1833-1886）	建築師/設計師	英國
瓊斯（Owen Jones, 1809-1874）	設計師	英國
德瑞塞（Christopher Dresser, 1834-1904）	設計師/設計理論家	英國
王爾德（Oscar Wilde, 1854-1900）	作家	愛爾蘭
賀特兄弟（Gustave Herter, 1830-1898; Christian Herter, 1840-1883）	設計師/室內設計師	美國
蒂凡尼（Louis Comfort Tiffany, 1848-1933）	設計師/工匠	美國
羅素（François-Eugène Rousseau, 1827-1891）	設計師（玻璃器皿和陶器）	法國

**榨檸檬器（Juicy
Salif）／史塔克**

史塔克這只欣賞價
值大於實用性的榨
檸檬器成為義大利
家用品牌 Alessi 最
賣座的產品之一。

日本風 Japonisme

　　十九世紀末期，許多**新藝術**設計師向日本等東方文化汲取靈感。在鎖國兩百年後，日本向西方世界開放門戶。從瓷器、金屬製品到建築、版畫和繪畫，日本傳統工藝大量湧入西方世界，對西方藝術收藏家和設計師造成廣泛的影響。1867年在巴黎舉辦的萬國博覽會向西方世界展示日本文化與工藝技術，吸引許多日本觀光客。1872年，法國藝術評論家波提（Philippe Burty）將這股新興的日本風潮命名為日本風。

　　這股新興的風潮經由藝術品經銷商、進口商、博物館所舉辦的展覽、世界博覽會，以及口耳相傳的威力，進一步推動西方世界對日本裝飾藝術與平面藝術的喜好。其中，巴黎的藝術品商人賓（Samuel Bing）為最具影響力的人之一。他在1888年創辦的藝術期刊《日本藝術》（*Le Japon Artistique*）成為提升工藝品在歐洲的地位的重要媒介。由於在日本，應用藝術與純藝術之間並無明顯界線，因此他希望透過引進日本的作品，提升歐洲工藝的地位。賓所經手的藝術品從木雕版畫、瓷器、漆器到劍鞘都有，並在他的藝廊中舉辦多次特展。

　　由於來自日本的陶器、早期的木雕版畫和其他美術作品日益受到歡迎，因此動植物和昆蟲等自然界的形體，成為日本風的作品常見的圖案。日本畫家歌川廣重（Hiroshige）綴滿各式圖案、充滿平面設計特性的版畫，影響不少當時西方的設計師，新藝術展現的流暢、有機線條便是其影響結果。

　　法國畫家羅特列克（Henri de Tou-

c. 1870

花瓶：德瑞塞
仿景泰藍琺瑯花瓶

louse-Lautrec）成功地運用版畫藝術，營造出迥異於西方透視法與造型技巧的海報風格。

　　日本風風行於1870年代法國的瓷器、金屬和玻璃器皿等領域。浮世繪在巴黎展出時，好評不斷。日本風格受歡迎的程度，從裝飾藝術與美術作品，擴及到整個設計界。歌川廣重等十八、十九世紀的日本浮世繪版畫家，其描述庶民生活的作品，利用木雕版畫的技術大量印製，使平民百姓也買得起。雖然浮世繪在日本並不被認為是精緻的藝術作品，卻對歐洲大陸的裝飾藝術產生極大的影響。羅特列克等平面設計師，以及英國設計師兼作家德瑞塞等人，都受到浮世繪風格的影響。德瑞塞並曾遠赴日本，為倫敦利伯提百貨公司尋找適合進口至英國銷售的商品。這家專售來自日本與東方的裝飾品、布料和其他藝術品的店在1875年開幕，除了販售進口商品之外，也委託英國當地的設計師設計日本風格的居家生活用品。德瑞塞對日本藝術的喜愛始於1860年代早期，日本風影響了他的美學觀，他也成為在英美兩地推廣日本藝術與設計的關鍵人物。隨著日本風格逐漸融入西方的設計語彙，西方世界對日本平面藝術與藝術品的喜愛更是有增無減。同時，西方文化也對日本藝術家和藝術欣賞者產生影響。

　　此外，日本風也化為二十世紀現代主義的核心設計理念。日本室內陳設中常見的格狀結構，出現在麥金塔設計的餐具櫃上。西方設計師紛紛從其簡單的色彩與不對稱的線條、精細的手工和和服和扇子等雅致的配件中汲取靈感。然而，東方文化最大的影響，卻是將裝飾之美進一步帶往藝術的境地。

1860-1895

茶壺：日本橫濱

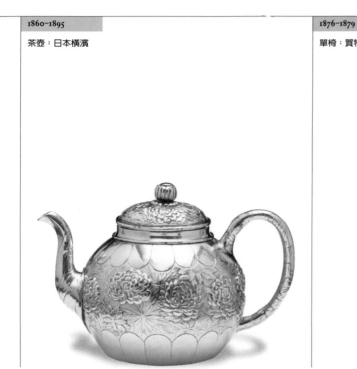

1876-1879

單椅：賀特兄弟

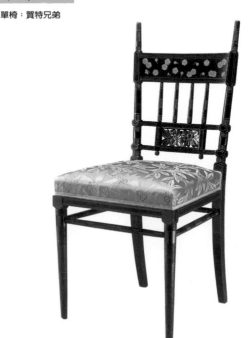

c. 1898

法國巧克力和茶公
司海報：法國畫家
斯坦蘭（Theophile
Alexandre Steinlen）

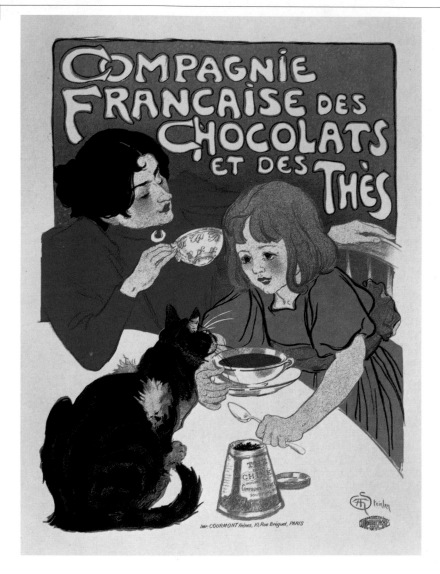

主要人物	專業領域
羅特列克（Henri de Toulouse-Lautrec, 1864-1901）	藝術家
德瑞塞（Christopher Dresser, 1834-1904）	設計師（金屬器皿、陶器、玻璃器皿、工業設計）
賓（Samuel Bing, 1838-1905）	藝術品經銷商/藝術推動者
布萊克蒙德（Félix Braquemond, 1883-1914）	藝術家

化妝品牌植村秀委託作品帶有江戶時代浮世繪韻味和當代普普藝術風格的日籍藝術家山口藍（**Ai Yamaguchi**），設計這套限量生產的潔顏油。

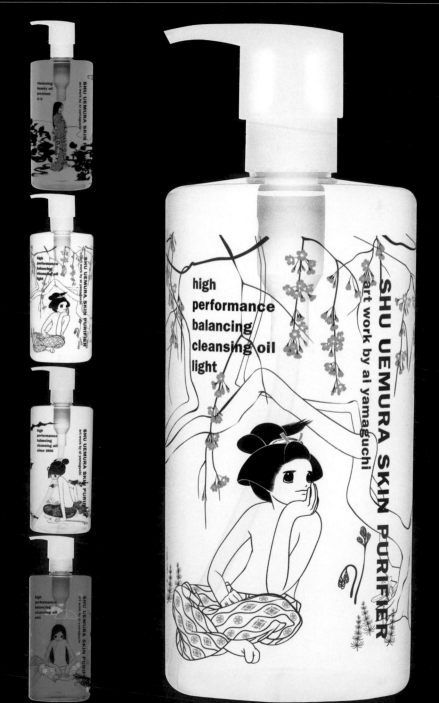

新藝術 Art nouveau

起源地

歐洲

主要特色

曲線造型：以自然為素材、彎曲如莖葉般的線條和非幾何的曲線圖案

直線造型：幾何造型、輪廓嚴謹

主要內容

揚棄歷史主義，因此常被稱為第一個真正屬於現代、國際的風格

運用異於傳統的新造型、鼓勵大量生產、以自然界為靈感來源

新藝術的設計風格在西班牙、法國、英格蘭和美國以曲線造型為主，在蘇格蘭和德國則以直線造型居多

亦見

新藝術興起於 1880 年代晚期的歐洲，當時的設計師和建築師希望打造新的風格，迎接新的時代。受到英國**藝術與工藝運動**的鼓舞，新藝術主張揚棄歷史主義，也因此常被稱為第一個真正屬於現代、國際的風格。新藝術的特色為以自然為素材、彎曲如莖葉般的線條和曲線造型的圖案，營造出新藝術風格的基本形式。

新藝術風格雖在各地發展出不同的形式，培養出許多傑出的設計師，但還是有幾個共同的訴求，例如運用異於傳統的新造型、鼓勵大量生產、以自然界為靈感來源等等，則是所有新藝術派的藝術家皆具備的特質。強調造型簡潔、運用留白空間的**日本風**，則對新藝術的發展有很重要的影響，在羅特列克、慕夏（Alphonse Mucha）和畢爾茲利（Aubrey Beardsley）等海報畫家的作品中，以及在平面藝術上尤其明顯。

新藝術的設計風格在西班牙、法國、英格蘭和美國以曲線造型為主，在蘇格蘭和德國則以直線造型居多。麥金塔為蘇格蘭格拉斯哥藝術學院（Glasgow School of Art）設計的建築外觀、室內裝潢和家具，為直線造型的新藝術風格的典範。不過，當然也會有例外，有的新藝術設計師就在其作品中同時運用曲線與直線造型。

在英國，最大力推動新藝術者首推倫敦的利伯提百貨公司。法國則有賈列（Émile Gallé）在 1901 成立的南錫學派（Nancy School）和因吉瑪爾（Hector Guimard）與奧爾塔（Victor Horta）合作而興起的巴黎學派（Paris School）。賈列對植物學的專精和對自然界的喜愛，充分展現在他對異國植物型態和昆蟲在裝飾上的運用，以及在家具上的鑲嵌設計。其相互纏繞的枝葉和綴滿曲線圖案的表面花紋，為當時南錫設計風格的典範。

1882

聖家堂局部，西班牙巴塞隆納／高第

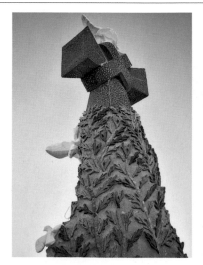
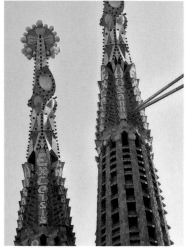

奧爾塔屋（Horta
House）的樓梯間，
比利時布魯塞爾／
奧爾塔

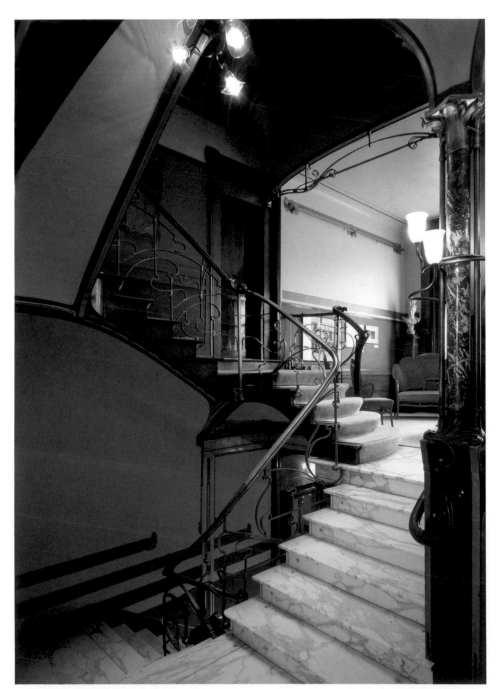

巴黎阿貝斯
（Abbesses）地鐵站
出入口／吉瑪爾

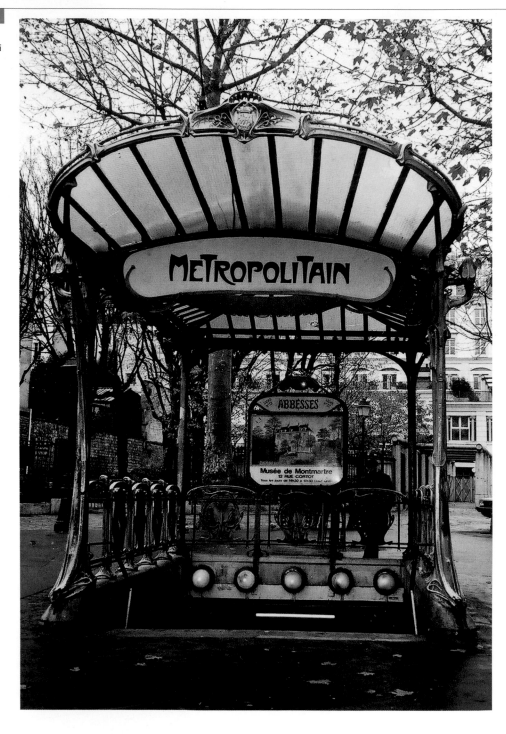

新藝術在比利時的影響主要展現在建築方面。奧爾塔的塔塞爾旅館（Hotel Tassel）是當地率先採用新藝術風格的建築。這位比利時建築師將鑄鐵轉化為樹枝般的莖幹，其曲線造型被後人稱之為奧爾塔線（Horta Line）。而在法國，最能看出吉瑪爾對新藝術的影響力者，首推他為巴黎所設計的地鐵站出入口，造就法國的吉瑪爾風格（Guimard Style）。巴黎新藝術派的活動中心為藝術品商人賓的新藝術藝廊（L'Art Nouveau），提供藝術家展覽其作品的場所。在西班牙，新藝術又稱為西班牙現代主義（Modernismo），因高第（Antoni Gaudi）的作品而茁壯。至於德國則稱之為青年風格（jugendstil）。

1900-1914

奎爾公園（Parc
Guell），西班牙巴
塞隆納／高第

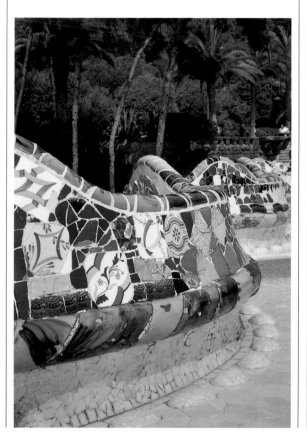

1902-1903

Plate 54／慕夏
為法國中央美術圖
書館出版的新藝術
字母所設計。

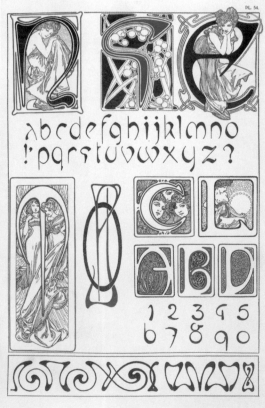

1902

電風扇／佛司特
（H. Frost & Co.）
彎曲的線條為新藝
術風格的特色。

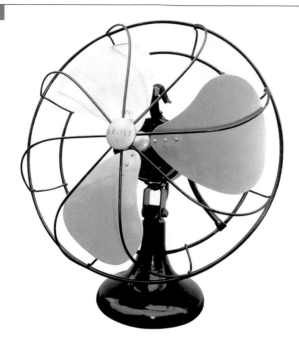

1904

芳香護唇膏／西班
牙古典美人
（Perfumeria Gal）
迄今仍以當初充滿
新藝術風格的包裝
販售。

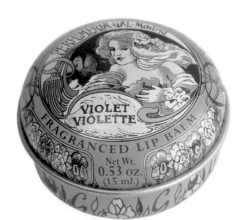

1905-1907

巴特婁之家（Casa
Batllo），西班牙巴
塞隆納／高第
以海為靈感的波浪
造型與色彩。

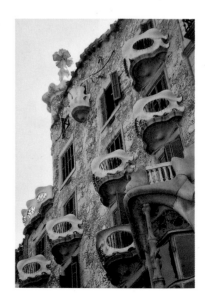

米拉公寓（Casa
Mila）或石頭屋
（La Pedrera），西
班牙巴塞隆納／高
第

創作日期不明

這只白鑞合金的
茶壺以植物造型
作為裝飾。

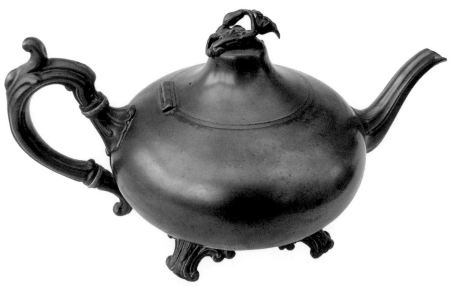

後期應用

新藝術飾邊花紋設
計。

1991-2004

新藝術風格的字
體：Gismonda／
王（Sam Wang）；
Harquil／韋德
（Lisa Wade）；
Paris Metro／拉
可斯基（David
Rakowski）；Ru-
delsberg／拉可
斯基；Sarah Caps
／王

地區差異	起源地	主要人物	專業領域
新藝術 （在法國又稱 現代風格）	英國 法國 比利時 美國	麥金塔（Charles Rennie Mackintosh, 1868-1928）	建築師/設計師
		吉瑪爾（Hector Guimard, 1867-1942）	建築師/家具設計師
		賈列（Émile Gallé, 1846-1904）	設計師/玻璃工匠
		羅特列克（Henri de Toulouse-Lautrec, 1864-1901）	藝術家
		奧爾塔（Victor Horta, 1861-1947）	建築師/設計師
		費爾德（Henri van de Velde, 1863-1957）	建築師/工業設計師/畫家/ 藝術評論家
		蒂凡尼（Louis Comfort Tiffany, 1848-1933）	玻璃工匠/珠寶工匠/畫家/設計師/ 室內設計師
青年風格	德國/ 北歐	貝倫斯（Peter Behrens, 1868-1940）	平面藝術家/建築師/設計師
		雷邁斯克米德（Richard Riemerschmid, 1868-1957）	建築師/設計師
分離派/ 維也納分離派	奧地利	霍夫曼（Josef Franz Maria Hoffmann, 1870-1956）	建築師/設計師
		華格納（Otto Wagner, 1841-1918）	建築師/設計師
		歐布列克（Josef Maria Olbrich, 1867-1908）	藝術家/建築師/設計師
		莫瑟（Koloman Moser, 1868-1918）	畫家/設計師/金屬工匠/平面藝術家
西班牙現代主義	西班牙	高第（Antoni Gaudi, 1852-1926）	建築師/設計師

燈光酒吧／史塔克

史塔克替倫敦聖馬丁飯店所設計的燈光酒吧廣受好評。運用英國設計師麥金塔在 1890 年代末直線條的新藝術設計風格。

格拉斯哥 1999 字體／MetaDesign

格拉斯哥市政府委託 MetaDesign 設計公司所設計的字體，以當代意涵詮釋麥金塔的設計風格。

Glasgow is Scottish in its stone, Eur

but we've tried to give the typeface *Glasgow 1999* some special features.

現代主義 Modernism

十九世紀到二十世紀之間,因工業化時代而興起的現代主義,是二十世紀最重要的設計運動。第一次世界大戰後,由於許多歐洲城市都面臨都市規畫與重建的問題,現代主義的設計理論與原則逐漸受到重視。當時許多關於道德上的辯論便為現代主義的發展鋪好了路,例如德國建築史學家佩夫斯納(Nikolaus Pevsner)在 1936 年出版的著作《現代運動的先驅》(*Pioneers of the Modern Movement*)。柯比意(Le Corbusier)的作品則最能代表現代主義的設計原則。其他現代主義早期知名的代表人物包括盧斯(Adolf Loos)、貝倫斯(Peter Behrens)、格羅佩斯(Walter Gropius)和凡德羅(Ludwig Mies van de Rohe)。

現代主義的發展經常是從建築的角度來詮釋,顯示相較於工藝與設計,當時建築占有相當大的優勢。莫利斯和普金等現代主義的先驅認為,十九世紀英國維多利亞時期的風格是貪婪與腐敗的象徵。他們決定以新的設計方式改造社會,開發設計良好的日常生活用品。雖然莫利斯和普金都強調工藝技術的重要性,反對工業生產,但同時他們也認為設計應追求與重視功能、簡潔性和適當性,主張這是設計師和生產者應共同擔負的道德責任。

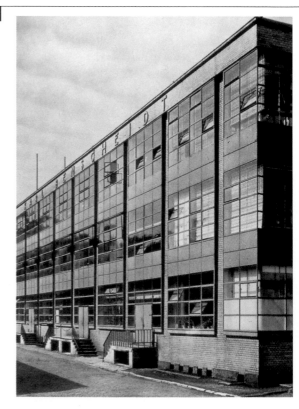

1910-1911

法格斯製鞋工廠(Fagus Shoe Factory)／格羅佩斯和梅爾(Adolf Meyer)
格羅佩斯和梅爾所設計的製鞋工廠是現代建築的先驅。

桌燈／華根菲爾德
（**Wilhelm Wagenfeld**）
這盞知名的桌燈所使
用的材料有鎳、銀和
玻璃，是由包浩斯學
院在德國威瑪的工作
坊所製造，因此又稱
為「包浩斯燈」。多
年後，華根菲爾德曾
說，包浩斯的設計原
意是為工業生產而製
作，而這盞桌燈的外
型確實也是在模擬工
業生產製品，但事實
上卻是手工打造。

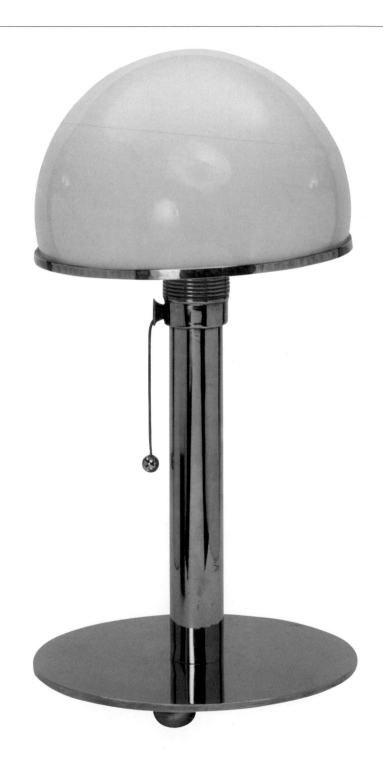

運用設計作為促進社會改革的民主工具之概念，對現代主義的發展有十分重要的影響。盧斯在其著作《裝飾與罪惡》（Ornament und Vebrechen）中，認為過度的裝飾是導致社會墮落的原因，主張「無裝飾造形」（Form ohne Ornament），並強調理性、簡潔的設計之優點。這種認為應去除裝飾的論調，正是**風格派**所提倡的概念，**結構主義**和**未來主義**崇尚機器生產，而**包浩斯**則在格羅佩斯的領導下，致力於營造一致的風格，實踐現代主義的改革理想。包浩斯提倡機能主義，運用最新的材料和生產技術，對現代主義產生極為深遠的影響，創造出新的設計語彙，範圍涵蓋室內設計、家具設計、金屬器皿、瓷器、平面設計和建築等領域。

到了 1927 年，現代主義的**國際風格**崛起。**極簡主義**和工業風格也在柯比意的倡導下，形成現代主義強調簡化的機械美學的兩股分支。1930 年代的流行時尚也同樣受到國際風格的影響，將抽象幾何發揮到極致，並在式樣上運用工業素材和極簡的造型。也因為如此，現代主義原先蘊含的道德意識很快地跟著消失。不過，如奧圖（Alvar Aalto）等人在內的北歐設計師，很快地接起現代主義的棒子，透過**有機設計**，在作品中注入人文因素，啟發了整個新世代的現代主義設計師。

身為現代主義分支的國際風格，主導整個美國 1920 年代和 1930 年代的建築風格。同樣的，現代主義也在各地發展出粗獷主義（Brutalism）和直線主義（Rectilinearism）等不同的形式。然而，不同於許多其他的設計風格，現代主義並沒有一套宣言或明確的成員，而是由一群有共同的美學觀和價值觀的設計師與建築師所組成。

現代主義的現代性概念，以及對新素材與新技術的運用，展現在其簡單的造型、流暢光滑的表面、極簡的外觀、無主要裝飾、運用留白空間等種種特點。

1925

長方茶几／布魯耶
（Marcel Breuer）

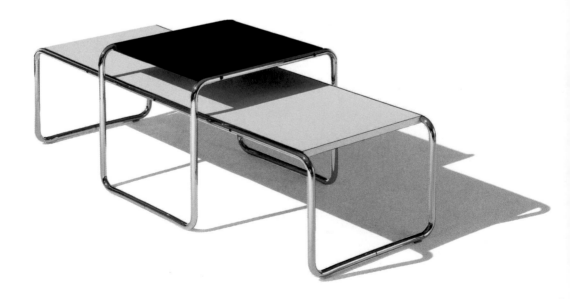

MR 單椅／凡德羅
現代主義大師凡德羅的經典設計作品，仿製品遍布世界各地。

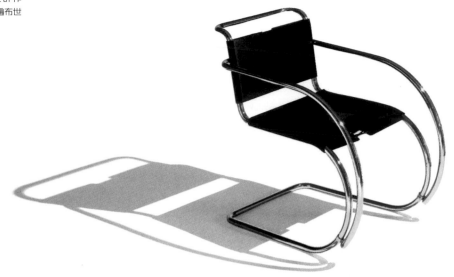

Futura 黑體字／雷納（Paul Renner）
幾何形式的無襯線黑體字的原型。

abcdefghijklmnopqrstuv
wxyz　fiflß&

ABCDEFGHIJKLMNOPQR
STUVWXYZ

1234567890

.,:;-_—''""·‹›«»*%‰

!?¡¿()[]/†‡§$£¢ƒ

1929

**國際博覽會德國館，
巴塞隆納／凡德羅**
原本只是暫時性的建
築物，卻用了不鏽
鋼、玻璃、大理石和
石灰華等建材。單層
建築，不對稱、流動
的線條，營造空間無
限的流動感。

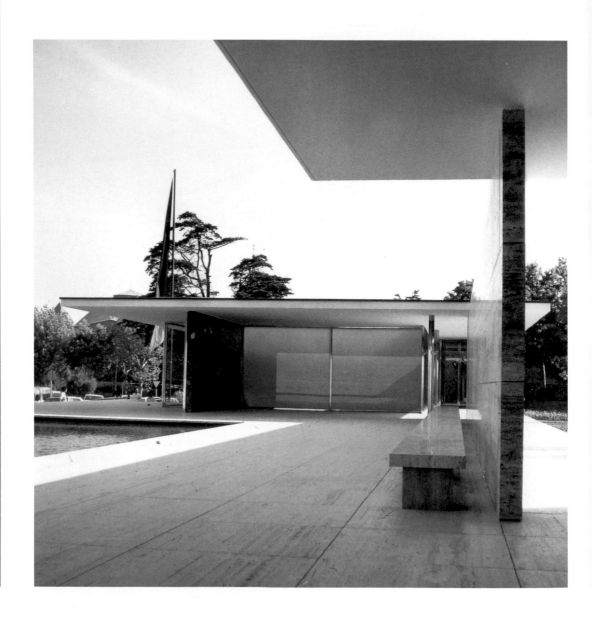

瑞士恩加丁谷地的
蓬特雷西納鎮（Pon-
tresina, Engadin）觀
光宣傳海報／馬特
（Herbert Matterer）
馬特充分運用現代
主義在視覺傳達上
的新方法，以蒙太
奇的手法和比例上
的變化，利用海報
上男模特兒的頭與
左下角滑雪者在大
小尺寸上的差距，
融合影像與文字，
營造出驚人的視覺
效果。

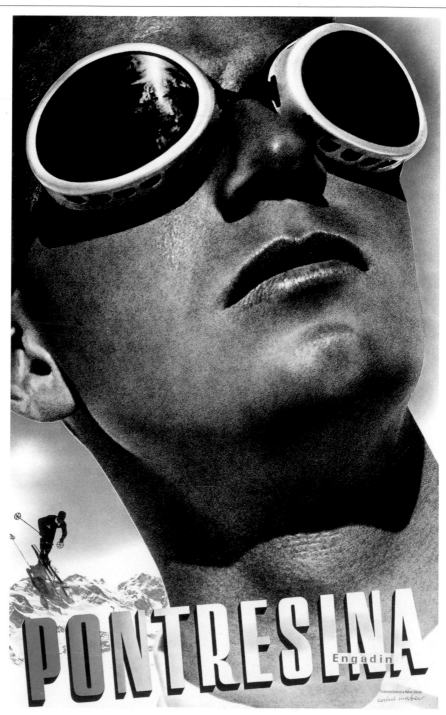

後期應用

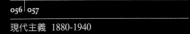

1998

躺椅／馬略特
（Michael Marriott）

主要人物	專業領域
柯比意（Charles-Edouard Jeannerer-Gris Le Corbusier, 1887-1965）	建築師
盧斯（Adolf Loos, 1870-1933）	建築師/設計師
貝倫斯（Peter Behrens, 1868-1940）	平面藝術家/建築師/設計師
格羅佩斯（Walter Adolph Gropius, 1883-1969）	建築師
凡德羅（Ludwig Mies van der Rohe, 1886-1969）	建築師/設計師

現代主義派別	起源地
風格派	丹麥
結構主義	俄羅斯
未來主義	義大利
包浩斯	德國

電話 Second phone
／黑特（Sam Hecht）
為無印良品（Muji）
設計

美術風格　Beaux-arts

起源地

法國

主要特色

宏偉的石材建築

巨大的古典裝飾物：欄杆、壁柱、陽台、飛簷、廊柱

宏偉的樓梯

大拱門

建築物正面結構對稱

主要內容

結合希臘羅馬時代的古典建築風格，以及文藝復興時代的建築理念

巴黎美術學院為當時首屈一指的建築學院

認為美學可以作為社會控制的工具

知名的美術風格建築

波士頓公共圖書館（1887-1895），建築師邁克金，建築事務所邁克金米德懷特（McKim, Mead, and White）

紐約中央車站（1907-1913），由兩家建築公司瑞德史登（Reed & Stern）和瓦倫威特摩（Warren & Wetmore）合作設計

紐約公共圖書館（1897-1911），建築師科雷（John Carrere）和哈斯汀（Thomas Hastings）

舊金山藝術宮（Palace of Fine Arts, 1913-1915），建築師梅貝克（Bernard R. Maybeck）

亦見

後現代主義 P216

又稱美術古典主義（beaux-arts classicism）、學院古典主義（academic classicism）或古典復興（classic revival），美術風格發源自十九世紀下半葉的巴黎美術學院（Ecole des Beaux-Arts），範圍涵蓋建築、室內設計、家具與紡織品等。美術風格的特色為嚴謹對稱的外觀、宏偉的造型和華麗的裝飾，結合希臘羅馬時代的古典建築風格，以及文藝復興時代的理念，營造出兼容並蓄的新古典風格，以對稱的柱子、繁複的裝飾、高聳的外牆、圓頂、突出的立面、壁柱和樓閣為特色。由於美術風格的建築物多半體積龐大，造型宏偉，因此多半被運用在博物館、火車站、圖書館和銀行等公共建築上。不過，在美國的鍍金時代（Gilded Age，美國南北戰爭結束到十九世紀末），也有富商巨賈以美術風格打造自己的宅邸。因此，美術風格在美國造就出規畫完善，擁有寬廣的林蔭大道、占地廣大的公園和寬敞華麗豪宅的住宅區。

巴黎美術學院成立於 1819 年，為政府出資設立的藝術與設計學院，目的是整合原先就已經存在於法國的幾間皇家藝術學院，並快速竄起為首屈一指的建築學院，學生來自世界各地。許多美國建築師包括胡德（Raymond Hood）、邁克金（Charles Follen McKim）、蘇利文（Louis Sullivan）和派普（John Russell Pope）等，都曾遠赴巴黎美術學院，學習古典設計的美學觀。所有的學生都在專業建築師的指導下，在工作室裡繪圖。知名的教師包括設計巴黎歌劇院的戈尼爾（Charles Garnier），以及早期運用玻璃和鐵設計巴黎許多圖書館的拉布魯斯特（Henri Labrouste）和拉盧（Victor Laloux）。由專業人士組成評審，替學生的作品做正式的評分。和**包浩斯**學院一樣，巴黎美術學院的模式之所以重要，不在於其所設計出的作品好壞，而是樹立設計方法的典範。

美術風格運動同時也影響造型設計和都市規畫，並在十九世紀末引發所謂的城市美化運動（City Beautiful movement），希望透過建築與景觀的美化，改善都市環境，「運用歐洲的美術風格，將美國城市提升到與歐洲城市相同的文化水平，創造一個能夠吸引市民來工作和消費的市中心」（引述自《華盛頓特區1901年規畫方案》（The City Beautiful: The 1901 Plan for Washington D.C.）。受到歐洲美術風格建築的影響，認為美學可以作為社會控制的工具，美國的都市規畫專家替各大都市打造市政中心、寬敞的林蔭大道和公園。第一個範例就是為 1893 年，為紀念哥倫布發現美洲四百年的哥倫布世界博覽會（World's Columbian Exposition）所推出的「白色城市」（The White City）。其

巴黎美術學院的主要學生	專業領域
胡德（Raymond Hood, 1881-1934）	建築師
邁克金（Charles Follen McKim, 1847-1909），建築事務所邁克金米德懷特	建築師
派普（John Russell Pope, 1874–1937）	建築師

宏偉的美術風格，被認為是都市規畫與建築結合的典範，一樣的屋簷高度和裝飾，一樣都漆成亮白色，精心打造出整體效果。美術風格後來被認為過於華麗鋪張，在 1920 年代逐漸式微，直到二十世紀才又重新受到後現代主義的重視。

1897-1911
紐約公共圖書館大樓
外觀／科雷和哈斯汀

青年風格 Jugendstil

青年風格指的是在 1890 年代興起於德國和北歐的新設計風格,對**新藝術**風格採取不同的詮釋。青年風格與維也納分離派和**維也納工坊**的關係密切,其名來自 1896 年創刊,定位爲「藝術與生活雜誌」的裝飾藝術期刊《青年》(*Jugend*)。

青年風格的設計師強調運用自然型態作爲改變設計、進而改造社會的方法。其作品有簡單的居家生活用品,也有大型的馬賽克壁畫、珠寶、玻璃和建築。其室內設計和建築以簡約的造型、驚人的現代性爲特色。由於新藝術風格風行歐洲大陸時,德國的設計師還停留在主導十九世紀下半葉的古典復興風格,因此青年風格發展的時間點稍晚。不過,到了 1890 年代,德國的設計師已經準備好迎接不同於歷史主義的新風格。科技的進步使人們對自然界有更深一層的認識,帶給青年風格設計師新的靈感,在作品中注入新的創作能量。跟英國的**藝術與工藝運動**一樣,設計師紛紛在德國各地成立多個應用藝術工作坊,目的就是要用合乎道德的製造方式,生產樸實、簡單的家用品。其中包括在德國達姆施塔特市,由路德維希伯爵(Grand Duke Ernst Ludwig of Hesse)贊助成立的合作社、德勒斯登的藝術工匠工坊(Dresdener Werkstätten für Handwerkskunst),以及 1897 年保羅(Bruno

1897

梳妝台/費爾德

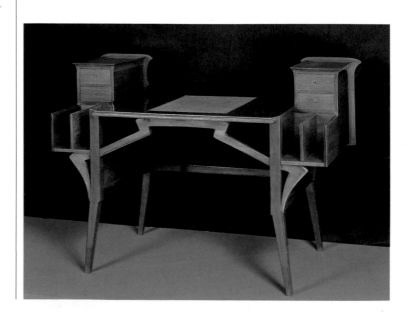

Paul）在慕尼黑成立的藝術工匠聯合工作坊（Vereinigte Werkstätten für Kunst im Handwek）。絕大多數主要的青年風格設計師，包括艾克曼（Otto Eckmann）、歐伯李斯特（Herman Obrist）和恩德爾（August Endell）都在慕尼黑以外的地方從事設計工作。

以 1900 年爲分界點，青年風格可分爲前後兩個風格明顯不同的時期。1900 年前的設計與英國藝術與工藝運動的作品十分類似，從當時的平面藝術與應用藝術作品中，可看出強調自然與具象的「花卉」藝術傾向。然而，1900 年後，受到比利時建築師費爾德（Henri van de Velde）的影響，青年風格

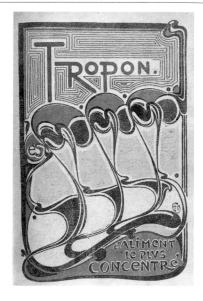

abcdefghijklmnopqrst

uvwxyz ß&

ABCDEFGHIJKLMNOP

QRSTUVWXYZ

1234567890

.,:;- – —''""·‹›«»*%

!?¡¿()[]/†‡$£¢€

的設計作品逐漸轉向抽象、動態的形式。費爾德認為藝術教育可以提升生活品質，促進經濟發展。他的理念也使得有關當局在 1904 年決定聘他為威瑪應用藝術學校（Weimar Kunstgewerbes-chule）的設計師，並擔任校長一職到 1914 年。

除了《青年》之外，當時其他的藝術期刊，例如 1895 年在柏林創刊的《潘》（*Pan*）和《簡單》（*Simplicissimus*）也進一步推廣青年風格的美學觀。然而，第一次世界大戰的爆發，使青年風格在奧地利的發展步入尾聲，並促使一群設計師與建築師成立**德國工藝聯盟**。

創作日期不明

青年風格住宅外觀，拉脫維亞里加市。

1903

拉脫維亞里加市賣紐維拉路 25-29 號（25-29 Jauniela Street, Riga, Latvia）／波克斯拉夫（Wilhelm Bokslaff）

主要人物	專業領域
恩德爾（August Endell, 1871-1925）	建築師/雕塑家/設計師
歐伯李斯特（Herman Obrist, 1862-1927）	雕塑家/設計師
潘寇克（Bernhard Pankok, 1872-1943）	設計師/平面藝術家
雷邁斯克米德（Richard Riemerschmid, 1868-1957）	建築師/設計師
保羅（Bruno Paul, 1874-1968）	建築師/家具木工/設計師/教師
費爾德（Henri van de Velde, 1863-1957）	建築師/工業設計師/畫家/藝術評論家

思考者的椅子（Thin-
king Man's Chair）／
英國設計師摩瑞森
（Jasper Morrison）替
義大利家具品牌 Cap-
pellini 所做的設計

佈道院風格　Mission style

起源地

美國

主要特色

大膽、直線條的設計

裸露的接頭

造型簡單

主要內容

受英國藝術與工藝運動的啓發

重視工藝技術

洛伊克夫特工坊手工藝社區在鼎盛時期（1910）
曾經有超過五百名工匠進駐

亦見

藝術與工藝運動 P24

　　佈道院風格又稱工藝運動或金色橡樹。斯蒂克利（Gustav Stickley）等美國設計師，受到英國**藝術與工藝運動**的啓發，對羅斯金和莫利斯的著作產生興趣。斯蒂克利在 1898 年的歐洲之旅中，與沃爾塞和亞希比等人在歐洲相遇，回到美國後，便成立自己的工作坊，用藝術與工藝運動的新風格設計與製造家具。斯蒂克利的家具展現精巧的工藝技術、運用大膽的線條和裸露的接頭，與當時加州佈道院的家具風格神似，因此被稱為佈道院風格。斯蒂克利並曾創辦《手工藝匠》（The Craftsman, 1910-1916）雜誌，發表自己的設計作品、設計理念與產品。創刊初期曾介紹羅斯金和沃爾塞的作品與設計理念，並

c. 1905-1912

書桌椅／洛伊克夫特工坊

主要人物	專業領域
斯蒂克利（Gustav Stickley, 1858-1942）	工匠/家具設計師/製造商/企業家
林伯特（Charles P. Limbert, 1854-1923）	家具設計師/生產者
哈伯德（Elbert Green Hubbard, 1856-1915）	家具設計師
葛林兄弟（Greene & Greene: Charles Sumner, 1868-1957 and Henry Mather, 1870-1954）	建築師/設計師

將英國**藝術與工藝運動**介紹給美國的觀眾。

　　同樣受到莫利斯影響的還有曾任肥皂銷售員的哈伯德（Elbert G. Hubbard）。他在 1893 年參觀莫利斯在英國的工作坊和印刷廠之後，決定在美國紐約州的東奧羅拉市（East Aurora）成立手工藝社區。洛伊克夫特工坊（Roy-croft workshop）與亞希比在英國的手工藝行會與學校（Guild & School of Handicrafts）類似，專門生產佈道院風格的家具、皮件和金屬製品。同時，這個手工藝社區也透過洛伊克夫特出版社，出版自己的期刊《庸俗者》（The Philistine）。在 1903 年，由於參觀的人數太多，社區加蓋一棟洛伊克夫特旅館，由工作坊的工匠們親自設計出造型簡單、線條流暢的作品。 1910 年，整個社區在其鼎盛時期共有超過五百名工匠進駐。到了 1938 年，由於過度擴張、製造成本太高、消費者的喜好改變，加上二次世界大戰爆發，斯蒂克利宣告破產，佈道院風格的風潮消退，洛伊克夫特工坊也因此歇業。

後期應用

2000

Trico Café 咖啡店家具／馬略特（Michael Marriott）

用標準尺寸的木板設計出厚實的木桌椅。

2001

雙層桌／旺德（Marcel Wander）替 Moooi 所設計

結構簡單，直線造型，厚實而實用，讓人想起佈道院風格。

起源地

維也納

主要特色

抽象幾何

直線造型

主要特質

維也納分離派拒絕遵循正統藝術學院保守的規範，選擇成立獨立的組織，發揮自己的創意

宗旨為拉近建築與裝飾藝術之間的距離

以歐布列克所設計，位於維也納的分離派建築為基地

早期作品呈現新藝術風格，後期設計師則傾向直線美學

亦見

新藝術 P42

維也納工坊 P70

分離派 Secession

又稱分離主義（secessionism）或維也納分離派（Wiener sezession）。由德國和奧地利一群脫離正統藝術學院，追求自己的藝術方向的藝術家所發起，包括慕尼黑分離派（1892）和柏林分離派（1899）。其中最具影響力者，首推奧地利藝術家協會（Gesellschaft bildender Künstler Österrichs）或維也納分離派。

維也納分離派在 1897 年由一群脫離維也納藝術家之家（Kunstlerhaus）的藝術家和建築師所發起，拒絕遵循藝術學院保守的規範，選擇成立獨立的組織，發揮自己的創意。雖然這個團體主要是由藝術家和建築師所組成，不過其成員，例如霍夫曼（Josef Hoffmann）、莫瑟（Koloman Moser）和歐布列克（Josef Olbrich）等人，也從事瓷器、家具和金屬器皿的設計。

分離派成立的宗旨，就是要拉近建築與裝飾藝術之間的距離。為了推行此一理念，不僅從事海報、版畫、繪畫、玻璃、瓷器、金屬製品和紡織品的設計，同時也發行專刊《聖泉》（Ver Sacrum）以推廣其理念。歐布列克在

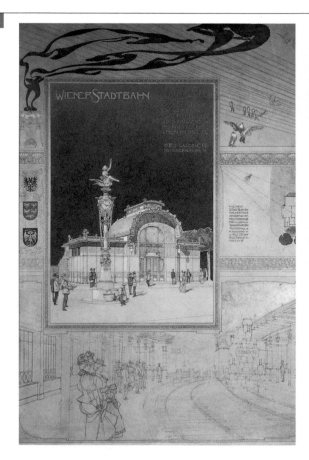

1899-1901

維也納地下鐵站／
華格納

1898 年所設計，位於維也納的分離派建築，成為分離派的活動基地，後來更變成其永久展出的場地。不過第一屆分離派展覽舉辦時，這棟建築還來不及落成，因而轉到維也納的園藝中心舉辦。

除了這棟建築之外，其他知名的分離派建築作品包括華格納（Otto Wagner）設計的維也納公共運輸系統（1899-1901）和霍夫曼的普克爾多夫療養院（Purkersdorft Sanatorium, 1904-1906）。

分離派在 1900 年舉辦的第八屆維也納分離派展覽，完全以裝飾藝術為主軸，為一劃時代的創舉。展出作品包括麥金塔、亞希比和費爾德的作品。分離派早期的作品傾向**新藝術**風格，但在舉辦完這次展覽後，分離派的設計師們轉而走直線美學風格，從普克爾多夫療養院的幾何造型，以及莫瑟的家具即可看出。 1903 年霍夫曼和莫瑟成立**維也納工坊**，以生產和銷售維也納分離派會員們的作品。

1903

第十四屆維也納分離派展覽海報／羅勒（Alfred Roller）

1900

歐布列克的室內設計，刊登於《德國藝術與裝飾》（*Deutsche Kunst und Dekoration*）雜誌。

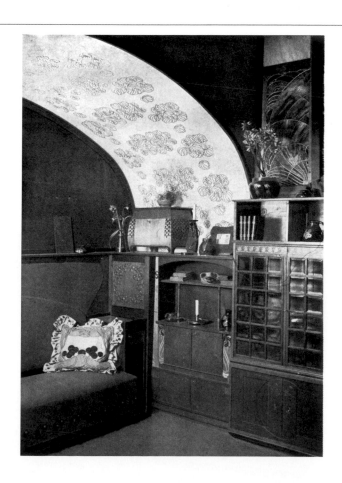

後期應用

1989

Decades OS 字體／荷姆斯（Corey Holms）

受到維也納分離派字體設計的影響，美國設計師荷姆斯替洛杉磯的高級女裝店所設計的專用字體。

ABCDEFGHIJKLMN

abcdefghijklmn

1234567890

!"#$%&'()*+,-/:;‹›

i¢£/S'"‹›fiflt●›...°

分離派的創立成員	專業領域
克林姆（Gustav Klimt, 1862-1918）	藝術家
莫爾（Carl Moll, 1861-1945）	藝術家
恩格哈特（Josef Engelhart, 1864-1941）	藝術家
歐布列克（Josef Maria Olbrich, 1867-1908）	藝術家/建築師/設計師
莫瑟（Koloman Moser, 1868-1918）	畫家/設計師/金屬工匠/平面藝術家
霍夫曼（Josef Franz Maria Hoffmann, 1870-1956）	建築師/設計師

OPQRSTUVWXYZ

opqrstuvwxyz

`` ? ° - x

.. ¿ æ Ø Œ æ ı ø œ ß ™

decades inc

decadesincvintageccoutureandaccou
trements**cameronsilver**8214·1/2melr
oseavenuelosangelescalifornia90046
usatel323·655·0223fax323·655·0172w
ww.decadesinc.com

維也納工坊 Wiener Werkstätte

起源地

維也納

主要特色

第一次世界大戰前：抽象、幾何的圖案——西洋棋棋盤、正方形、格子花紋。

第一次世界大戰後：受到十七世紀巴洛克風格影響，更趨向裝飾性與富裕的象徵。

主要特質

以推動設計師和工匠的平等地位為宗旨，所有工作坊設計出來的產品都同時附上設計師和工匠兩人的姓名縮寫

取代分離派，成為領導維也納藝術風潮的藝術與工藝組織，旗下有百名以上的工匠

拒絕為了價格犧牲品質，使得產品銷路受限，無法普及

亦見

藝術與工藝運動 P24

分離派 P66

裝飾藝術 P86

1903 年成立於維也納，宗旨為維持工藝品的生產品質。維也納工坊，又稱維也納藝術工匠生產合作社（Produktiv-Gemeinschaft von Kunsthandwerkern in Wien），為維也納**分離派**的產物，由分離派的兩大主導者霍夫曼和莫瑟，以及銀行家萬多福（Fritz Wärndorfer）所成立。維也納工坊的成立，是受到英國**藝術與工藝運動**的啟發，成立宗旨與亞希比成立的手工藝行會十分相近。霍夫曼將維也納工坊的宗旨訂為「拉近設計師、社會大眾和工匠之間的關係，推出

1905-1911

史托克列宮，布魯塞爾／霍夫曼

簡單、好用的居家生活用品」。

維也納工坊的中心原則，就是要讓設計師與工匠的地位趨於平等。因此，工坊所有的產品都會同時附上設計師和工匠兩人的姓名縮寫。到了1905年，維也納工坊的現代風格，已經取代分離派，成為領導維也納藝術風潮的藝術與工藝組織，旗下有百名以上的工匠，分散在許多小型工作室，從書籍裝訂到家具製作，各有各專精的工藝，此外也有設計工作室和建築師事務所。工坊有超過兩百名設計師，產品涵蓋家具、平面設計、金屬器皿、紡織品、玻璃器皿、壁紙和瓷器。其中三個最知名的、集各種工藝之大成（Gesamtunstwerk）的作品，包括霍夫曼的普克爾多夫療養院（1904-1906）、蝙蝠夜總會（Cabaret Fledermaus, 1907）和史托克列宮（Palais

1912

印花絲綢（上）／威
默（**Edward Wim-
mer**）；印花絲綢（下）
／佛若梅爾（**Lotte**

Froemmel）
威默與佛若梅爾替維
也納工坊設計的絲綢
布料。

Stoclet, 1905-1911）。

從位於布魯塞爾的史托克列宮的直線造型和精巧的建築外觀，可看出工坊早期的分離派風格。然而，大約從1915年開始，消費者開始要求另一種更華麗的風格，使得工坊的設計風格逐漸趨向裝飾性，例如佩歇（Dagobert Peche）的家具和室內設計作品。到了1920年代，女性參與工作坊的比例愈來愈高。有的是莫瑟在維也納應用藝術學校（Vienna School of Applied Arts）的女學生，例如崔珊（Therese Trethan）的塗裝家具和席卡（Jutta Sika）的瓷器和玻璃。霍夫曼與莫瑟運用誇張而有力的造型、對比的黑白色調，和幾何修飾，對抗當時風行於歐洲大陸，強調裝飾性的新藝術風格。

工坊原先成立的目的，是為了製作簡單而高品質的居家生活用品。然而，霍夫曼不願為了價格犧牲品質，卻造成工坊的產品曲高和寡，無法普及，變成專為有錢人製作流行裝置藝術品。除了在奧地利之外，維也納工坊的設計風格也傳入他國。1919年在紐約第五大道上開張的銷售總部，替他們在美國開啟了一個全新的市場。充滿維也納風格的設計作品散布在紐約市的各個角落。但是維也納工坊日趨裝飾性的風格，卻被認為難以與早已過時的裝飾藝術有所區分。

工坊分別在1904年和1906年，在德國柏林和哈根（Hagen）等地舉辦展覽。1905年則在奧地利的維也納和布倫（Brünn）舉辦展覽。同時，他們也參加1914年在科隆舉辦的工藝聯盟展展（Cologne Werkbund-Ausstellung），以及1925年的巴黎國際裝飾藝術展（Paris Exposition Internationale dex Arts Décoratifs）。

創作日期不明

玻璃花瓶／霍夫曼

1908-1924

為蝙蝠夜總會所設計的海報，劇院的裝潢呈現維也納工坊所強調的「集各種工藝之大成」。

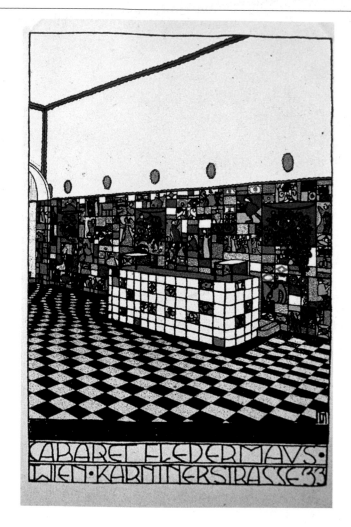

主要人物	專業領域
霍夫曼（Josef Franz Maria Hoffmann, 1870-1956）	建築師/設計師
莫瑟（Koloman Moser, 1868-1918）	畫家/設計師/金屬工匠/平面藝術家
普魯契（Otto Prütscher, 1880-1949）	建築師/家具設計師/珠寶工匠/設計師
伯沃尼（Michael Powolny, 1871-1954）	雕塑家/陶藝家/教師
切斯卡（Carl Czeschka, 1878-1960）	建築師/畫家/平面設計師 （珠寶、彩繪玻璃、刺繡）
席卡（Jutta Sika, 1877-1964）	陶藝家/玻璃器皿設計師

後期應用

1991

折疊書架／科寧司
（Jan Konings）和
貝（Jurgen Bey）
替 Droog Design 所
設計

1983

茶與咖啡杯組／波
托蓋西（Paolo Por-
toghesi）替 Alessi
所設計
呈現二十世紀初維
也納工坊的裝飾風
格。

德國工藝聯盟 Deutsche Werkbund

德國工藝聯盟成立於 1907 年，宗旨為拉近工業生產與工藝之間的距離，以更正式、更注重實用性的設計語彙，取代青年風格的自然型態。然而，他們並不主張恢復英國藝術與工藝運動時代對工藝與工匠技術的重視，而是強調設計的道德與美學，認為德國的工業化將會危及國家文化。

工藝聯盟的創始會員有雷邁斯克米德、保羅、歐布列克、貝倫斯等十二位設計師，以及維也納工坊和藝術工匠聯合工作坊等十二個製造商和工作坊。成立一年內，會員人數就超過五百名，鼎盛時期更超過三千名。

此外，工藝聯盟亦曾多次舉辦展覽以推行其理念。1914 年，工藝聯盟在科隆舉辦一場大型展覽，展出格羅佩斯以玻璃和不鏽鋼建造的模型工廠、費爾德的工藝聯盟劇院，和陶特（Bruno Taut）用玻璃與磚塊打造的展示館。

1927 年，工藝聯盟在斯圖加特（Stuttgart）舉辦一場更盛大的展覽「住居展」（Die Wohnung），展出內容包括威森霍夫住宅社區（Weissenhof Siedlung），採用展覽的建築指導凡德羅、柯比意和布魯耶（Marcel Breuer）三人所設計的不鏽鋼管家具。貝倫斯、格羅佩斯和盧斯也有參與此一展覽。

在 1912 年到 1920 年之間，工藝聯盟出版自己的年報，刊載文章與設計圖片，介紹會員們的作品，並列出所有會員的聯絡資料和領域，推動會員之間的

C 1910

德國特洛朋食品公司（Tropon）在櫥窗展示的商品，圖片來自《德國工藝聯盟年報》（Deutsche Werkbund Jahrbuch）。

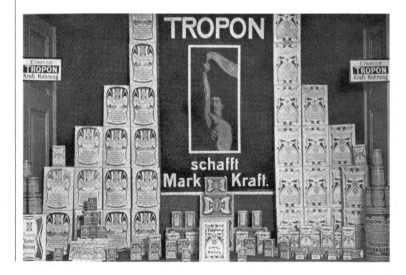

合作。此外，聯盟也自己發行期刊《形式》（Die Form, 1925-1934）。

　　儘管工藝聯盟爲結合工藝與工業生產付出諸多努力，費爾德和穆特修斯（Hermann Muthesius）兩大設計師之間的理念衝突，最終卻導致工藝聯盟的式微。穆特修斯反對運用裝飾做爲藝術的表現，認爲實用性才是表達當代文化價值的基礎，主張藝術家創作自由的費爾德卻不以爲然。穆特修斯標榜標準化設計一般產品的十點計畫，開啓兩派之間的對立，他的論點馬上受到強調藝術家

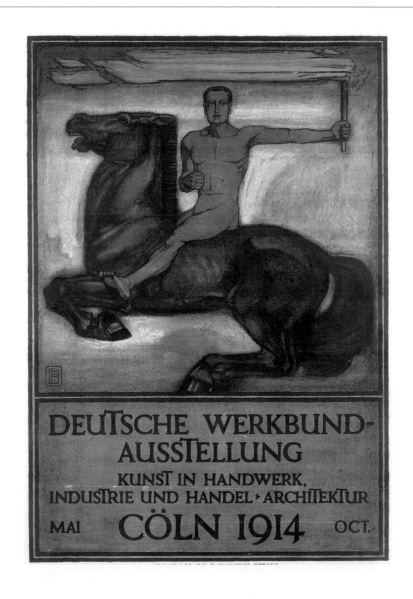

1914

德國工藝聯盟展的
宣傳海報／貝倫斯

DEUTSCHE WERKBUND-
AUSSTELLUNG
KUNST IN HANDWERK,
INDUSTRIE UND HANDEL ; ARCHITEKTUR
MAI　　CÖLN 1914　　OCT.

個人創意的費爾德所質疑。這場標準化與個人化的理念之爭，後來被稱爲工藝聯盟衝突（Werkbundstreit）。不過，從第一次世界大戰之後滿目瘡痍、百廢待舉的狀況看來，顯然工業化/標準化生產才是國家復興之道。

其後，由於納粹政權對**現代主義**的壓制日益升溫，工藝聯盟遂在 1934 年宣告解散。

1926-1932

公寓大廈，德國威森霍夫（Weissenhof）／凡德羅
爲工藝聯盟的副主席所建造的公寓住宅。

主要人物	專業領域
雷邁斯克米德（Richard Riemerschmid, 1868-1957）	建築師/設計師
保羅（Bruno Paul, 1874-1968）	建築師/家具木工/設計師/教師
貝倫斯（Peter Behrens, 1868-1940）	平面藝術家/建築師/設計師
歐布列克（Josef Maria Olbrich, 1867-1908）	藝術家/建築師/設計師
穆特修斯（Hermann Muthesius, 1861-1927）	建築師/設計師/理論家
費爾德（Henri van de Velde, 1863-1957）	建築師/工業設計師/畫家/藝術評論家
格羅佩斯（Walter Adolph Gropius, 1883-1969）	建築師

**MR 椅／凡德羅，
靈感來自史坦（Mart
Stam）的懸臂椅設
計**

工藝聯盟在 1927 年
舉辦「住居展」時，
展品包括位在斯圖加
特市郊的實驗性公
寓：威森霍夫住宅社
區。在凡德羅的帶領

下，史坦和布魯耶等
幾位知名的建築師都
有替這個住宅群設計
家具。史坦在 1924
年設計出第一張懸臂
椅，後來由凡德羅作
進一步的延伸，設計
出 MR 椅，並在斯圖
加特展出，此後便一
直生產販售至今。

**Kabel 字體／科赫
（Rudolf Koch）**

abcdefghijklmnopqrstuv
wxyz fiflß&
ABCDEFGHIJKLMNO
PQRSTUVWXYZ
1234567890
.,:;-——'' ""·‹›«»*%‰
!?¡¿()[]/†‡§$£¢f

未來主義 Futurism

義大利未來主義很可能是藝術史上第一個以企業化的角度來操作和經營的藝術派別。1909 年由義大利作家兼詩人馬里內特（Filippo Tommaso Marinetti）發起，最初只是文學運動的未來主義，是第一個以「藝術宣言」的形式公開說明其藝術理念的藝術派別，並以此宣言作爲對抗學術界與保守聲浪的武器。馬里內特和其支持者針對文學、音樂、舞蹈、表演藝術、繪畫與建築等領域，寫下許多宣言。早在新未來主義藝術出現之前，他們就已經用法文寫出第一則宣言，並刊登在巴黎的《費加洛報》（Le Figaro）上，顯示馬里內特充分了解媒體的力量，能夠爲他所用宣傳理念。

當時科技的快速進展，對西方文化產生相當深遠的影響。未來主義者推崇速度、噪音、機器和城市之美，認同科技進展所帶來的好處，讚揚新時代的潛力與活力。巴拉（Giacomo Balla）是第一個將未來主義的理論應用在裝飾藝術上的設計師，緊接在後的還有設計師兼藝術家德培羅（Fortunato Depero）。德培羅還在義大利北部的羅韋雷托（Rovereto）成立未來主義工作坊，營運期間長達十年，橫跨整個 1920 年代。

在藝術方面，未來主義繪畫是以動態的抽象幾何造型爲特色，書籍設計則採用具表現性的字體和結構，取代傳統的字體格式和版面設計。和其他未來主義的畫家一樣，馬里內特透過他的詩和書呈現現代生活的面貌，以生動、圖像化的字體和頁面，取代傳統的文法、標點符號和格式。馬里內特的理論影響了數百本未來主義的書籍。沒有署名的書籍封面，掩飾底下極具爆炸性的內容，拋棄舊有的印刷字體和版面編排的規則，以嶄新的字體呈現。

未來主義者認爲，設計與書籍的製作是機械時代的象徵。德培羅在 1927 年出版的《釘裝書》（Depero Futurista，又名 The Nailed Book），就是運用現代的方法與材料，利用兩根鋁製的螺絲裝訂，充分展現機械時代的精神。除了封面之外，德培羅的創意也延伸至書裡躍然於紙上的各式印刷字體，他不僅運用多種形體、大小各異的字體、不同的顏色和紙張，這本書也沒有上下左右的概念，閱讀時必須不停地轉動書籍。

在建築方面，未來主義美學主要是由桑泰利亞（Antonio Sant'Elia）的建築理念主導，以未完成的表面、奔放的色彩和動態造型爲特色。桑泰利亞於 1916 年過世，但他的《未來主義建築宣言》（Manifesto of Futurist Architecture）卻在隔年被風格派所承接，對風格派的成員產生極大的影響。

《Zang Tumb Tumb》
／馬里內特
馬里內特所撰寫和
設計的書籍封面，
為未來主義的美學
範例。
（譯註：Zang Tumb
Tumb 為擬聲字，模
擬戰場上的聲音。）

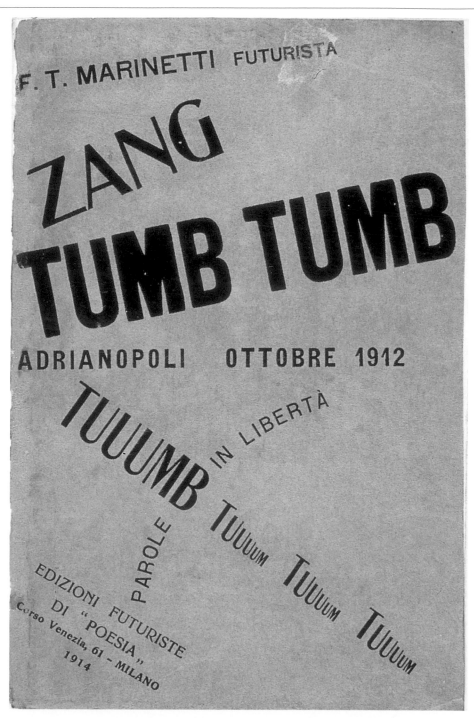

1914

發電廠／桑泰利亞

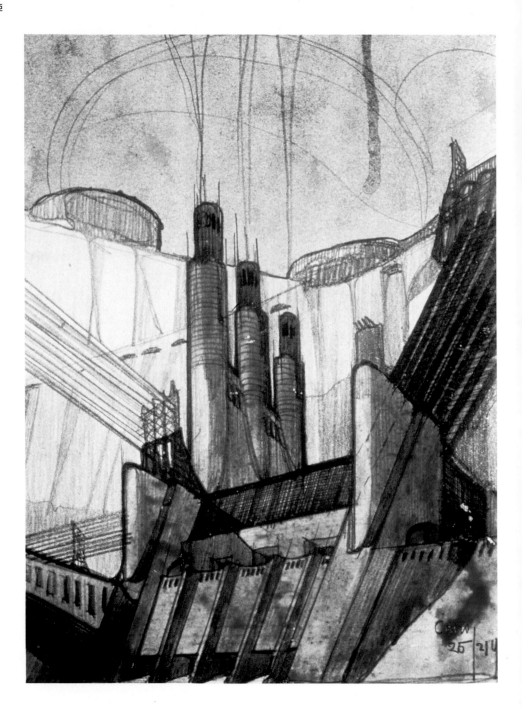

戰爭派對掛氈／
德培羅

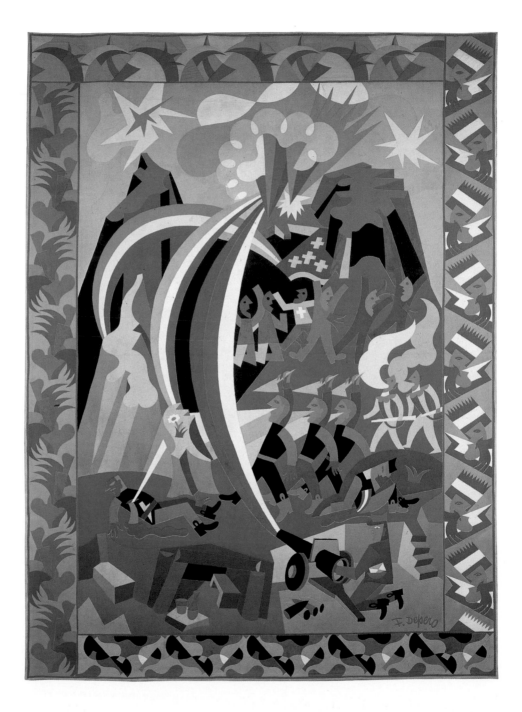

**Il Futurismo 字體
／凱葛勒（Alan
Kegler）**

受到義大利未來主
義的平面設計和手
寫字體的影響，字
體故意設計得有些
不規則，營造原始
手寫的歪斜感。

ABCDEFGHIJKLMN

OPQRSTUVWXYZ

FFIB&

ABCDEFGHIJKLMN

OPQRSTUVWXYZ

1234567890

.,:;---`'""'

<> << >> * % ‰

!?¿()[]/†‡§£¢ƒ

主要人物	專業領域
馬里內特（Filippo Tommaso Marinetti, 1876-1944）	作家
巴拉（Giacomo Balla, 1871-1958）	藝術家/設計師
桑泰利亞（Antonio Sant'Elia, 1888-1916）	建築師
德培羅（Fortunato Depero, 1892-1960）	藝術家/家具設計師

MAXXI：國立當代藝術中心（National Center of Contemporary Arts），義大利羅馬／英國建築師哈蒂（Zaha Hadid）

哈蒂向來以她在構思與建構的過程中，充滿未來主義建築風格的製圖與繪畫聞名。此一建案的概念為運用線性的表面「灌溉」大型都會空間，營造出戶外與室內緊密糾結的層次感。

2004

書擋／比利時平面設計師龐德（Sara de Bondt）替日本《Shift》雜誌所設計宛若德培羅在 1927 年出版的《釘裝書》機械般的造型，用長螺絲釘穿過過期的《Shift》雜誌，裝訂成書擋。

裝飾藝術 Art deco

在 1925 年之前，裝飾藝術風格又被稱作現代主義（modernistic）或現代風格（style moderne）。裝飾藝術崛起於 1920 年代的法國，後來成為國際性的裝飾藝術風格。起初受到團長狄亞基列夫（Serge Pavlovitch Diaghilev）所率領的俄羅斯芭蕾舞團（Ballet Russes）色彩鮮豔的舞蹈服飾，以及普瓦雷（Paul Poiret）所設計的流行服飾所啓發，同時也受到**結構主義**、立體主義、野獸派和**未來主義**簡潔、抽象的形體和前衛的繪畫影響。 1922 年，考古學家卡特（Howard Carter）在埃及挖出法老王圖坦卡門之墓，埃及風崛起，成為裝飾藝術風格的重要元素。新的美學觀改變了包含紐約和上海等世界各大都市的面貌，影響了設計的各個層面，從流行服飾、家具到好萊塢電影和豪華郵輪的造型設計，無所不包。

裝飾藝術一詞源自 1925 年的巴黎藝術裝飾與現代工業展（Paris Exposition des Arts Décoratifs et Industriels Modernes），這是當時當代設計精品的國際展示場。美國並沒有參加這次的展覽，原因是因為沒有好的裝飾藝術作品可供展出。然而，美國並沒有落後太久。不久後，兩座裝飾藝術的建築佳作——克萊斯勒大樓和帝國大廈，先後於 1930 年代落成，稱霸紐約的天際線。

另一方面，在法國，裝飾藝術華麗精細的風格主導精品市場。裝飾藝術的風格影響設計的各個層面，從波蘭籍畫

創作日期不明

銀色存錢筒，有著典型的簡約造型。

家藍碧嘉（Tamara de Lempicka, 1898-1980）的繪畫，到德洛內夫婦（Robert Delaunay, 1885-1941; Sonia Delaunay, 1885-1980）的平面設計和舞台設計，到珠寶與水晶工匠拉利克（René Lalique）的玻璃器皿。海報設計也採用簡潔的造型和清晰的輪廓，例如法國藝術家卡桑德爾（A. M. Cassandre）在1935年替郵輪諾曼第號（Normandie）製作的廣告。當時的裝飾藝術平面設計師，以鮮豔生動的色彩、平面多角的形體，展現他們對旅行、速度與奢華的欣賞與著迷。

　　當時的室內設計與陳設呈現兩種主要的風格，各有各的美學觀。一派是流行於1920年代的華麗性感（Boudoir）風格，運用奢華的材料，營造出胡爾曼（Jacques-Émile Ruhlmann）的家具中所洋溢的異國東方風情。另一派則以柯比意等人的作品中，流暢、現代的風格為典範。到了1920年代，美國設計師也從機械與工業生產的型態中取得靈感，採用重複的幾何圖形、色彩豐富的直線圖像，人字圖紋和閃電的標記（代表電力），還有無所不在的鋸齒狀圖案。因此，裝飾藝術風格逐漸從起初帶有高度裝飾性的1920年代，進入高雅的功能主義的1930年代。

好萊塢風格（Hollywood Style）

　　美國的裝飾藝術風格以充滿魅力、幻想和逃避現實為特色。受到好萊塢電影布景與流行時尚的影響，從百老匯重金打造的音樂戲劇表演，到室內設計和摩天大樓建築，好萊塢風格無所不在。來自埃及與墨西哥阿茲提克等古文明的元素，深深影響美國建築業的幾何造型，以及1930年代初期的裝飾藝術風格。裝飾藝術建築的經典範例有紐約的克萊斯勒大廈、帝國大廈和洛克斐勒中心。在英國，好萊塢風格主要展現在當時散布於倫敦市區的連鎖歐典（Odeon）電影院，以其豪華、誇張的室內陳設為特色，其中位於萊斯特廣場（Leicester Square），歐典電影院裡的豹皮椅和波浪狀起伏的金色牆壁則為簡中代表。

裝飾藝術風格的木鐘。

1927

晚宴服，法國1920
年代的時尚雜誌
《Gazette du Bon
Ton》中的插圖，
1925／畫家巴比耶
（Georges Barbier）

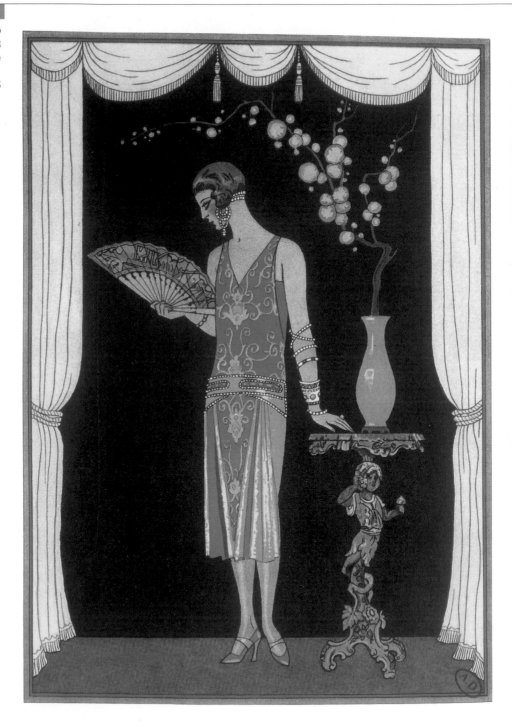

克萊斯勒大廈，紐
約／建築師凡艾倫
（William van Alen）

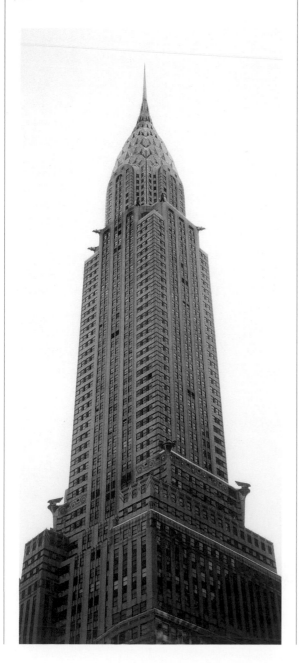

**Bifur 字體／卡桑
德爾**
海報藝術家卡桑德

爾所設計的字體，運
用深淺不同的色調營
造裝飾效果，將英文

字母做戲劇性的簡
化。

ABC
DEF
GHIJ
KLM
NOP
QRS
TUV
WX
YZ

1935

德拉沃爾美術館（**De La Warr Pavilion**）室內設計，英國貝克斯希爾（**Bexhill**）／建築

師孟德爾頌（**Eric Mendelsohn**）和薛瑪耶夫（**Serge Chermayeff**）

C 1935

桃紅色玻璃桌／倫敦的詹姆斯克拉克公司（**James Clark Ltd.**）

美國無線電公司 RCA
Victor 的攜帶式留聲
機／設計師費索斯
（John Vassos）

1936-1937

Marine Court 住宅 大樓／英國建築師 達格里西（K. Dalgleish）和普倫（R. K. Pullen）

位於英國哈斯丁（Hastings）的 Marine Court 住宅大樓，外型被認為是仿造豪華郵輪瑪莉皇后號。

星星電影院,英國
里茲市（Leeds）。
在英國,好萊塢風
格主要呈現在倫敦
等各主要都市的電
影院建築設計上。

地區差異	主要人物	專業領域
裝飾藝術（法國巴黎）	胡爾曼（Jacques-Emile Ruhlmann, 1879-1933）	設計師/室內裝潢師
	拉利克（René-Jules Lalique, 1860-1945）	設計師（玻璃器皿、珠寶、家具）/ 畫家/雕塑家
	卡桑德爾（A. M. Cassandre, 1901-1968）	平面設計師
現代風格（美國紐約）	德斯基（Donald Deskey, 1894-1989）	工業、家具和室內設計師

水晶宮的球狀水晶
吊燈／英國設計師
迪克森（Tom Di-
xon）替奧地利施
華洛世奇水晶公司
（Swarovski）設計

迪克森的水晶吊燈
呈現裝飾藝術時代
的迷人風格。

起源地

布拉格

主要特色

在建築、家具、陶瓷與珠寶設計上，套用角柱體、水晶體般的圖案

多角和鋸齒狀的平面

主要內容

充滿原創性與影響力，卻又極短命的藝術運動

主張打破傳統設計中的水平面與垂直面

將多角和鋸齒狀的平面融入日常用品的設計

亦見

捷克立體主義 Czech Cubism

　　新藝術對現代主義的影響在布拉格尤其明顯。受到分離派的作品及立體主義的雕塑和繪畫的啓發，一群布拉格的建築師和設計師發起一個相當重要卻又極爲短命的藝術運動，稱之爲捷克立體主義。這群前衛的藝術家以 1911 年在布拉格成立的創作藝術家團體（Skupina Vytvarych Umelcu）爲核心，以尖角、切割的平面和水晶般的形體爲主要特色。捷克立體主義的作品，包括具原創性與戲劇性的早期現代主義風格的陶瓷、玻璃和家具設計。創作藝術家團體與巴黎立體主義（Parisian Cubism）的

關係密切，還曾經舉辦第三團體展（Third Group Exhibition），在布拉格展出畢卡索（Pablo Picasso）、德漢（André Derain），以及布拉克（George Braque）等人的作品。此外，他們也發行自己的期刊《藝術月刊》（*Umelecky Mesicnik*）。

　　布拉格的捷克立體主義風潮，以四位曾經拜在理性主義建築大師華格納（Otto Wagner）和科特拉（Jan Kotera）門下，多才多藝的年輕藝術家爲首。加納克（Pavel Janák）、勾卡（Josef Gocar）、邱可爾（Josef Chochol）和霍

創作日期不明

立體主義建築，捷克布拉格。

夫曼（Vlastislav Hofman）等四位藝術家，熟悉畫家畢卡索與布拉克的畫風，受到兩位立體主義大師的啟發，為了營造屬於自己的風格，將立體主義的作畫原則，從二度空間延伸到三度空間，以及日常生活當中。捷克立體主義的藝術家，拒絕接受華格納和科特拉所教授的分離派和**藝術與工藝運動**的藝術理念，主張唯有打破傳統設計中的水平面與垂直面，才能釋放出物體真正的內在能量。因此，他們將多角和鋸齒狀的平面融入設計，成功地將日常生活用品變成藝術作品。對他們來說，水晶是最完美的自然形體，而金字塔則是建築設計的極致。幸好，波西米亞的精英階層對前衛文化的接受度夠高，願意接受新的想法，願意提供資金，贊助立體主義藝術家的創作，將從杯盤、桌椅到別墅與辦公大樓等各種物品的面貌做徹頭徹尾的轉變。

此外，他們也拒絕接受風行於建築界的理性主義風潮，在建築物的表面上作裝飾，以傾斜的表面、凹摺和裂面妝點建築物的外觀，營造金字塔立體主義（Pyramidal Cubism）風格，在邱可爾位於布拉格的霍德克（Hodek）公寓身上尤其明顯。

勾卡和加納克於1912年成立了布拉格藝術工坊（Prazske Umemecke Dilny），採用**維也納工坊**的運作方式，以傳統的生產方式與材料，設計建築和雕塑家具，而亞特爾合作社（Artel Cooperative）則負責生產價格低廉的釉面陶瓷和玻璃，將立體主義的理念融入日常生活中。

畫室一角，瓷盤／
畢卡索

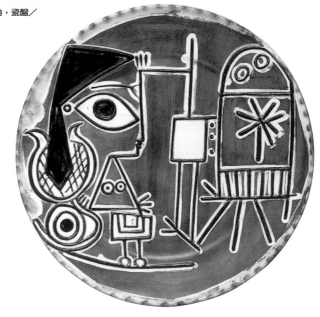

瓷器組／克莉夫
（Clarice Cliff）
立體主義瓷器組，

包括一個繪有幾何圖案、圓錐形的碗（前右）。

後期應用

二次大戰期間，美國政府為激勵民心製作的宣傳海報「美國的答覆！生產」（America's Answer! Production）／法國海報設計師卡盧（Jean Carlu）

卡盧將立體主義的元素轉化成建築結構的意象，將視覺與文字緊密地結合成強烈的符號，贏得紐約藝術指導俱樂部（New York Art Directors Club）所頒發的大獎，並在全美各地總共散發十萬份以上。

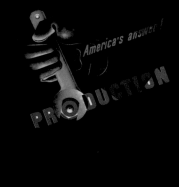

羅浮宮玻璃金字塔／貝聿銘

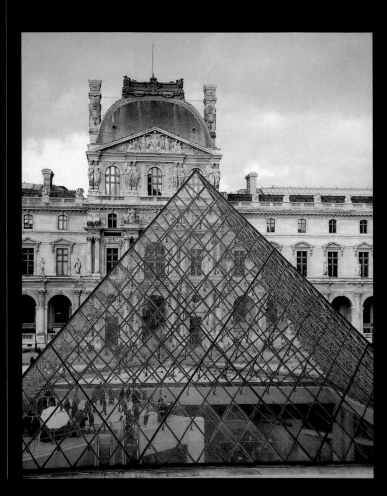

主要人物	專業領域
邱可爾（Josef Chochol, 1888-1978）	建築師/家具設計師/理論家
勾卡（Josef Gocar, 1880-1945）	建築師
加納克（Pavel Janák, 1882-1956）	建築師/設計師/教師
霍夫曼（Vlastislav Hofman, 1884-1964）	建築師/設計師/畫家

AIGA 威斯康辛州
海報／雷瑟（Jim
Laser）
為美國平面設計學
會（American Insti-
tute of Graphic Arts,
AIGA）2004 年的
「大家一起來投票」
活動所設計的海
報。

Good design makes choices clear.

This initiative was made possible by the generous support of more than 16,000 AIGA members in 47 chapters and 150 student groups nationwide; Yupo Corporation,
Chesapeake, Va., www.yupo.com; and designers everywhere who believe in the power of design for the public good.

Designer: Jimm Lasser, Madison, WI. Unemployable. www.sharpastoast.com

A public service initiative of
AIGA and Design for Democracy.
For more information
visit www.aiga.org and
www.electiondesign.org.

漩渦主義 Vorticism

漩渦主義被認為是前衛英國藝術運動中，唯一一個對歐洲現代主義有真正貢獻的流派。漩渦主義持續的時間雖不甚長，但在字體藝術上的創新，卻成為 1920 和 1930 年代平面設計革命的先驅。漩渦主義與**未來主義**和**立體主義**的關係密切。美國詩人龐德（Ezra Pound）在 1913 年加以定名。其實早在一年前，畫家路易士（Wyndham Lewis）就已經開始以此種風格作畫，因此他又被認為是漩渦主義的創始人與核心人物。路易士和龐德主張當時已經近乎式微的維多利亞時代風格，扼殺了英國新一代藝術家的創作能量，必須加以反抗。

漩渦主義的藝術家發行過兩期專刊《疾風》（*BLAST*），由路易士擔任編輯，並分別在 1914 和 1915 年發表兩份宣言。這本大開本的期刊，除了運用前衛的字體與設計之外，也介紹龐德和詩人艾略特（T.S. Eliot）的文章，以及其他漩渦主義藝術家的作品。《疾風》對二十世紀字體藝術有相當大的貢獻，充分展現現代藝術的風格。

漩渦主義的風格雖源自立體主義，但最主要還是受到**未來主義**的啟發，尤其是透過藝術捕捉時代的現代性之概念。儘管如此，未來主義對現代性的狂熱追求，卻受到漩渦主義者的嚴詞批評。漩渦主義藝術家選擇創造自己的抽象幾何風格，擁抱在機械化的都市環境中所興起的人類新意識。

戰爭是未來主義者和漩渦主義者關注的焦點，也是兩者的靈感來源。相較於未來主義者對戰爭的歌頌，漩渦主義者對戰爭抱持謹慎但尊重的態度；他們一方面欣賞機械的威力，一方面承認機械對社會構成的威脅。這種對機械主義既恐懼又尊重的態度，充分展現在漩渦主義的經典之作，雕塑家葉普斯坦（Jacob Epstein）的作品「岩石鑽子」（The Rock Drill）中。

漩渦主義只在 1915 年，在倫敦的多利畫廊（Doré Gallery）舉辦過一次展覽，後來就因為第一次世界大戰的爆發，多位成員入伍或擔任戰爭藝術家而宣告結束。

摔角選手托盤／布
爾澤斯卡（Henri
Gaudier-Brzeska）
替歐米茄工作坊
（Omega Workshops）
所設計

1915

《疾風》雜誌封面
設計／路易士
《疾風》雜誌第二
期，同時也是最後
一期，刊出漩渦主
義運動的第二份宣
言。

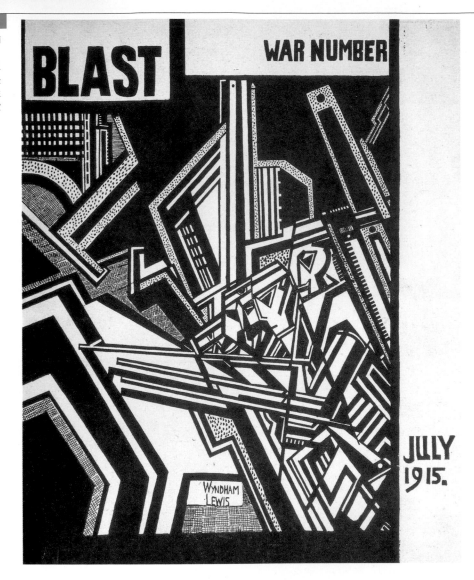

主要人物	專業領域
路易士（Wyndham Lewis, 1882-1957）	藝術家/作家
龐德（Ezra Pound, 1885-1972）	詩人
葉普斯坦（Jacob Epstein, 1880-1959）	雕塑家
布爾澤斯卡（Henri Gaudier-Brzeska, 1891-1915）	雕塑家

漩渦主義構圖／沃
茲沃斯（Edward
Alexander Wads-
worth）

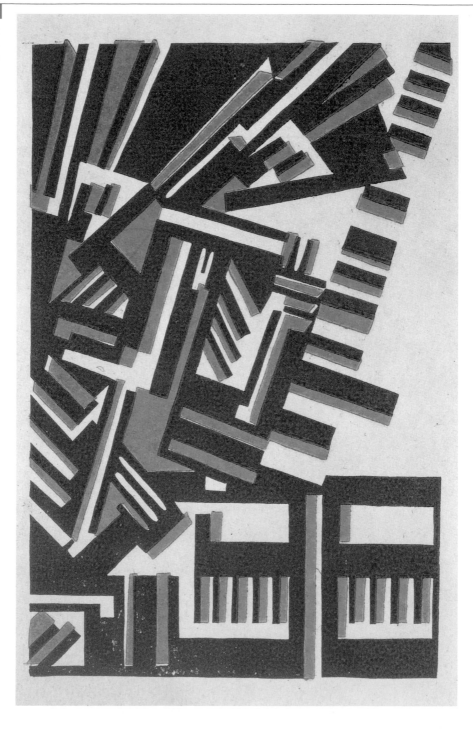

達達主義 Dadaism

　　達達主義到底是由誰發起，在哪裡發起，又是什麼時候開始的，迄今仍無定論。一般認爲達達主義是在第一次世界大戰期間，從瑞士的蘇黎世開始，再傳至紐約、巴黎和德國。原爲文學運動，後來逐漸延伸至詩詞、表演藝術、拼貼藝術和攝影蒙太奇（photomontage，譯註：利用照片碎片拼貼）。達達主義的精神就是活在當下，運用新的材料、新的理念和新的人才。跟大部分藝術風格與運動不同，達達主義最大的特色就是沒有造型上的特色，唯一的主張就是沒有主張。因此，才能不受社會及美學的限制，自由自在地伸展，發揮其充滿爆發性的力量。達達主義在第一

次世界大戰期間，興起於中立的瑞士，本身具有相當大的意義。當時的瑞士，是少數能夠集結各種不同的文藝人士，共同推動這場革命性的藝術運動的國家。各種力量與想法的匯集所激發的不安與衝突，皆成爲達達主義的特色。

　　由詩人兼懷疑論者鮑爾（Hugo Ball）在1916年開的伏爾泰酒館，被認爲是達達主義的發源地。鮑爾在第一份達達出版品中寫道，「這本手冊的出版，有來自法國、義大利和俄羅斯等當地朋友的支持。目的是要將我們在伏爾泰酒館所進行的活動和關心的議題，呈現給社會大眾。我們唯一的目標就是要跨越戰爭與民族主義的界線，將大眾的焦點轉

1920

《達達布告欄》（*Bulletin Dada*）第六期雜誌封面／杜象

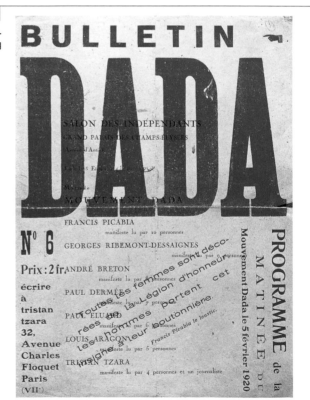

拼貼 M2 439／史
威特

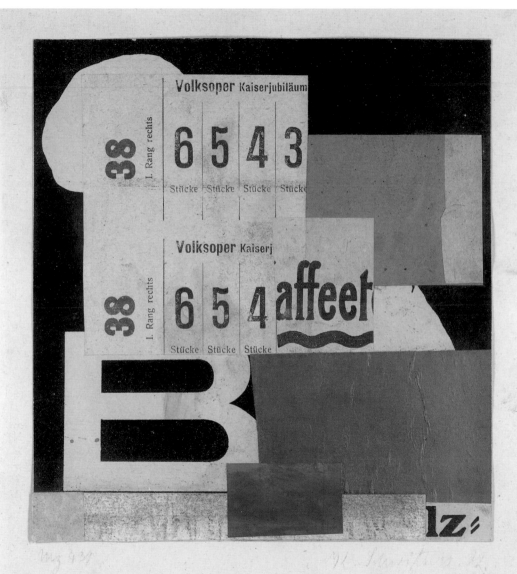

移到那少數幾位有其他想法的獨立靈魂。聚集在此的幾位藝術家的下一個目標，是要發表國際性的刊物。這份雜誌在蘇黎世出版，命名爲『達達』。」（蘇黎世，1916年5月15日）當時的另一位主導人物，羅馬尼亞詩人查拉（Tristan Tzara），爲許多早期達達主義的出版品執筆，例如1916年的《止痛藥先生的第一次美好探險之旅》（La Premiére Aventure Céleste de Monsieur Antipyrine）、1918年的《二十五首詩》（Vingt-cinq Poéms）和1924年的《七份達達宣言》（Sept Manifestes Dada）。

在設計方面，達達主義的影響力主要集中在平面設計的領域，對字體藝術的影響尤其明顯，卻並未深入工業設計或建築界。柏林達達團體引進攝影蒙太奇手法，作爲新的藝術表現型態。許多早期的達達拼貼作品，都被用來當作達達主義宣言與雜誌的封面和插圖。受到

達達主義的影響，印刷字體打破傳統慣例，強調字與圖像之間的關係，以多種造型和線條空間，重新詮釋傳統垂直與水平的構面，運用線條、表面和其他與作品無明顯關係的技術，例如版畫雕刻技術來編排版面，也採用其他的元素，例如各種字體在大小寫、壓縮和粗細體上的變化。文章的可讀性雖會受到影響，但文章的內容卻因此而被強化。

達達運動雖在1923年宣告解散，卻不曾真的結束過。當年的宣言，原先以爲早已消失，卻在1980年由德國出版商重新出版，促使達達主義的復甦。當時有個音樂團體就以「伏爾泰酒館」爲樂團名稱。1982年，德國舉辦戰後第一次達達主義研討會。過去二十年來，達達主義成爲印刷字體與平面設計的重要元素。美國兩位重量級平面設計師卡森（David Carson）和費勒（Edward Fella）的作品，都受到達達主義的

影響。英國1970年代中期的龐克運動，以及英國藝術家瑞得（John Reid）的作品，都同樣受到達達主義的影響。在德國，那格（Thomas Nagel）和布蘭斯克（Alex Branczyk）將達達主義崇尚自由的精神，引入科技音樂和數位世界。達達主義充滿反叛與質疑的理念，不只在二十世紀初期釀成一股重要的藝術風潮，也成爲現在與後世的典範。

地區差異	主要人物	專業領域
蘇黎世達達 1915-1920	鮑爾（Hugo Ball, 1886-1927）	作家
	查拉（Tristan Tzara, 1896-1963）	詩人/散文家
	揚科（Marcel Janco, 1895-1984）	藝術家
紐約達達 1915-1920	杜象（Marcel Duchamp, 1887-1968）	藝術家/詩人
柏林達達 1918-1923	巴德（Johannes Baader, 1875-1955）	藝術家
	休森貝克（Richard Huelsenbeck, 1892-1974）	藝術家
	浩斯曼（Raoul Hausmann, 1886-1971）	作家/藝術家
漢諾威達達 1919-1921	史威特（Kurt Schwitters, 1887-1948）	藝術家/平面設計師/字體設計師/舞台設計師/詩人
科隆達達 1920-1922	恩斯特（Max Ernst, 1891-1976）	畫家/詩人
	巴格德（Johannes Baargeld, 1892-1927）	藝術家
	阿爾普（Hans Arp, 1887-1966）	雕塑家/畫家/詩人
	格倫沃（Alfred Grunwald, 1884-1951）	作家/歌劇劇本、歌詞作家/歌詞作家
巴黎達達 1919-1922	瓦協（Jacques Vaché, 1896-1918）	軍人

1997

美國平面設計學會雙
年會海報／施德明
（Stefan Sagmeister）
混亂的畫面隱含費勒
實驗性的字體設計。

1999

樹幹長椅／喬吉貝
設計工作室（Stu-
dio Jurgen Bey）
/Droog Design

風格派 de Stijl

　　風格派，又稱新造型主義（neo-plasticism）和要素主義（elementarism），是 1917 年由一小群建築師、設計師、藝術家、思想家和詩人在荷蘭發起的，以當時的一本藝術期刊《風格派》（de Stijl）為名，並以畫家兼建築師都斯伯格（Theo van Doesburg）為首，成員包括蒙得里安（Piet Mondrian）、奧德（Jacobus Johannes Pieter Oud）和里特威爾德（Gerrit Thomas Rietveld）等人。風格派主張淨化藝術與設計，以抽象幾何取代自然的型態與主題，運用原色和黑白等非色彩。風格派在 1918 年發表第一份宣言，並在宣言中列出其成立的宗旨。除了推廣其作品與藝術理念外，也透過《風格派》雜誌介紹俄羅斯**結構主義**、義大利**未來主義**和**達達主義**等藝術流派。蒙得里安率先採用新造型主義一詞，用以描述風格派藝術家意圖在作品中營造一種通用的美學語言，強調結構與功能、簡單、合乎邏輯的風格、適用於現代生活的各個層面。

　　風格派興起的時間點，正好處於荷蘭在第一次世界大戰之後百廢待舉，秩序重於一切的時代。其跨領域的特質，從平面設計、繪畫、室內設計、紡織品到建築，所有的作品都呈現共同的視覺語言，成為風格派能夠竄起的主因。對直線、垂直、水平的線條，以及色塊的運用，成為風格派作品顯著的特徵。

　　從蒙得里安的繪畫和和里特威爾德的設計中，可看出風格派與功能主義的淵源。身為風格派最具代表性的畫家，蒙得里安的抽象繪畫重視線條、色塊與色彩之間的協調性，強調排列抽象的形體與線條時，正面空間（物體）與負面空間（留白）之間的關係。里特威爾德則從三度空間的角度詮釋，例如他的紅藍椅。透過對比的色彩和誇張的接合處，強調各個平面之間的交叉，結構正是里特威爾德作品的特色。不過，所有的家具與室內陳設都是由里特威爾德親自設計的施洛德住宅（Schroeder House），才是真正集風格派的美學觀之大成者。

　　都斯伯格在 1931 年過世之後，《風格派》宣告停刊，風格派也因此逐漸式微。風格派運動在 1920 年代末期成為國際知名的藝術流派。其建築、室內設計與家具設計中呈現的去物質主義的傾向，對**現代主義**的興起有很大的貢獻。

構成九，編號 18 ／
都斯伯格

1917

風格派海報／都斯
伯格和畫家胡札
（Vilmos Huszar）

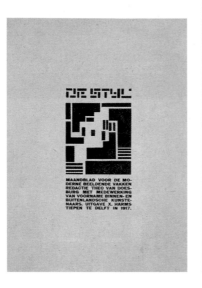

1918

紅藍椅（早期版本）
／里特威爾德

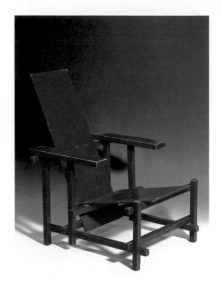

1923-1924

施洛德住宅／里特
威爾德

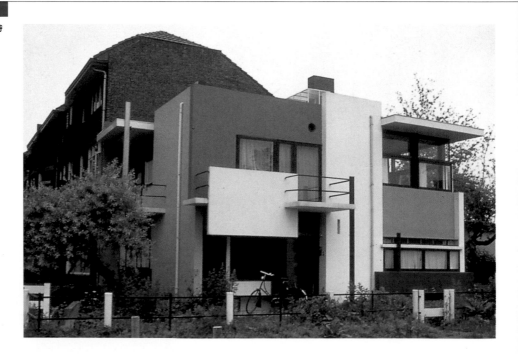

紅與藍的構成／蒙
得里安

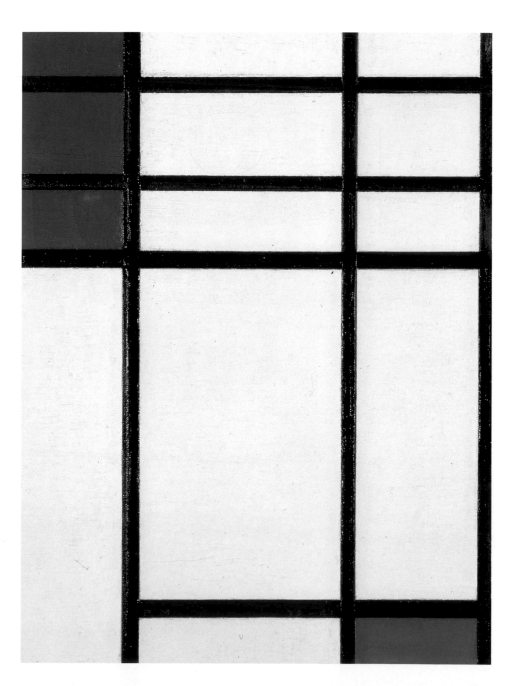

後期應用

1995

風格派字體／都斯伯
格、凱格勒和旺特
（Michael Want）
三種嚴謹、平衡而多
角的字體及幾何圖案
的標點符號。

ABCDEFGHIJK

Afiflß&

ABCDEFGHIJK

1234567890

.:'- – — '' "" 〈 〉《

·,·,,

!?¡¿()[]/†‡$$

LMNOPQRSTUVWXYZ

LMNOPQRSTUVWXYZ

美國白色條紋樂團（The White Stripes），《風格派》專輯／概念來自樂團成員內含歐費提（Paul Overty）、里特威爾德、都斯伯格、胡札和凡頓傑利歐（Georges Vantongerioo）的設計、雕塑和素描作品。白色條紋樂團以起源於荷蘭的設計運動為第二張專輯命名，並以這張專輯向建築與設計大師里特威爾德致敬。到目前為止，該樂團所發行的每一張專輯封面，都以風格派色彩濃厚的紅、白、黑色為基本色調。

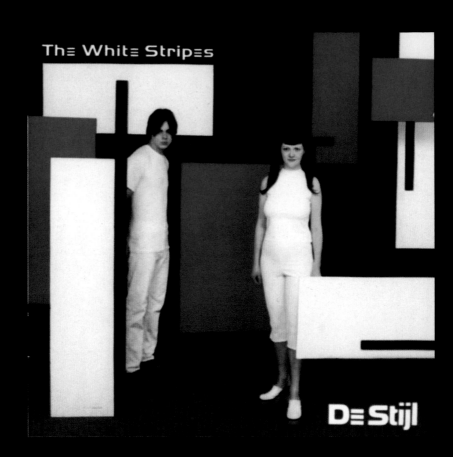

主要人物	專業領域
都斯伯格（Theo van Doesburg, 1883-1931）	建築師/畫家/彩繪玻璃藝術家/理論家
蒙得里安（Piet Mondrian, 1872-1944）	藝術家
奧德（Jacob Johannes Pieter Oud, 1890-1963）	建築師/都市規畫專家/設計師
里特威爾德（Gerrit Thomas Rietveld, 1888-1964）	建築師/家具製造商/設計師

荷蘭家具公司 Pas-
toe 成立九十年週
年裝置展（Nu. 90
Jaar Pastoe）／荷
蘭實驗噴氣機設計
團隊（Experimen-
tal Jetset）替位於
荷蘭烏特勒支
（Utrecht）的中央
博物館（Centraal
Museum）所舉辦
的展覽而設計

L 型床／設計三人組
For Use 為德國家具
公司 Interlübke 設計
的作品

起源地

德國

主要特色

以功能性取代裝飾

在建築上運用混凝土和不鏽鋼

不對稱與一致性 vs.對稱

造型隨機能而生

主要內容

認為各種技術與技藝的綜合有助於藝術的發展

政治化的運動，課程內容激進、偏社會主義精神

先進而具實驗性的課程規畫和創新的教學方法

亦見

包浩斯 Bauhaus

包浩斯是與現代主義關係最密切的設計運動，其名稱來自 1919 年，由建築師格羅佩斯所成立，位於德國威瑪（Weimar）的包浩斯設計學院（Staatliches Bauhaus），簡稱包浩斯。格羅佩斯是「設計應集各種工藝之大成」理念的信徒，也是包浩斯一詞的創造者。「包」是德文的建造（bauen），「浩斯」則是德文的房子（haus）。包浩斯學院是由位於威瑪的美術學院（Sächsische Hochschule für Bildende Kunst）和應用藝術學院（Sächsische Kunstgewerbeschule）兩所學校所合併，其成立的宗旨就是要訓練工業生產所需的藝術家。

包浩斯學院的歷史可分為幾個階段。在第一個階段主要受到藝術家伊登（Johannes Itten）的影響。伊登的教學方法著重於「直覺與方法」及「主觀的經驗和客觀的認知」。他和費寧格（Lyonel Feininger, 1871-1956）及馬可斯（Gerhard Marcks, 1889-1981）等兩位藝術家負責包浩斯學院為期一年的基礎課程，教授設計的基本原則和色彩理論。

在包浩斯學院任教的老師稱為「師傅」（Master），學生則稱為「技師」（Journeyman）。上完先修課程之後，學生還要從學校的各個工作坊中至少選擇一門工藝受訓。不過，由於伊登篤信波斯教的馬斯達司南教派（Mazdaznan，主張透過冥想與素食主義達成內在和諧），意圖將他的信仰導入藝術與設計，並不為當時的校長格羅佩斯所接受，導致伊登在 1922 年 12 月去職，結束包浩斯的表現主義時期。繼任的艾伯斯（Josef Albers）和莫霍伊－納吉（László Moholy-Nagy）則較注重工業生產，並安排學生參觀工廠。

包浩斯學院基本上是由官方出資成立的學校，卻也是當時威瑪反對運動的中心。為了爭取政府的持續補助，學校

1924

扶手椅／布魯耶替
包浩斯學院設計

在 1923 年舉辦一場指標性的展覽，展出學生的作品和一些**風格派**的設計作品，例如里特威爾德的紅/藍椅。在這場展覽中，一股新的、現代的、受到風格派與俄羅斯**結構主義**影響的平面設計風格儼然崛起。然而，展覽本身並沒有達成原先舉辦的目的。威瑪成為德國第一個由國家社會主義工人黨（National Socialist German Worker's Party）執政的城市時，由於當地政府並不欣賞包浩斯激進而偏社會主義精神的美學，學校的補助金馬上被刪掉一半。1925 年，由於政治理念上的衝突，學校被迫從威瑪搬到當時由接納度較高的社會民主黨（Social Democrats）所執政的德紹市（Dessau）。遷校的同時也為學校帶來自美國的資金援助，由當時負責監督德國戰後賠款與重建的道威斯計畫（Dawes Plan）提撥，前提是學校必須生產及銷售自己所設計的產品，自行籌募部分的資金。包浩斯學院在 1926 年搬進位於德紹，由格羅佩斯所設計的新大樓。所有的室內裝潢、家具和陳設都是由學校的學生和老師一手包辦。

新學校的設計風格也凸顯了包浩斯學院的新方向——工業功能主義（industrial functionalism）。包浩斯學院開始頒發自己的畢業證書，師傅改稱教授，切斷與當地工匠行會的關係。1925 年成立的包浩斯有限公司（Bauhaus Gmb-H），負責銷售學校的產品，並由巴耶（Herbert Bayer）設計產品目錄。然而，雖然包浩斯學院的設計風格偏向機械美學，但多數的產品並不適合工業化生產，使得產品的銷售成績不佳，與廠商之間的授權合約並沒有為學校帶來應有的收益，格羅佩斯因此去職，由梅耶（Hans Meyer）繼任。

在梅耶擔任校長的短短三年內（1928-1930），不僅提升產品銷售成績，還將學校的設計授權給廠商，使包浩斯學院的設計風格更為普及。然而，身為馬克斯主義信徒的梅耶，在學校課程中加入政治色彩，增加經濟學、心理學和馬克斯主義等課程，對設計採取更為科學化的作法，但都不受到學生的歡迎。他認為功能與成本的重要性勝過造型，如此才能製造出一般勞工階級也買得起又實用的產品。

1930 年，凡德羅被說服接手包浩斯學院校長一職，去除學校的政治色彩。他上任之後，旋即在 1930 年 9 月 9 日宣布關閉學校，所有的學生都必須在下一個學期開學前重新申請入學。他利用學校關閉的這段時間，規畫新的課程，原先的先修課程都改為非必修，並將建築提升為主要課程。在應用藝術課程方面則只設計可工業化生產的產品。不過，當時的政治情勢仍不穩定，不久後，德紹也改由國家社會主義黨執政。

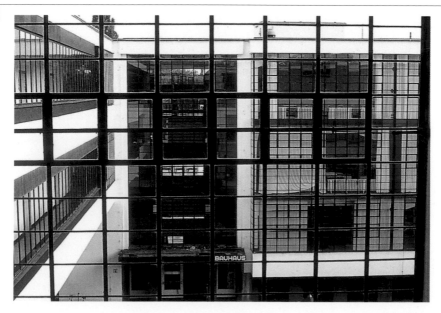

包浩斯學院，德國德紹市／格羅佩斯

遷校不到一年，學院就再度被強迫關門。

　　包浩斯學院後來在柏林以私立學校的型態重新開張，但柏林也旋即落入國家社會主義黨手中。蓋世太保爲了搜查具共產主義思想的著作，闖入校園，查封學校。1933 年 7 月 19 日，學校老師投票決定解散包浩斯學院。許多教師後來都經英國遷居美國。1937 年，莫霍伊－納吉在芝加哥成立新包浩斯學院，然而成效欠佳。格羅佩斯則至哈佛建築系任教（1937-1952）。紐約現代美術館（Museum of Modern Art, MoMA）在 1938 年舉辦一場大型的包浩斯學院回顧展，將包浩斯的設計風格介紹給美國社會。

　　包浩斯學院成立時間只有短短十四年，期間也只收了共一千二百五十名學生。儘管如此，其先進而具實驗性質的課程規畫，以及創新的教學法，對設計造成的深遠影響延續至今。

包浩斯計畫與宣言，1919 年

* 以建築作爲設計的主要目標
* 將工藝技術提升到藝術的層次
* 透過藝術家、工業家和工匠的共同
　合作，改善工業製品的品質

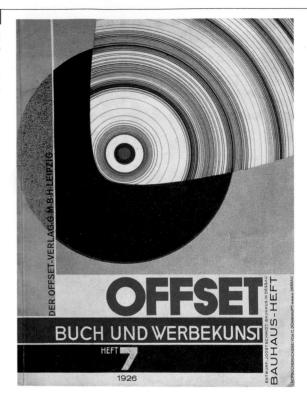

1926

《膠版印刷書籍和廣告藝術》（*Offset Buch und Werbekunst*），第七期的封面／史密特（Joost Schmidt）

二十世紀

包浩斯學院所設計的彩色平版印刷。

巴塞隆納椅 MR 90
型（Barcelona Chair,
Model MR 90）／凡
德羅

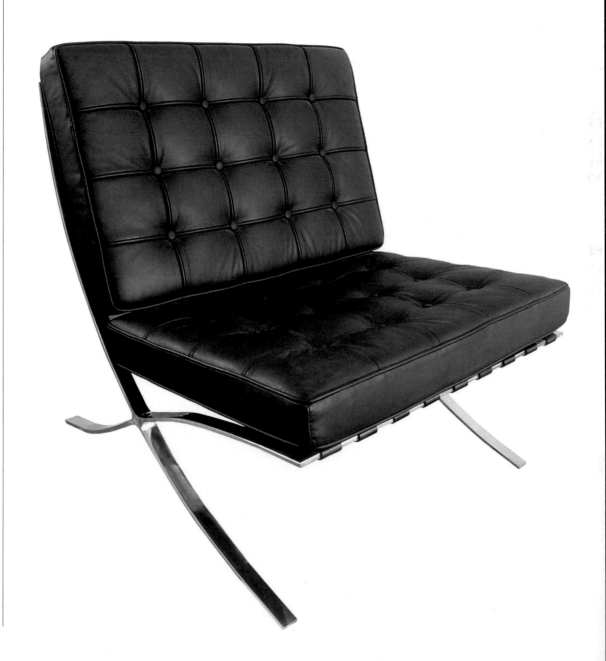

包浩斯字體／本圭特
（Edward Benguiat）
和卡羅素（Victor
Caruso）
以巴耶在 1925 年的
字體設計為原型而設
計出的現代字體。

abcdefghijklmnopqrstuvwxyz fiflß&
ABCDEFGHIJKLMNOPQRSTUVWXYZ
1234567890
.,:;-–—''""'·‹›«»*%‰
!?¡¿()[]/†‡§$£¢ƒ

Tykho 彩色收音機
／伯提耶（Marc
Berthier）
伯提耶的設計向來
以對普通材質作別
出心裁的運用為特
色。這只 Tykho 彩
色收音機運用了防
潑水和防震的軟橡
膠材質。

主要人物	專業領域
格羅佩斯（Walter Gropius, 1883-1969）	包浩斯學院的第一任校長（任期 1919-1928）/包浩斯學院德紹校區的建築師
布魯耶（Marcel Breuer, 1902-1971）	包浩斯學院威瑪校區的學生/包浩斯學院德紹校區講師
凡德羅（Ludwig Mies van der Rohe, 1886-1969）	包浩斯學院校長（任期 1930-1933）
梅耶（Hans Meyer, 1831-1905）	包浩斯學院校長（任期 1928-1930）
莫霍伊－納吉（László Moholy-Nagy, 1895-1946）	攝影師/藝術家/平面設計師/包浩斯學院基礎課程主任（1923-1928）
布蘭德（Marianne Brandt, 1893-1983）	包浩斯學院金屬工坊少數女性成員之一
舒林瑪（Oskar Schlemmer, 1888-1943）	舞台總監/包浩斯學院雕刻師傅（1923-1929）

蘋果的 iMac 電腦／蘋果工業設計團隊
蘋果的 iMac 電腦透明的外殼和鮮豔的色彩，改變了一般人對電腦的認知。蘋果電腦的設計手法，可追溯至包浩斯學院創新而先進的教學方法和作品，對設計造成極為深遠的影響。

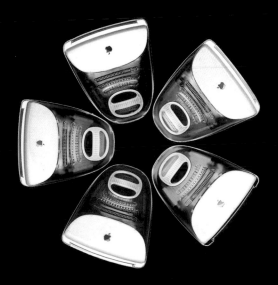

倫敦國際戲劇節（LIFT）2001 宣傳海報／弗羅斯特（Vince Frost）
在這張替倫敦國際戲劇節所設計的宣傳海報中，弗羅斯特以起重機呈現他對包浩斯美學的演繹。

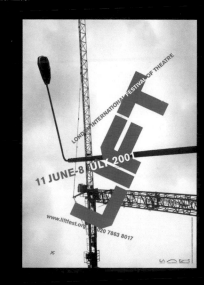

壁掛式 CD 音響／深澤直人（Naoto Fukasawa）
曾贏得多項大獎的作品，去除不必要的裝飾，只剩下造形美觀而實用的設計。

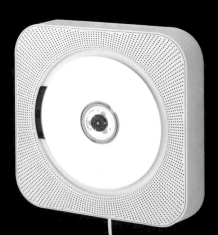

行動檔案夾 La Valise／設計師布魯烈克兄弟（Ronan and Erwan Bouroullec）替 Magis 設計
附有可以開合的上蓋和手把的檔案夾，造型完全隨機能而生。

現代風格 1920-1940

後期應用

1982

扶手沙發／日本設計
師倉俁史朗（**Shiro
Kuramata**）替 **Cap-
pellini** 所設計

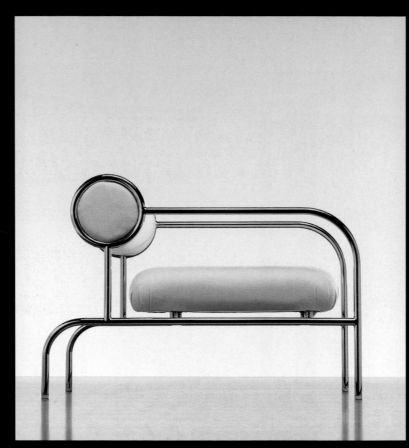

主要人物

德斯基（Donald Deskey, 1894-1989）

韋伯（Karl Emanuel Martin [Kem] Weber, 1889-1963）

葛雷（Eileen Moral Gray, 1879-1976）

蒂格（Walter Dorwin Teague, 1883-1960）

羅威（Raymond Ernand Loewy, 1893-1986）

專業領域

設計師
（平面、包裝、室内、照明、家具、展場設計）

設計師

建築師/設計師

工業設計師

設計師

結構主義 Constructivism

又稱蘇維埃結構主義（Soviet constructivism）或生產主義學派（Productivist School）。結構主義形成於1917年俄國革命後，由當時俄國的前衛藝術家所發起。在這之前，俄國跟歐洲其他各國一樣，都是從立體主義和未來主義等現代歐洲藝術流派汲取靈感。然而，到了1917年，俄國的設計師追求新的社會與政治秩序，希望尋找一種新的藝術表達形式。俄羅斯結構主義者主張藝術與設計應納入工業生產的環節中，打造「生產」的藝術作品與建築。

結構主義是最早採取非具象表達方式的藝術運動之一。運用極其精確的計算方式，以長方形、正方形和圓圈等單純的幾何形象精心構圖，描繪出現代社會對於機械的重視。羅琴科（Aleksandr Rodchenko）有幾幅畫作還用到圓規和直尺。許多結構主義者都有遠大的理想，然而由於俄國革命造成現實政治與經濟環境不穩定，許多大型的計畫都難以推動，因此他們不得不把焦點轉往其他規模較小的計畫，例如海報與展覽設計、字體設計和瓷器等等。

1920年，俄籍藝術家甘（Alexei Gan）、史帖帕洛瓦（Varvara Stepanova）和羅琴科發表一份名為「結構主義團體計畫」（*The Program of the Group of Constructivists*）的宣言，呼籲藝術家放棄無意義的美學造型，轉而設計對當時正在興起的俄國有益的、實用的產品。他們主張藝術家也是工人，有責任設計新的物品。這種對於產品實用性的重視，並不為賈柏（Naum Gabo）和佩夫斯納

1919

「用紅楔打白色」　　　with the Red Wedge）
（Beat the Whites　　　／里奇斯基

俄國海報，慶祝婦
女解放。

（Antoine Pevsner）所接受。兩人隨後也在同一年發表他們的寫實宣言（Realistic manifesto）。結構主義者認爲所有的藝術都應該是唯物主義，或在政治上偏向馬克斯主義。這種看法遭到賈柏和佩夫斯納的反對。他們主張藝術與結構主義在人類生活中扮演重要角色，是表達人類經驗不可或缺的工具。不過，他們兩個卻分別在 1922 和 1923 年離開俄國，將結構主義的藝術理念引進歐洲大陸。其他還留在俄國的結構主義者，包括羅琴科、史帖帕洛瓦、塔特林（Tatlin）和帕波瓦（Popova）等，則繼續瓷器、家具、紡織品和室內裝潢的設計，直到史達林（Stalin）在 1932 年獨尊蘇維埃寫實主義（Soviet Realism），禁止所有其他的藝術運動爲止。

馬列維基（Kasimir Malevich）是結構主義的靈魂人物。不過，他卻認爲自己的作品屬於絕對主義（suprematism）而非結構主義。他最知名的現代主義繪畫包括「白上白」（White on White）和「黑色正方形」（Black Square）。他在 1913 年發表絕對主義宣言，推動絕對主義運動，並舉辦「0.10 最後一場未來主義展」（0.10 The Last Futurist Exhibition）。絕對主義主張破除物體本身對藝術的限制，發揮純粹的美學創意，不帶任何政治或社會意涵。馬列維基認爲正方形是最純粹的造型，不過他也在作品中運用長方形、圓圈、三角形和十字等元素。除了繪畫之外，他也從事瓷器和建築設計。

1930

俄國海報，推廣國家的偉大工作計畫（the Great Works program）。

國際/歐洲結構主義（International/European Constructivism）

　　結構主義在俄國的發展主要侷限於一小群藝術家，在歐洲則不同。結構主義者在歐洲的發展主要集中在德國，但其他包括巴黎和倫敦等藝術中心也有結構主義的蹤影，後來更遠傳美國。國際結構主義認為線條、色彩、形狀和結構等視覺元素也都具有表現性，不需和肉眼所看見的現實世界有關聯。結構主義的支持者運用各種材料，從金屬和木頭到光線和動作，探索各種可能性。1922年，里奇斯基（El Lissitzky）在柏林舉辦一場俄國藝術展，展出馬列維基、塔特林和羅琴科等人在1920年以前的作品。這些早期的結構主義畫作吸引了歐洲的藝術家，結構主義的藝術理念很快地被納入**包浩斯**學院的課程中，更為**達達主義**和荷蘭**風格派**的藝術家所吸收。

俄國海報，頌揚人民無限的力量。

後期應用

南美革命英雄切·
格瓦拉（Che Gue-
vara）的巨幅頭
像，位於古巴哈瓦
那的內政部大樓。

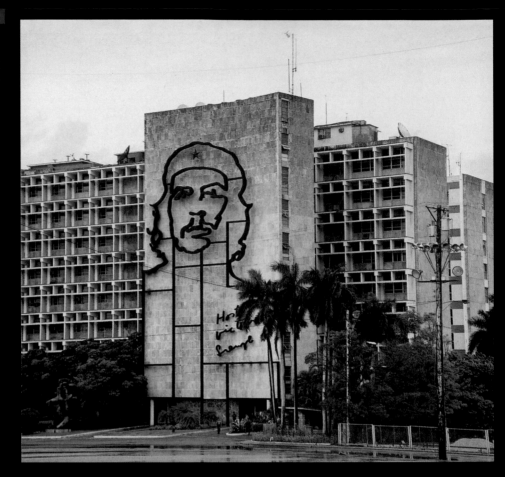

地區差異	主要人物	專業領域
俄國結構主義	羅琴科（Aleksandr Rodchenko, 1891-1956）	畫家/設計師/平面設計師/劇場與電影藝術家
	史帖帕洛瓦（Varvara Fedorovna Stepanova, 1894-1958）	平面設計師/劇場布景與服裝設計師
	里奇斯基（El Lissitzky, 1890-1941）	藝術家/建築師
	塔特林（Vladimir Evgrafovich Tatlin, 1885-1953）	藝術家
絕對主義	馬列維基（Kasimir Severinovich Malevich, 1878-1935）	藝術家/設計師
國際結構主義/歐洲結構主義	賈柏（Naum Gabo, 1890-1977）	雕塑家
	佩夫斯納（Antoine Pevsner, 1884-1962）	雕塑家/畫家

ABCDEFGHIJKLMNOPQRSTUV
WXYZ B&
ABCDEFGHIJKLMNOPQRSTUV
WXYZ
1234567890
.,:;-—""''.‹›«»★%
!?¿¡()[]/†‡§$¢£

超現實主義 Surrealism

1917年，由法國詩人阿波利奈爾（Guillaume Apollinaire, 1880-1918）率先創造的詞彙。源自**達達主義**虛無的理念，後來直接取而代之，成爲二十世紀的藝術運動。超現實主義受到精神分析學的先驅佛洛伊德（Sigmund Freud, 1856-1939）的理論所啓發，由法國作家兼詩人布雷東（André Breton）所主導。布雷東分別在1924、1930和1934年寫下三篇超現實主義的宣言。他主張潛意識可以透過圖像或詩句表達，「不受理智或美學標準或道德偏見的限制」。達利（Salvador Dali）如夢境一般的作品，以及杜象受到達達主義所影響，「刻意用隨手拾來的材料建構奇特組合」的作品，充分展現超現實主義的理念。布雷東在1924年發表的《超現實主義宣言》（*Manifeste du Surréalisme*）中，將超現實主義定義爲「純精神自動現象，目的是要表達……思考的眞正過程。」

超現實主義雖原爲藝術運動，但也延伸至平面設計的領域。英國藝術家在1930年代所創作的廣告海報，如納許（Paul Nash）替殼牌石油公司繪製的風景畫和瑞（Man Ray）替倫敦地下鐵設計的海報，都受到超現實主義的影響。其他像是達利的梅蕙絲（Mae West）紅唇沙發，挑戰對藝術與設計既有的認知和其可能性，模糊了兩者之間的界線。

與許多二十世紀的設計風潮一樣，政治也是超現實主義中相當重要的一部分。不少超現實主義者後來都積極加入共產黨的活動。

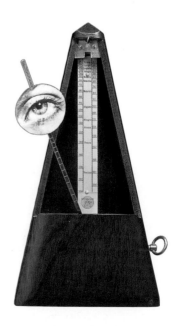

1923

節拍器（將被銷毀的物品）／瑞

「讓倫敦持續前進」
（Keep London Going），倫敦地鐵海
報／瑞
瑞是替倫敦地鐵設
計海報的幾位知名
設計師之一。這些
海報已經不只是廣
告，而是一種公共
藝術，讓所有搭乘
地鐵的民眾都能夠
免費欣賞。

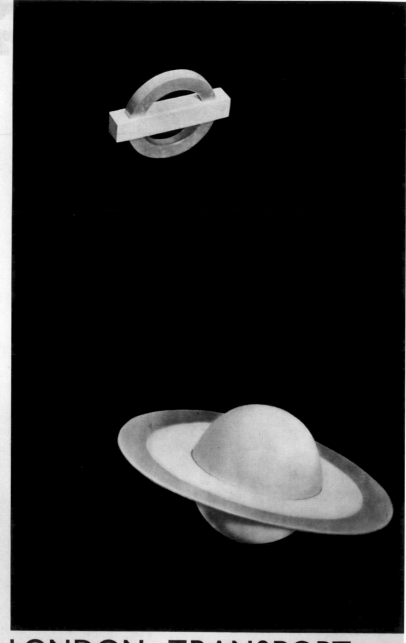

LONDON TRANSPORT-

抽象靜物「破曉前」
（Shortly Before
Dawn）／巴耶

梅蕙絲紅唇沙發／
達利

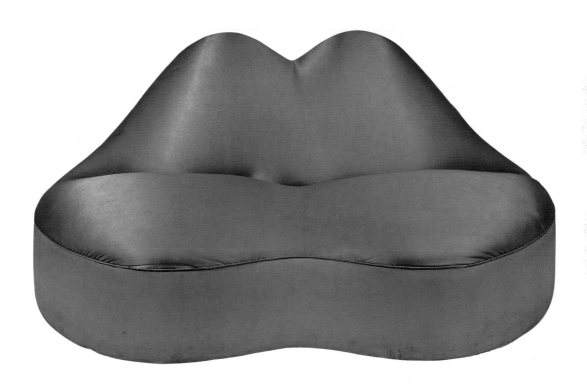

英國合唱團美麗南　插圖／美國插畫家
方（Beautiful South）　卡特（David Cutter）
的專輯《0898》唱片

主要人物	專業領域
阿波利奈爾（Guillaume Apollinaire, 1880-1918）	詩人
布雷東（André Breton, 1896-1966）	作家/詩人
達利（Salvador Dalí, 1904-1988）	畫家/雕塑家/雕刻師傅/設計師/插畫家/作家
納許（Paul Nash, 1889-1946）	畫家/設計師
瑞（Man Ray, 1890-1976）	攝影師/畫家/雕塑家/電影製作人兼導演

「Autumn Intrusion」櫥窗展示，
英國倫敦 Harvey
Nichols 百貨公司／
英國設計師海瑟威
克（Thomas Heatherwick）
倫敦時尚活動期
間，擺放在倫敦最
新潮的百貨公司門
口的作品。

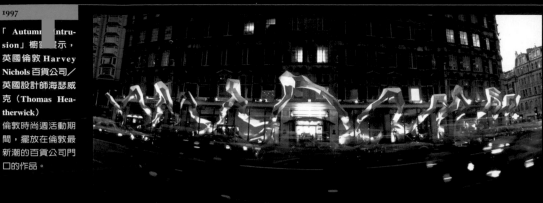

Can Can 開罐器／
義大利設計師喬凡
諾尼（Stefano Giovannoni）和哈利
（Paul Van Hersel
Harry）替 Alessi
所設計

理性主義 Rationalism

　　義大利的理性主義運動起源於1926年的米蘭，由七名建築系的學生，又稱七人小組（Gruppe Sette）所發起。當時有一股全新的藝術思維在歐洲崛起，他們認為而義大利擁有發展此一風潮的能力。理性主義主要影響建築風格，其特色為重邏輯性、功能性、簡潔而沒有任何多餘裝飾。1926年，七人小組在建築雜誌《評論》（Rassegna）上發表四部分的宣言，引起社會大眾對理性主義的注意。不同於未來主義，理性主義推崇科技的進步，採用當時最新的材質，運用冷酷的幾何線條，以簡潔為新時代義大利的表徵。

　　落成於1929年的葛理諾大樓（Palazzo Gualino），為建築師帕格諾（Giuseppe Pagano）和蒙塔其尼（Gino Levi-Montalcini）合作的作品，也是理性主義風格的另一代表作。建築物的外觀原先全漆以黃綠色，營造層層疊疊的視覺印象。其觀景窗為當時之創舉，也是此棟建築獨特的元素。當時另一位理性主

1929

葛理諾大樓，義大利都靈市／建築師帕格諾和蒙塔其尼

主要人物	專業領域
特拉尼（Giuseppe Terragni, 1904-1943）	建築師
波里尼（Gino Pollini, 1903-1991）	建築師
費吉尼（Luigi Figini, 1903-1984）	建築師
李伯拉（Adalberto Libera, 1903-1963）	建築師
拉法（Carlo Enrico Rava, 1904-1943）	建築師
拉可（Sebastiano Larco）	建築師
費瑞特（Guido Frette）	建築師

義的建築師托力斯（Dullio Torres）在重新設計 1932 年威尼斯雙年展的義大利館時，揚棄義大利館自 1914 年起便一直沿用的新古典風格，改採簡潔、線性的新風格，與當時過度強調裝飾的傳統義大利建築與藝術風格截然不同。

從這幾棟位在柏林的建築身上，可看出理性主義偏重功能性的設計風格。

後期應用

1999

空氣椅（Air Chair）／摩瑞森

摩瑞森成功地將理性主義的設計風格，結合他對材質與造型的創新運用，利用先進的空氣鑄造技術，打造出這張設計簡潔、一體成型的空氣椅。

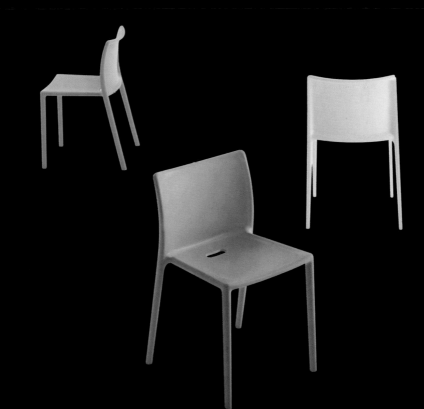

流線型風格 Streamlining

　　流線型風格對機械美學的演繹,與
國際風格對功能的看法相衝突。功能主
義的宗旨就是要將物體分解後,重新組
裝為相互關聯的零件。相對的,流線型
風格雖同樣也考慮到功能性,卻更強調
整體造型的流暢性,光滑而有效率的外
觀,呼應到當時社會對飛機、火車和船
隻等大眾運輸系統的迫切需求。流線型
風格的擁護者認為「速度」是「現代的
精髓」,而卵形或水滴等形狀,正是最
有利於提升速度的造型。這種設計風格
也被社會大眾認為是進步的象徵。

　　除了在外觀上營造速度感之外,流
線型風格跟**現代風格**一樣,隱藏物體內
部的構造,不管美觀與否都一律加以掩
蓋。由於合成樹脂特別適合用來打造流
線造型,因此成為當時許多設計師選用
的材質。

　　到了 1930 年代末,流線造型除了
功能上的考量外,也逐漸成為一種造型
設計。由於當時的設計師如格迪斯
(Norman Bel Geddes)和羅威(Raymond
Loewy)等人,接到愈來愈多委託他們

調整產品造型的案子,而不要求重新設
計產品外觀。因此,只要物品的外觀不
與使用目的相衝突,兩者之間毫無關係
也無所謂。這也使得流線造型出現在烤
麵包機和拖車等多項產品上。流線型風
格對美國的製造業產生很大的影響。由
於企業每年都對產品的造型加以調整,
產品外觀不斷改變,使消費者在不知不
覺中,追逐新的流行時尚,就連小朋友
的玩具也被改造成流線造型。功能不斷
推陳出新是科技進展的必然結果,但造
型上的推陳出新卻不是。這種情形正如
當時一位評論家所言,「腳踏車要流線
化。年輕一代玩的玩具也應該要跟得上
時代。」

西斯塔利亞跑車
（Cisitalia 202 GT）
／義大利汽車設計
公司賓尼法利納
（Pinin Farina）
簡潔、高雅、比例
完美的外型，象徵
汽車外觀設計的新

時代。入選紐約現代
藝術博物館的「8 汽
車展」（8 Automobiles
exhibition）。展覽目
錄這麼形容，「西斯
塔利亞的外殼就像書
套，滑順地覆蓋在其
底盤上。」

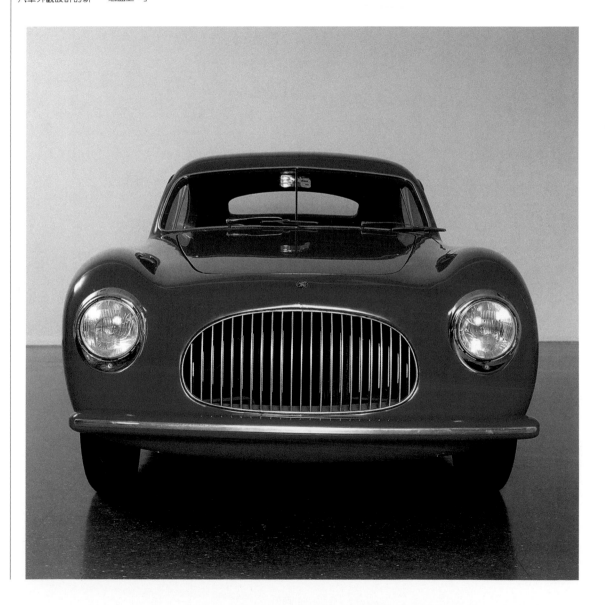

後期應用

Lama 輕型機車原型
／史塔克替義大利機
車公司 **Aprilia** 設計

掌上型吸塵器／喬凡
諾尼替 Alessi 設計

後期應用

Kelvin 40 概念機／澳洲設計師紐森（Marc Newson）替卡帝亞當代藝術基金會（Fondation Cartier pour l'Art Contemporain）設計

充滿紐森的個人風格，象徵科技與工程的完美結合，介於幻想與現實之間的藝術品。

主要人物	專業領域
羅威（Raymond Fernand Loewy, 1893-1986）	設計師
格迪斯（Norman Bel Geddes, 1893-1958）	工業設計師/劇場設計師
德瑞福斯（Henry Dreyfuss, 1904-1972）	工業設計師
蒂格（Walter Dorwin Teague, 1883-1960）	工業設計師

蘋果 G5 Power Mac 電腦／蘋果工業設計團隊

流暢的線條和渾厚堅實的造型，蘋果的 G 5 電腦兼具 1960 年代的流線型風格和強烈的未來感。

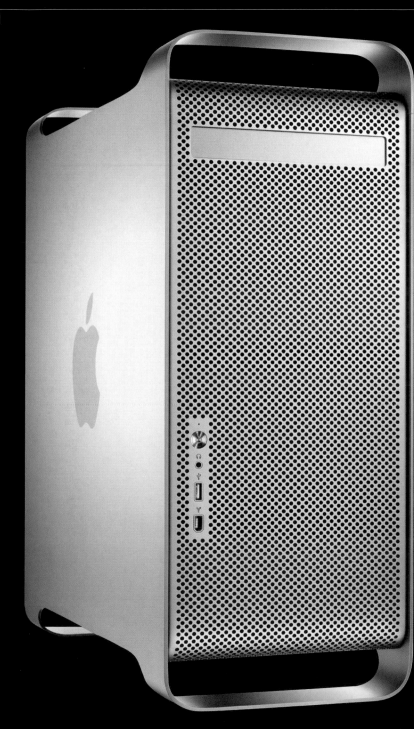

有機設計 Organic design

有機設計源自十九世紀末，由美國建築師萊特（Frank Lloyd Wright）與麥金塔率先提出的有機建築概念。萊特和麥金塔認為，家具等個別元素應在視覺上與功能上，與室內環境和建築整體相結合。此外，他們也認為建築應透過結構、使用的材質或顏色等方式，呈現自身與周遭的環境之間的特殊關係。

自然與整合的概念雖存在於他們的理念中，卻並沒有展現在其作品外觀上，當時有機造型的使用也不甚普遍。直到有機主義（organicism）被運用在設計上，現在我們所看到的流動、有機的線條才開始出現。

芬蘭籍的建築師奧圖（Alvar Aalto）是有機設計的創始人之一。他的設計理念深深影響伊姆斯夫婦（Charles and Ray Eames）等後來的設計師。奧圖主張運用自然材質，以滿足使用者在心理上和功能上對產品的需求。1940 年，紐約現代藝術館舉辦「家居用品有機設計大賽」（Organic Design for Home Furnishings），策展人為諾耶斯（Eliot Fete Noyes），比賽的宗旨為展示運用有機材質或設計方法的家具和家居用品。查爾斯·伊姆斯和沙里寧（Eero Saarinen）合作設計的夾板木椅，贏得起居室類最佳座椅獎。沙里寧的有機設計風格也發揮在他的建築作品上，其中又以紐約甘迺迪機場的美國環球航空公司 TWA 候機大樓尤其明顯。

近年來，有機設計在 1990 年代再度受到重視。倫敦設計博物館（London Design Museum）在 1991 年舉辦「有機設計展」（Organic Design exhibition）。新的生產製造流程、新材質（特別是塑膠）與電腦輔助設計等科技進展，助長了有機設計風格的復甦。在二十一世紀的今天，英國設計師洛夫葛羅夫（Ross Lovegrove）大力提倡有機設計，以「有機本質主義」（organic essentialism）描述自己的設計風格，結合符合人體工學、近乎雕塑般的造型，運用最新的材質和製造流程，打造出許多經典之作，包括以高壓射出成形的鎂合金 Go 椅。洛夫葛羅夫認為，有生命與無生命的物體結合時，營造出感官上的和諧，造型的細微之處便從此應運而生，這才是最吸引他的部分。

LCW（Lounge Chair Wood）木頭單椅／伊姆斯夫婦

躺椅（La Chaise）／伊姆斯夫婦
伊姆斯夫婦在產品造型上的有機風格，充分展現在這張為紐約現代藝術博物館在1948年舉辦的「低成本家具國際賽」所設計的椅子。

這只瓦斯爐用的原子（Atomic）咖啡機是在米蘭設計的作品。

鬱金香椅（Tulip Armchair）／沙里寧
1950年代甫推出便一躍成為設計經典之作，其實是沙里寧與查爾斯·伊姆斯在合作參加由紐約現代藝術館在1940年所舉辦的「有機設計比賽」後，就一直在進行中的作品。沙里寧曾針對這張椅子的設計表示，「桌椅的底部是個醜陋、混亂而不安的世界。我想要清理椅腳，讓整個椅子再度形成一個整體。」

1957-1973

雪梨歌劇院的風帆
造型屋頂／烏戎
（John Utzon）
雪梨歌劇院的造型
與傳統劇院大相逕
庭。其有機的外型
使建築與環境的融
合效果加乘。

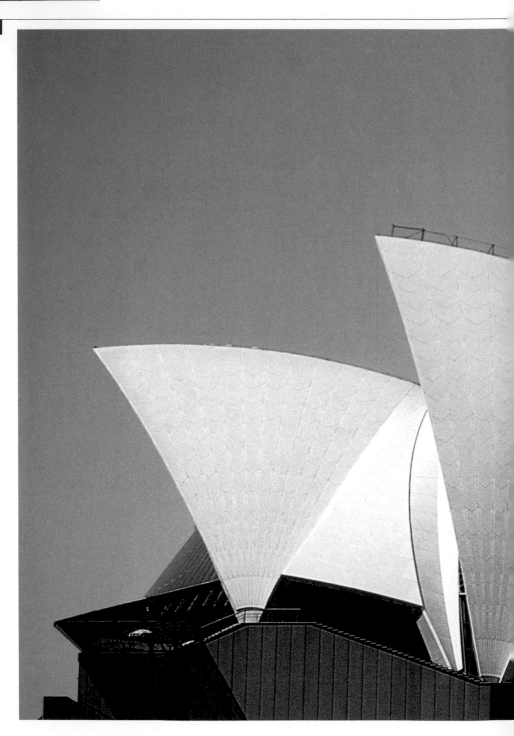

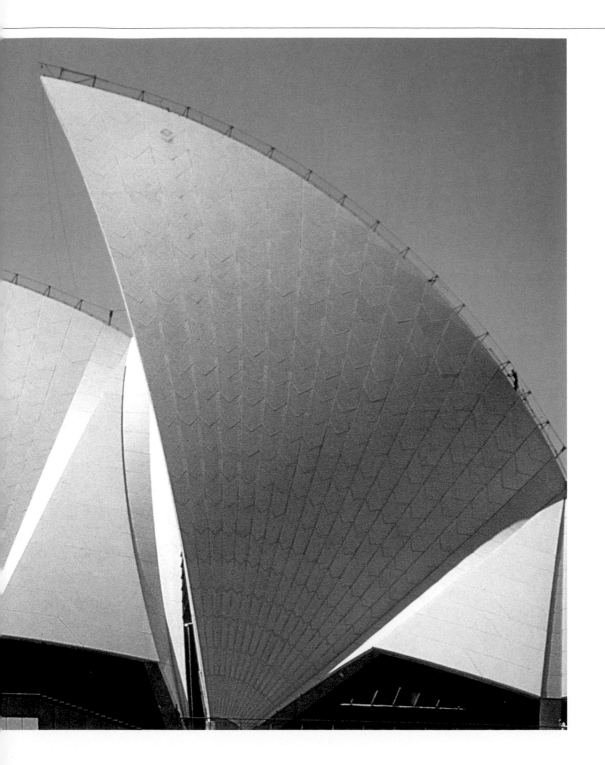

1957~1973

雪梨歌劇院側面。

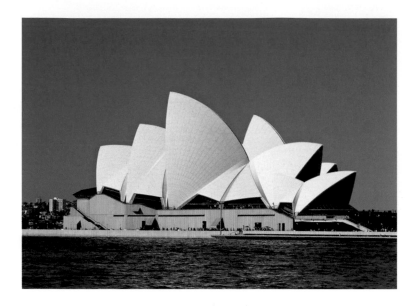

1961

柏林會議中心（Berliner Congress Center）樓梯間／德國建築師漢森曼（Hermann Henselmann）

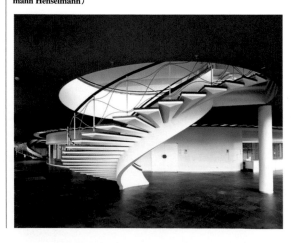

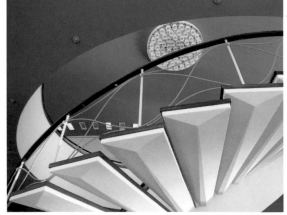

相互連結的斜靠形
體雕塑模型／英國
雕塑家摩爾（Henry
Spencer Moore）

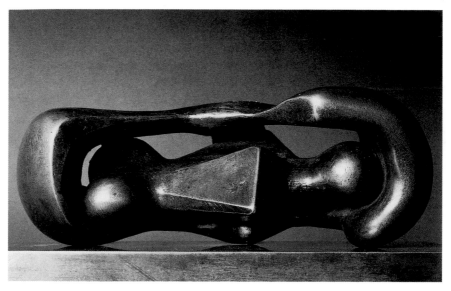

有機造型躺椅（Or-
gone Stretch Lounge）
／紐森

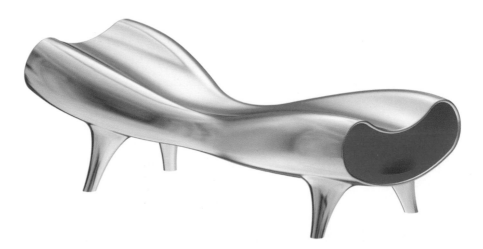

2000

Flow 水果盤／巴
克（Gijs Bakker）

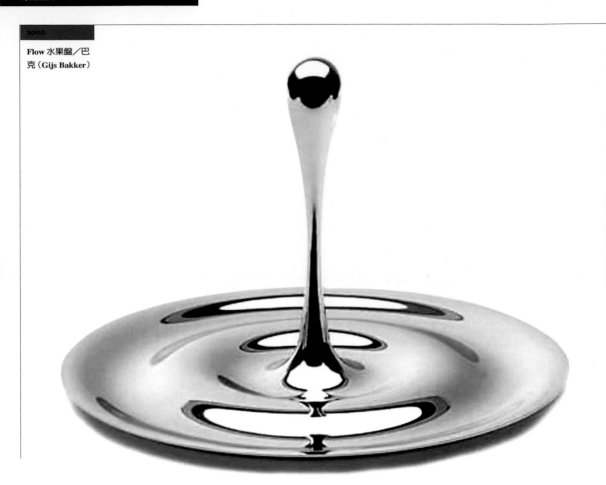

主要人物	專業領域	作品
麥金塔（Charles Rennie Mackintosh, 1868-1928）	建築師/設計師	格拉斯哥藝術學院（Glasgow School of Art, 1896-1909
萊特（Frank Lloyd Wright, 1867-1959）	建築師/設計師/理論家	草原住宅（Prairie House, 1900-1911）
奧圖（Alvar Aalto, 1898-1976）	建築師/都市規畫專家/設計師（家具、紡織品、燈具、玻璃）	Model No. 43 躺椅，芬蘭家具公司 Artek（1936）
沙里寧（Eero Saarinen, 1910-1961）	建築師	紐約甘迺迪機場的美國環球航空公司 TWA 候機大樓（1956-1962）
查爾斯·伊姆斯（Charles Eames, 1907-1978）	建築師/設計師	躺椅（La Chaise, 1948）
瑞·伊姆斯（Ray Eames, 1912-1988）	設計師	躺椅（La Chaise, 1948）
寶林（Pierre Paulin, 1927~）	設計師	Tongue 舌椅，荷蘭家具公司 Artifor（1967）
洛夫葛羅夫（Ross Lovegrove, 1958~）	設計師	Go 椅，Bernhardt Design（2001）Ty Nant 礦泉水瓶（2002）

Kareames 椅／瑞席（Karim Rashid）替家具品牌 Magis 設計

在伊姆斯夫婦的 LCW 木頭單椅問世後超過半個世紀推出的這張椅子身上，可清楚看出前者的影響。

礦泉水瓶／洛夫葛羅夫替英國礦泉水公司 Ty Nant 設計

形狀完全與大自然融為一體的礦泉水瓶，造型模擬倒水時水面的波紋。

咖啡茶具組／荷蘭建築事務所 UN Studio 替 Alessi 設計

有機形體的咖啡與茶具組，為 Alessi 邀請多位建築師共同參與的「茶與咖啡塔」計畫的作品之一，成功地引領有機設計進入二十一世紀。

國際風格 International Style

　　包浩斯學院在 1933 年宣布解散之後，格羅佩斯、凡德羅和其他幾位教授紛紛經英國遷居美國，透過展覽和接建築設計案，持續推動包浩斯的設計理念。此外，二次世界大戰後，格羅佩斯和凡德羅也在美國名校任教。國際風格指的就是這股興起於美國的設計風格，屬於現代主義中，較不追求實用主義的派別。紐約現代藝術館在 1932 年展出西區考克（Russell Hitchcock）和強森（Philip Johnson）的作品，當時展覽的目錄標題為「國際風格：1922 年後的建築」（International Style: Architecture Since 1922）。因此，現代藝術館當時的館長巴爾（Alfred H. Barr Jr.）就將此風格取名為「國際風格」。

　　除了格羅佩斯和凡德羅等人所提倡的**現代主義**風格外，國際風格在造型設計上的功能取向，也被認為是屬於現代主義的美學觀。國際風格以不鏽鋼和玻璃工業材質，和實用而無裝飾的建築與室內設計風格為特色，在 1960 年代曾經盛極一時。其後，沙里寧和查爾斯‧伊姆斯等設計師，則把幾何與有機造型並置，把設計變得更人性化。相反的，日本的丹下健三（Kenzo Tange）等設計師則採取另一個極端，以野獸派（brutalist）的手法，去除作品的材質與表面所蘊含的人性化元素。

　　二次大戰後，北歐和美國興起一陣「優良設計」（good design）風潮，強調產品設計「要符合現代主義在造型、技術與美學上的標準」，儼然成為國際風格的同義字。倫敦的英國設計委員會（Design Council）和紐約現代藝術館，不約而同地透過舉辦展覽、演講和發行

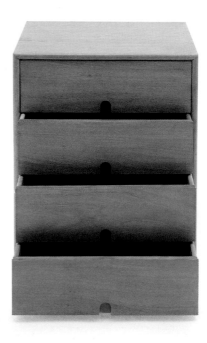

1940

四格抽屜櫃／查爾斯‧伊姆斯

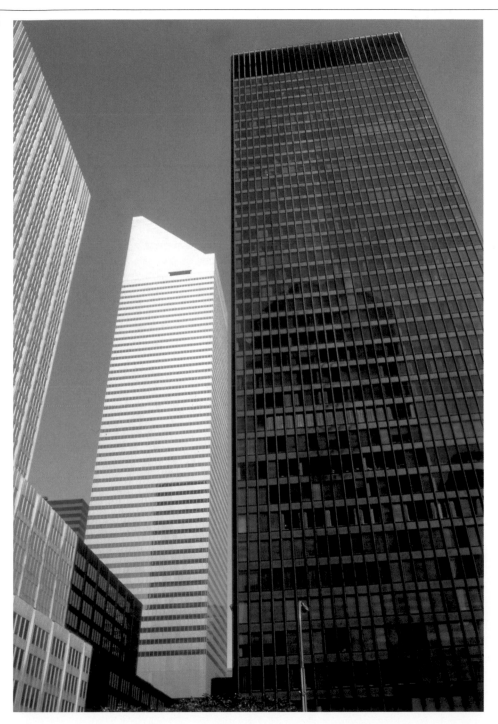

1954-1958

紐約西格拉姆大樓
（Seagram Building）
／建築外觀設計為
凡德羅；室內設計
為強森

期刊，提倡優良設計的概念。得到「優
良設計」認證的產品，會得到英國設計
委員會所發出，經過官方認證的風箏標
記（譯註：符合英國標準協會規格的商
品）。在德國，包浩斯學院的畢業校友
比爾（Max Bill）為了延續母校的設計
理念，推動優良設計，於是成立烏爾姆
設計學院（Hochschule für Gestaltung）。
紐約現代藝術館在 1950 年舉辦第一屆
「優良設計展」，以展示並推動「優良設
計」認證。德國百靈（Braun）公司的
設計師拉姆斯（Dieter Rams）簡單、實
用的企業風格，是國際風格和優良設計
的典範。

1950 年代

羅伯茲收音機 R550
（Roberts Radio）。

1957

多功能食物處理機
／德國百靈

Toio 立燈／卡斯提
奧尼（**Achille Cas-
tiglioni**）

簡單實用的建築，
德國柏林。

主要人物	專業領域
凡德羅（Ludwig Mies van der Rohe, 1886-1969）	建築師/設計師
查爾斯·伊姆斯（Charles Eames, 1907-1978）	建築師/設計師
瑞·伊姆斯（Ray Eames, 1912-1988）	設計師
奧德（Jacobus Johannes Pieter Oud, 1890-1963）	建築師/都市規畫專家/設計師
格羅佩斯（Walter Adolph Gropius, 1883-1969）	建築師
強森（Philip Cortelyou Johnson, 1906-2005）	建築師
巴爾（Alfred H. Barr Jr., 1902-1981）	紐約現代藝術館創館館長

後期應用

1997

可自行印製的賀卡
／英國設計師伊托
克（Daniel Eatock）

Birthday Card

Before giving card, tick box or specify which
birthday is being celebrated.

First Fiftieth
Eighteenth Sixtieth
Twenty-first Hundredth
Fortieth Other*

*Please specify
..

Greeting Card

Using a red pen delete all descriptions that
are not relevant to card s recipient.

Mum Cousin Enemy
Dad Nephew Stranger
Daughter Niece Teacher
Son Twin Boss
Sister Girlfriend Neighbour
Brother Boyfriend Other*
Grandma Wife
Grandad Husband
Aunt Friend
Uncle Lover

*Please specify
..

Occasion Card

Before giving card, tick the box relevant to
the occasion being celebrated.

Birthday New Year
Valentine Anniversary
Mother s Day Good luck
Easter Congratulations
Father s Day Well done
Christmas Other*

*Please specify
..

2004

Audioside 置物櫃／
瑞典設計師林達瓦
（Jonas Lindvall）

替瑞典家具公司 de
Nord 設計

後期應用

聖瑪麗斧頭街三十號
（30 St Mary Axe），
又稱為「酸黃瓜」
（the 'Gherkin'）／
英國建築師佛斯特和
夥伴

倫敦的第一座環保大
廈建築，其外型、結
構和通風設備與某種
俗名玻璃海綿的海洋
生物極為類似。

Breeding Architecture 建築展展品／國際事務所建築師（Foreign Office Architects）

國際事務所建築師 2004 年首次在英國舉辦展覽，於英國當代藝術中心（Institute of Contemporary Arts，簡稱 ICA）展出的作品中，呈現他們對各個案子的「起源」的詳細研究。

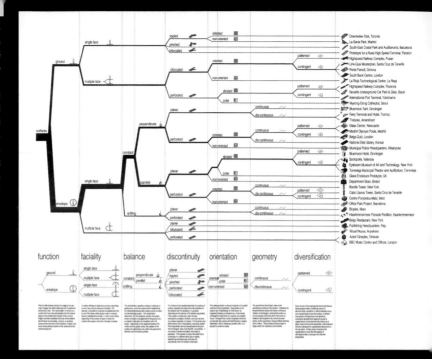

後期應用

龐畢度中心在法國
梅茲（Metz）的分
館／日本建築師坂
茂（Shigeru Ban）
與建築師事務所古
姆其德（Philip
Gumuchdjian）和
德卡斯汀（Jean de
Gastines）合作
法國龐畢度國家藝
術文化中心的第一
個分館。建築設計
模擬人體在不同的
氣候與狀況下的變
化。

主要人物	專業領域
柯比意（Le Corbusier，原名 Charles Edouard Jeanneret, 1887-1965）	建築師
莫利諾（Carlo Mollino, 1905-1973）	建築師/設計師
沙里寧（Eero Saarinen, 1910-1961）	建築師
舒司特－諾爾（Florence Schust-Knoll, 1917~）	設計師（家具、紡織品和室內設計）/建築師/企業家
貝托亞（Harry Bertoia, 1915-1978）	雕塑家/版畫家/設計師（家具和珠寶）

北歐現代風格 Scandinavian modern

北歐現代風格原為**現代主義**的一支，興起於 1930 年代的北歐，又稱瑞典現代風格（Swedish modern）或丹麥現代風格（Danish modern），以強調線條、形狀和造型的淺色木頭家具為其特色，偶以少量的鮮豔色彩加強其視覺效果，至今仍流行於北歐與世界各地，為全球主要的居家設計風格之一。

瑞典現代風格

瑞典、丹麥和芬蘭等國在 1900 年皆已發展出不同的新藝術風格，並加以應用在家具、瓷器、玻璃和織品等在北歐相當普及的傳統工藝設計上。其中，瑞典在從二十世紀初就開始串連藝術家與工匠的設計機構 Sjlödforeningen 的領導下，率先創造出自己的設計風格與設計運動。瓷器公司葛斯塔夫堡（Gustavsberg）和洛斯傳德（Rorstrand），以及水晶公司奧力佛斯（Orrefors）率先採用這股創新風潮，其員工在 1920 和 1930 年代成為引領瑞典現代風格的先驅。瑞典現代風格以簡潔、自然的圖像為主要特色，其設計平民化的理念在二次大戰後享譽國際。

1930 年，一場在斯德哥爾摩舉辦的展覽，將許多瑞典建築師的目光暫時轉往當時正興起於德國，嚴謹而較注重功能性的美學風格。然而，瑞典的家具設計師卻沒有受到這股風潮的影響，持續使用木頭和皮革等自然材質，設計師馬松（Bruno Mathsson）、伯格（G. A. Berg）和法蘭克（Josef Frank）等人的作品，都重新強調瑞典設計的價值、傳統與圖像。1939 年，在紐約舉辦的世界博覽會中，瑞典的展出將北歐現代風格推向國際舞台，象徵高雅與美好的生活。世界各地的家具商紛紛以具北歐風味的名字如 Svenska 和 Form 為名。瑞典風格的室內裝潢出現

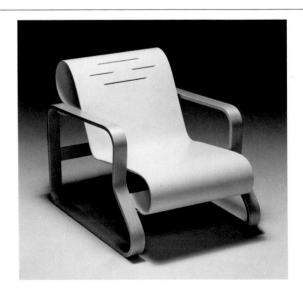

1931-1932

扶手椅 41: 奧圖

波紋玻璃杯／愛諾‧
奧圖（Aino Aalto，
譯註：設計師奧圖的
妻子）

奧圖花瓶／奧圖
獨特的形狀是玻璃
設計的典範。

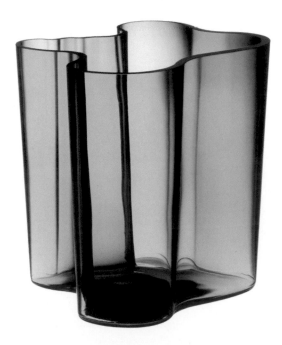

在各大主要雜誌上，打造北歐現代風格「居家生活化」的形象。

丹麥現代風格

丹麥現代風格興起的時間稍晚，1950年代才在設計界達到與瑞典現代風格同等的知名度和普及度。由設計師雅可森（Arne Jacobsen）、潘頓（Verner Panton）和凱傑侯（Poul Kjaerholm）等人所提出的新丹麥風格，對自然素材，特別是樺木、櫸木和柚木等木材的重視，使多種不同造型的椅子重新流行，例如直木條狀椅背的椅子、折疊式躺椅和旅行椅，影響當時的大眾家具市場。

1940和1950年代中，設計師莫根森（Borge Mogensen）以非洲為靈感，運用木材和皮革等材質所打造的椅子，以及尤爾（Finn Juhl）充滿表現性、雕塑般的椅子，成為在1950年代盛行於丹麥家具設計界的原始主義經典之作。在金屬製品方面，喬治·傑生（Georg Jensen）在二十世紀初推出簡單、高雅的作品，後繼者則有保傑生（Kay Bojesen）和古柏（Henning Koppel）。當時的丹麥設計最明顯、最主要的特色之一，就是能夠創造出歷久彌新、不褪流行的作品。

芬蘭現代風格

芬蘭是在1951年和1954年參加米蘭三年展（Milan Triennales）之後，才逐漸在當代設計界嶄露頭角。其中最大的功臣首推伊塔拉（Iittala）公司展出的玻璃作品。威卡拉（Tapio Wirkkala）和薩帕涅娃（Timo Sarpaneva）兩位之前從未嘗接觸過玻璃的設計師，運用具表現性、雕塑般的設計手法，在贏得伊塔拉公司所舉辦的比賽之後，很快就登上國際舞台。

相較於其他北歐各國的設計師，芬蘭的設計師相對年齡層較高，更具冒險的精神，也更擅於設計家具和織品。其織品設計以鮮明的絲網印花圖案和色彩，將大膽、抽象的圖案置於單一色調的背景之上。紡織品牌Marimmekko的作品至今仍然相當出色。相較於其他北歐國家，芬蘭的設計手法較少運用傳統的工藝作法，傾向自當代設計界中汲取靈感。其中，芬蘭籍設計大師奧圖的彎曲夾木家具，散發出傳統與精緻工藝的氣息，為現代設計的經典作品，在二次大戰後仍持續生產。

1952

蟻蟻椅／雅可森替丹麥家具公司 Fritz Hansen 設計

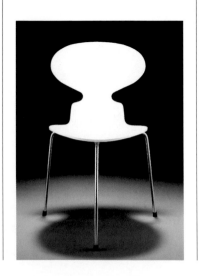

1956

蛋椅（左）；天鵝椅（右）／雅可森

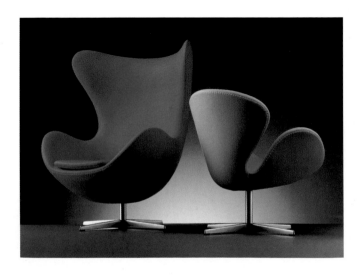

PK20 椅／凱傑侯替
丹麥家具公司 **Fritz**
Hansen 設計

1959

燭台／雅可森

1959

AJ 燈／雅可森

1965

Unikko 罌粟花紋布料
／織品設計師艾索拉
（Maija Isola）替 Ma-
rimmekko 設計

1999

Low Pad 椅／摩瑞森（Jasper Morrison）替 Cappellini 設計

摩瑞森以他最欣賞的二十世紀中期的椅子之一，芬蘭設計師凱傑侯 1956 年的不鏽鋼皮椅為靈感，運用壓縮襯墊，打造出這張舒適、耐用的皮椅。

Papermaster 雜誌
桌／挪威設計團隊
Norway Says 替瑞
典家具公司 Swe-
dese 設計

地區差異	主要人物	專業領域
瑞典現代風格	馬松（Bruno Mathsson, 1907-1988）	設計師/建築師
	伯格（G. A. Berg, 1891-1971）	設計師
	法蘭克（Josef Frank, 1885-1967）	設計師
丹麥現代風格	雅可森（Arne Jacobsen, 1902-1971）	設計師
	潘頓（Verner Panton, 1926-1998）	建築師/設計師
	古柏（Henning Koppel, 1918-1981）	建築師/設計師
	莫根森（Borge Mogensen, 1914-1972）	家具設計師
	韋格納（Hans Jorgen Wegner, 1914-2007）	設計師
芬蘭現代風格	奧圖（Alvar Aalto, 1898-1976）	建築師/都市規畫專家/設計師（家具、紡織品、燈具、玻璃）
	威卡拉（Tapio Veli Ilmari Wirkkala, 1915-1985）	設計師（玻璃器皿、木器、金屬器皿、展場）/金屬工匠
	薩帕涅娃（Timo Sarpaneva, 1926~）	設計師

Benjamin 凳／諾
藍得（Lisa Norin-
der）；Buskbo 咖啡
桌／約翰森（Ehlén
Johansson），兩者
為替 IKEA 家具公
司所設計

當代風格 Contemporary style

起源地

英國

主要特色

有機形體

尖長的造型

鮮豔的色彩

主要內容

結合設計、藝術與建築的新風格,興起於第二次世界大戰後的英國

輕巧而具表現性的家具,以細金屬調和淺色的木頭為其特色

常見 3D 科學模型

亦見

現代主義 P50

又稱節慶風格(Festival style)、南岸風格(South Bank style)或新英格蘭風格(New English style)。這個結合設計、藝術與建築的新風格,興起於第二次世界大戰後的英國。 1951 年舉辦的英國博覽會(Festival of Britain)使當代風格大為普及。當代風格的特色為結合運用各種有機的形體和鮮豔的色彩,並利用科技的進展,將設計作品推向更廣大的群眾。相較於二次大戰前的**現代主義**家具,當代風格的家具更輕巧、更具表現性,以細金屬調和淺色的木頭為其特色。在居家裝潢,例如窗簾與沙發布、織品和壁紙設計方面,則強調平面圖案與幾何造型。科學上的 3D 分子結構也常見於當代風格的作品。

創作日期不明

「紅與黑在藍底上」(Red and Black on a Blue Background)/米羅(Joan Mirò)

1945

十字編織布/伊姆斯夫婦

球鐘／美國工業設
計師尼爾森
（George Nelson）

掛牆架／伊姆斯夫
婦替泰格瑞特公司
（Tigrett Enterpri-
ses）所設計

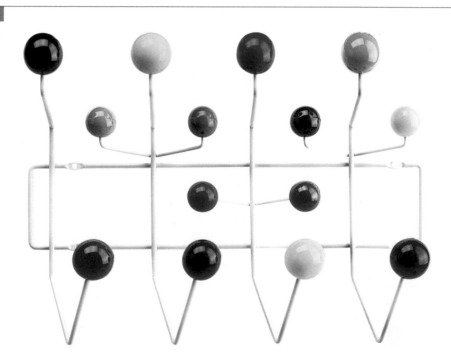

1953

Jason 椅／雅可布
（Carl Jacobs）

1952 / 1962

Microgramma/Eur ostile 字體／諾瓦西（Aldo Novarese）和布提（Alessandro Butti）

寬大、方形的字體和圓潤的邊角，宛若當時的電視機，呈現 1950 和 1960 年代的風情。半個世紀後，

仍有包括英國著名的設計雜誌《*Wallpaper*》等諸多愛好者。

abcdefghijklmnop
qrstuvwxyz fiflß&
ABCDEFGHIJKL
MNOPQRSTUVW
XYZ
1234567890
.,:;--—
'‚""'.‹›«»＊%‰
!?¡¿()[]/†‡§$£¢ƒ

主要人物	專業領域
海普渥斯（Barbara Hepworth, 1903-1975）	雕塑家/設計師
米羅（Joan Mirò, 1893-1983）	藝術家
伊姆斯（Charles Eames, 1907-1978）	建築師/設計師

Alto 寫字桌／挪威
設計團隊 Norway
Says
美耐夾板桌面和塗
上亮光漆的不鏽鋼
桌腳

Prototype 椅／南非
設計公司 Egg De-
signs

不鏽鋼和楓木／雞翅
木材質，以銅作為絲
網印刷的油墨上色。

瑞士學院風格 Swiss school

　　瑞士學院風格是在 1950 年代興起於瑞士和德國的設計運動，又稱國際字體風格（International Typographic Style），影響力橫跨 1950 到 1970 年代，並延續迄今，其重視清晰與客觀的態度，吸引了全球設計界的注目。這股國際性的設計風潮，以視覺上的一致性為特色，將設計元素以不對稱的方式，置於經過精密計算的方格內，運用客觀攝影，用清楚、真實的方式呈現視覺與口語訊息，以秩序與清晰為最終目的。

　　無襯線字體（sans-serif）象徵當時追求進步的精神。經過精密計算的方格，成為組織資訊最清楚、最和諧的方式。瑞士學院風格的另一個主要特色，就是此一派別的先驅對於設計工作的態度，他們認為設計是一種重要的、有社會意義的活動，在解決設計問題上，採用通用的科學方法，而不強調個人表達或其他奇特的方法。

　　瑞士學院風格源自**風格派**和**包浩斯**，以及 1920 和 1930 年代出現的新字體。當時兩位包浩斯學院畢業的瑞士設計師包爾默（Théo Ballmer, 1902-1965）和比爾（Max Bill, 1908-1994），成功連結了早期**結構主義**平面設計的元素，以及這股在二次大戰期間興起的新風

1954

二十一種 Univers 字體的圖示／弗羅提吉（Adrian Frutiger）

45 univers	45 *univers*	47 univers	47 *univers*	
53 univers	55 univers	55 *univers*	57 univers	57 *univers*
63 univers	65 univers	65 *univers*	67 univers	67 *univers*
73 univers	75 univers	75 *univers*		
83 univers				

Helvetica 字體／麥丁
傑（**Max Miedinger**）

ABCDEFGHIJ

KLMNOPQRS

TUVWXYZ

abcdefghijklmn

opqrstuvwxyz

@$%&(.,:;#!?)

格。此外，瑞士學院風格從德國和瑞士逐漸傳到其他國家，國際知名度的提高，使其成爲國際性的藝術風潮，吸引無數追隨者，更在1960和1970年代對美國設計界產生深遠的影響。瑞士學院風格之所以會受到熱烈歡迎，部分原因在於它對和諧與秩序的強調，在加拿大和瑞士等雙語、甚至三種官方語言並行的國家，特別有其意義。此一風格讓設計師在處理大量資訊，例如設計招牌時，能夠推出一致、統一的整體。

　　瑞士學院風格的理念多半都是由凱樂（Ernst Keller, 1891-1968）所提出。他主張設計問題的解決之道，應從設計的內容中去尋求。1959年開始發行的《新平面設計》（*New Graphic Design*）爲當時宣揚瑞士學院風格的出版品。1939年的瑞士國家展（Swiss National Exhibition）展出瑞士學院風格的平面設計作品。

1996

電影《猜火車》（*Trainspotting*）的宣傳海報／英國設計公司 Stylorouge 替寶麗金影業娛樂公司（Polygram Filmed Entertainment）所設計
電影《猜火車》的海報將資訊分格處理，運用無襯線粗體字的設計風格，引起模仿風潮。

IS

TO

ave

#1 RENTON

#4 SICK BOY

#5 SPUD

《重新開始：平面
設計的新系統》
(*Restart：New Sys-
tems in Graphic
Design*)／字體設

計師寇斯特司（Chri-
stian Küsters）和金
（Emily King）合著
整本書以弗羅提吉
1957 年推出的 Uni-

vers 字體，圖表式、
格狀系統的樣式呈
現。

主要人物	專業領域
凱樂（Ernst Keller, 1891-1968）	平面設計師/字體設計師
包爾默（Théo Ballmer, 1902-1965）	平面設計師
弗羅提吉（Adrian Frutiger, 1928~）	字體設計師/平面設計師（刻印、招牌、符號、書籍設計）
麥丁傑（Max Miedinger, 1910-1980）	字體設計師
海戴格（Walter Herdeg, 1908~）	平面設計師/編輯/美國設計雜誌《*Graphis*》創辦人

Rotterdam

City Cities

Logo Font River Grid

Line

Rotterdam
2001
Culturele
Hoofdstad
van
Europa

Theme Colours

普普藝術 Pop art

起源地

美國

英國

主要特色

鮮豔、彩虹般的色彩

造型大膽

運用塑膠材質

重複性

主要內容

靈感來自大眾消費主義和通俗文化

公開質疑優良設計的美學標準，拒絕接受現代主義的價值觀

強調趣味、改變、多樣化、無相關性和可丟棄性

廉價粗糙材質：強調消耗性勝於耐用性

亦見

　　普普藝術是「大眾藝術」（popular art）的簡稱，興起於英美兩國，是當時的藝術家對抽象藝術的反動，認爲抽象繪畫曲高和寡，難以了解。普普藝術家從日常生活中取材，例如沃荷（Andy Warhol）的濃湯罐頭和李奇登斯坦（Roy Lichtenstein）的連環漫畫，運用卡通造型的球狀字體，和俗豔亮麗的色彩。沃荷的絹版印刷（serigraphy）作品，運用照相寫實技法和可大量生產的版畫印刷技術，成爲普普藝術的經典。受到大眾消費主義和大眾文化的啓發，普普藝術家公開質疑什麼是「優良設計」的概念，拒絕接受現代主義的美學標準，強調趣味、改變、多樣化、無相關性和可丟棄性，破除精緻藝術與商業藝術之間的傳統界線，打入媒體界與廣告界。其中，英國設計師布雷克（Peter Blake）和豪威斯（Jann Howarth）在1967年替披頭四設計的唱片封面《比柏軍曹寂寞芳心俱樂部》（*Sgt. Pepper's Lonely Hearts Club Band*）即爲一例。沃荷和霍克尼（David Hockney）從廣告、商品包裝、漫畫和電視等「庸俗藝術」中尋找靈感，將大眾文化套用在室內裝潢、壁畫、壁紙、海報設計等領域，開

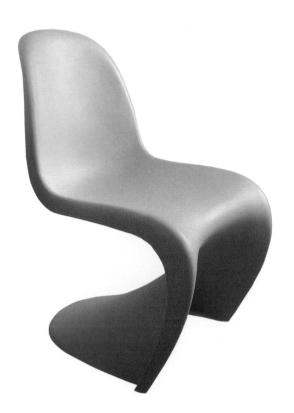

1959-1960

潘頓疊椅／潘頓

啓一個充滿趣味與幽默的新世界。

1952 年在倫敦成立的獨立團體（Independent Group），是第一個探討美國大眾消費文化的藝術團體。當時的設計師意識到，要吸引受過高等教育、注重設計的年輕一代消費者，必須揚棄 1950 年代「優良設計」的理念，推陳出新。設計師康藍（Terence Conran）當時就指出，「1960 年代中期有一段很奇特的時間，大家從需要變成想要……設計師開始推出大家『想要』而非『需要』的產品。」產品造型成為一種時尚，助長用過即丟的消費文化，這在現

代社會習以為常，在當時卻是相當新的觀念。許多設計師以塑膠材質創作，運用鮮豔的色彩和大膽的造型，吸引年輕的消費者。儘管產品的品質粗糙，價格低廉，卻成為其最大的特色，吸引當時重視消耗性勝於耐用性的消費者和設計師，推翻現代主義曾經提倡的藝術理念。

許多普普藝術作品皆以可丟棄性為其特色，例如穆得（Peter Murdoch）的圓點兒童椅（1963），以及德巴（Jonathan De Pas）、杜賓諾（Donato D'urbino）、羅馬茲（Paolo Lomazzi）和史可

拉莉（Carla Scolari）在 1967 共同推出的吹氣椅（PVC Blow Chair），以及當時許多新奇的設計作品，例如紙衣，皆象徵 1960 年代用過即丟的文化。普普藝術的設計靈感多元，有來自**新藝術**、**裝飾藝術**、**未來主義**、**超現實主義**、**歐普藝術**、迷幻文化、庸俗文化（kitsch，譯註：此為德語，又稱大眾文化）、太空時代等風格的影響，卻甚為短命。1970 年代初的石油危機，使強調理性的設計方法興起，普普藝術轉而被後來的工藝復興所取代。

1963

Crak! 海報／李奇登斯坦
為在紐約的卡斯德里畫廊（Leo Castelli Gallery）舉辦的李奇登斯坦特展所設計，為普普藝術的美學典範。

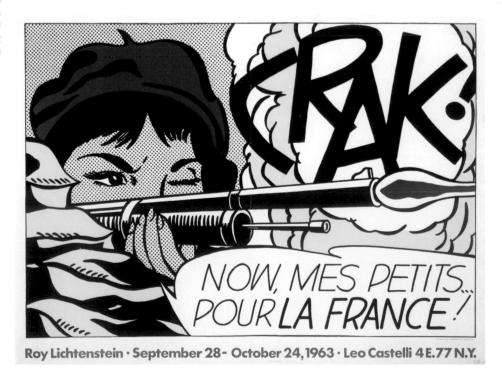

1963

**圖騰咖啡壺／英國
陶藝公司 Portmei-
rion Potteries**
圖騰系列的陶瓷以
充滿普普藝術風
格，原始而抽象的
符號作裝飾。

披頭四《比柏軍曹寂寞芳心俱樂部》唱片封面／布雷克和豪威斯

1967 年由 EMI 唱片發行的這張專輯，可說是有史以來知名度最高的唱片封面。封面上樂團的四位成員與其他八十四位名人的合照是由拼貼的手法完成。普普藝術家布雷克和夫人豪威斯剪下多位歷史名人的照片作為背景，將披頭四的四位成員安插其中，由攝影師庫柏（Michael Cooper）拍下這張封面照片。

後期應用

康寶濃湯罐頭／沃荷

普普藝術 Comic 字體（上）／凱格勒和波瑞爾（Desmond Poirier）；普普藝術 Three D 字體（下）／凱格勒 字體設計的靈感來自 1950 和 1960 年代的 漫畫、雜誌、廣告和電影。

ABCDEFGHIJKLMNOPQR
STUVWXYZ FLFLß&
ABCDEFGHIJKLMNOPQR
STUVWXYZ
1234567890
.,:;‐‐—''""·‹›«»ʼ*%%
/?\¿()[]/†‡§$£¢ƒ

ABCDEFGHIJKLMN
OPQRSTUVWXYZ
ABCDEFGHIJKLMN
OPQRSTUVWXYZ
1234567890
₀₀§§☐₀₀!?

地區差異	主要人物	專業領域
英國	穆得（Peter Murdoch, 1940~）	設計師（家具、室內、平面、工業設計）
美國	李奇登斯坦（Roy Lichtenstein, 1923-1998）	藝術家/電影製作人兼導演
	沃荷（Andy Warhol, 1928-1987）	藝術家/電影製作人兼導演
	瓊斯（Jasper Johns, 1930~）	藝術家/雕塑家
	威索曼（Tom Wesselmann, 1931~）	藝術家
	羅森柏格（Robert Rauschenberg, 1925~）	藝術家
丹麥	潘頓（Verner Panton, 1926-1998）	建築師/設計師

「不要跟陌生人走」
T 恤，服飾品牌
Tak2／德國設計
工作室 Büro Für
Form

舊金山 2012／美國
設計公司 Morla
Design
舊金山灣區運動組
織委員會（The Bay
Area Sports Organi-
zing Committee）為
爭取成為 2012 年奧
運主辦城市的宣傳
海報。放射狀的線
條、鮮豔的色彩和
海報上的圓點，取
材自 1960 年代舊金
山地區的音樂海
報。

太空時代風格 Space age

到了1960年代初，設計已經不只注重功能性與可靠性，還必須考量到產品的外型與樣式。1960年代是變革的年代，也是進步的年代。1961年5月25日，剛上任的美國總統甘迺迪宣布，美國將在1960年代結束前，完成人類登陸月球後返回地球的計畫，這將成為對人類最有意義、最重要，也會是花費最高、最困難的長程太空探險計畫。

《時尚》（Vogue）雜誌在1962年發表文章，認為時尚界應結合時間、太空與旅行的概念，推出「可以在長程旅行時塞進行李箱的狹小空間，但一拿出來卻又平整如新的太空時代服飾。」1964年，著名的服裝設計師庫萊爵（André Courrèges）推出一系列銀白色的太空服飾，成為當季最時尚的顏色。《皇后》（Queen）雜誌隔年宣稱，「銀色的服飾是當前最時尚的穿著，就像太空人穿太空裝一樣」。

知名導演庫柏力克（Stanley Kubrick）於1968年，美國和蘇聯競相發展太空計畫時，推出電影《2001太空漫遊》（2001: A Space Odyssey），描述人類如何搭乘由電影技術顧問蘭奇（Harry Lange）和歐德威（Frederick Ordway）所設計的飛行器，前進外太空。全片只有不到40分鐘的對話，重心放在呈現在科技和浩瀚的太空前，人類是如此渺小。法國設計師莫爾吉（Olivier Mourgue）知名的Djinn長椅也出現在影片當中。

在工業設計界，銀白兩色同樣扮演領導地位。圓弧狀的形體、反光的表面、充滿未來感的造型，以及許多被認為代表太空時代的象徵物，紛紛出現在電視機、織品、燈具和電熱水壺的設計上。查努索（Marco Zanuso）和薩波（Richard Sapper）在1960年代末推出的Algol電視，顯示太空時代風格對當時日常生活用品設計的影響力。

1963

火山熔岩燈／沃克（Edward Craven Walker）替英國燈具公司Mathmos所設計

太空座艙造型毛帽
——圓點與月亮圖
案／曼（Edward
Mann）

1968

OCR-B／弗羅提吉（Adrian Frutiger）

OCR 是光學字體辨識（Optimal Character Recognition）的縮寫。原為肉眼閱讀和電子掃描辨識方便設計的字體，在 1973 年成為世界標準字體，其特殊的科技造型深受平面設計界的歡迎。

abcdefghijklmnopqrst
uvwxyz ß&
ABCDEFGHIJKLMNOPQRST
UVWXYZ
1234567890
.,:;-'''""·-*%
!?()[]/†§$£

1968

庫柏力克的科幻片經典《2001 太空漫遊》電影畫面

主要人物	專業領域
雅尼歐（Eero Aarnio, 1932~）	設計師（室內和工業設計）
莫爾吉（Olivier Mourgue, 1939~）	設計師
薩波（Richard Sapper, 1932~）	設計師
查努索（Marco Zanuso Sr., 1916-2001）	建築師/設計師

後期應用

2001

阿波羅手電筒／紐森（Marc Newson）替 Flos 設計

2004

Yotel 旅館房間／英國設計公司 Priest-man Goode 結合了日本膠囊旅館的特點，與英國

航空頭等艙的空間設計概念，在 10 平方公尺的面積內，有旋轉床和高科技牆面。每間客房的窗戶都面

對走廊，採用機艙內的特殊燈光與反射裝置照明。

後期應用

2001

電玩遊戲機 Play-Station 的廣告／英國廣告公司 TBWA \LONDON 替新力電腦娛樂歐洲分公

司設計
遠看像人臉的海報，近看其實是新力電玩遊戲機使用的符號。

主要人物	專業領域
萊利（Bridget Riley, 1931~）	藝術家
瓦薩雷利（Victor Vasarely, 1908-1997）	藝術家
阿納基威治（Richard Anuszkiewicz, 1930~）	藝術家
普恩斯（Larry Poons, 1937~）	藝術家

磁磚／英國設計團
隊 **Barber Osgerby**/
環球設計工作室
（**Universal Design**
Studio）替服裝設
計師麥卡尼（**Stella**
McCartney）在紐
約的專賣店設計

極簡主義 Minimalism

紐約

主要特色

在藝術方面：幾何造型，格狀構圖，嚴謹的色面

在建築方面：極簡的造型與乾淨的線條，運用光線變化

主要內容

各元件之間相互平等

簡約的造型、大量的留白

利用空間、物料、光線和色彩帶來變化，不固守特定的形式

極簡主義出現於 1960 年代中期，主要用來描述莫里斯（Robert Morris）、佛萊文（Dan Flavin）和裘德（Donald Judd）等藝術家造型簡約的雕塑作品，後來卻逐漸延伸，擴展至設計界和建築界，以及時尚界和音樂界。

佛萊文以無任何裝飾的霓虹燈管作為呈現美學的裝置，使他成為極簡主義的先驅。極簡風格的藝術作品，以運用工業材質，強調物體的基本造型和各元件之間相互平等的關係為主要特色。

在建築方面，許多來自各種不同文化背景與國籍的建築師，皆以簡化表達媒介、大量的留白和乾淨俐落的線條，創造出具極簡主義風格的作品。英國建築師帕森（John Pawson）極其簡約的設計，正是極簡主義風格的表徵。帕森的現代建築風格，利用空間、物料、光線和色彩帶來變化，不固守特定的造型。其他知名的極簡主義建築師包括巴拉甘（Luis Barragán）、弗羅札尼（A. G. Fronzoni）、席維斯金（Claudio Silvestrin）、祖姆特（Peter Zumthor）和日本的安藤忠雄（Tadao Ando）。

1970

Primate 跪椅／卡斯提奧尼（Achille Castiglioni）
結合極簡風格及設計師對日式簡約主義的欣賞而設計出的日式座椅，供西方客人在日式宴會時使用。

親吻胡椒和鹽罐／
加拿大設計師瑞席
（**Karim Rashid**）

主要人物	專業領域
安德列（Carl Andre, 1935~）	雕塑家
佛萊文（Dan Flavin, 1933-1996）	裝置藝術家
裘德（Donald Judd, 1928-1994）	雕塑家/設計師
安藤忠雄（Tadao Ando, 1941~）	建築師
巴拉甘（Luis Barragán, 1902-1988）	建築師
弗羅札尼（A. G. Fronzoni, 1929-2001）	建築師
帕森（John Pawson, 1949~）	建築師/設計師
席維斯金（Claudio Silvestrin, 1954~）	建築師
祖姆特（Peter Zumthor, 1943~）	建築師

米蘭亞曼尼小劇場
（Teatro Armani），
義大利時尚品牌亞
曼尼（Giorgio Ar-
mani）總部／安藤

忠雄建築師事務所
入口長廊一景。使用
混凝土建材、極簡造
型的方形柱子。

蘋果 iPod Shuffle
／蘋果電腦工業設
計團隊
將造型簡化為最基
本的元素，蘋果的
iPod Shuffle 是極簡
主義設計的典範。

高科技風格 High-tech

又稱工業風格（Industrial Style）或平光黑色風格（Matt Black）。高科技風格是1970年代初期興起於建築界的設計風格，為後現代主義設計語彙的分流。受到現代科技的啟發，以高雅簡潔的視覺效果為特色，在非工業化的環境中，運用工業材質及其他因科技進展而開發出來的新材質，例如工廠和醫院所使用的塑膠地板、工業用地毯、工業照明器具等。高科技風格也被用來形容現代主義所發展出來的新風格，設計師運用玻璃、磚塊、金屬和塑膠等新材質，取代傳統的木頭等材料。

高科技風格的先驅為英國建築師佛斯特（Norman Foster）和羅傑斯（Richard Rogers），兩者皆在自己的作品中運用工業元素，其設計宗旨為遵循建築大師蘇利文（L. H. Sullivan）的名言「形隨機能而生」（form follows function），凸顯建築結構，並將其化為設計元素。高科技風格的經典作品

1960

**606 通用系統櫃／
萊姆斯替家具公司
Vitsoe 所設計**

英國保險集團勞依
茲（Lloyds of Lon-
don）倫敦總部／
羅傑斯

1992

Aeron 辦公椅／查
德威克（Donald T.
Chadwick）

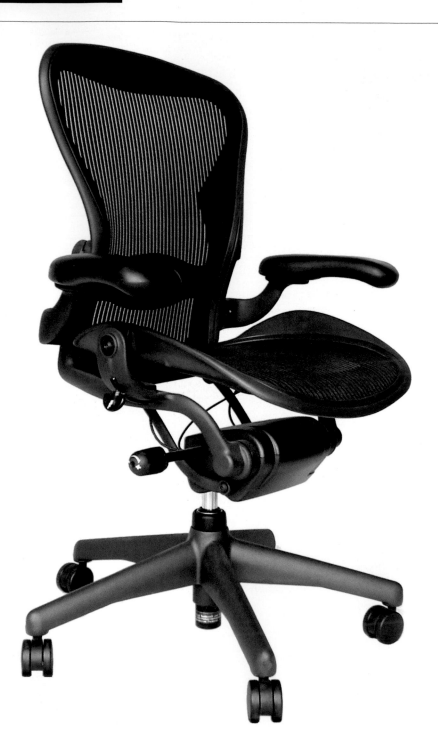

為羅傑斯和皮亞諾（Renzo Piano, 1971-1977）共同設計，位在法國巴黎的龐畢度中心（Center Pompidou），以及福斯特的香港上海匯豐銀行總部大廈（HSBC, 1979-1988），以及安帝斯（Peter Andes）、海（Paul Haigh）和德索（Joseph Paul D'Urso）等人的室內設計作品。

羅傑斯與皮亞諾在設計龐畢度中心時，將所有的結構與設備都置於玻璃立面外，化為視覺焦點，將裸露的管線與樓梯間漆上各種顏色。在過去，建築物的金屬管線都會隱身在古典的外觀下，但高科技風格的設計師，卻以獨特的新設計風格，刻意打破傳統。龐畢度中心是在高科技風格剛出現時完工，將造型與機能之間的相關性放大到極致，成為

促使高科技風格發展的轉捩點。其後，高科技風格的建築不斷出現，卻不一定對該風格有最正確的詮釋。愈來愈重視美學與設計的結果，使得許多建築結構為了追求未來感而變得太過複雜。迄今仍有許多高科技風格的建築，不過多半都會摻雜其他較為古典的設計元素。

1993

Dyson 真空吸塵器 DC01／戴森（James Dyson）
世界上第一個無袋雙旋風吸塵器。

1999

派克漢圖書館與媒體中心（**Peckham Library and Media Center**）／阿索普建築師事務所（**Alsop Architects**）
一面是大片彩色透明玻璃，另外三面則由銅綠色的銅板包圍，得到 2000 年英國皇家建築師協會史特靈建築獎（**Stirling Prize**）的最佳新建築。

蘋果電腦 **Pro** 滑鼠
／蘋果工業設計團
隊
透明的外殼下是性

能優異的光學感應滑
鼠，精確度、靈敏度
佳。

《靈感無所不在》
（**You Can Find In-
spiration in Every-
thing**）／書籍設

計，索丹諾（**Aboud
Sodano**）；放大鏡和
塑膠封面／伊夫
（**Jonathan Ive**）

英國設計與藝術指
導協會（**D&AD**）
「回顧展」（**Rewind**）
的展覽標誌／設計
公司 johnson banks

國家	主要人物	專業領域
英國	佛斯特（Norman Foster, 1935~）	建築師/設計師
	羅傑斯（Richard Rogers, 1933~）	建築師
	霍普金斯（Michael Hopkins, 1935~）	建築師
	海（Paul Haigh, 1949~）	室內設計師
美國	德索（Joseph Paul D'Urso, 1943~）	室內設計師
	班奈特（Ward Bennett, 1917-2003）	藝術家/雕塑家/設計師（紡織品、珠寶和室內設計）

Blow Up 水果籃／
康潘納（Fratelli
Campana）替 Ale-
ssi 設計

滾動的橋／英國海
瑟威克設計工作室
（Thomas Heather-
wick Studio）

後期應用

混凝土唱片架和揚
聲器／英國設計公
司 Solid Soul

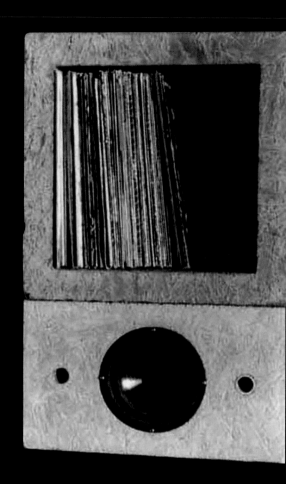

櫃子／南非設計公
司 Egg Designs
以不鏽鋼雷射描繪
出非洲沙漠仙人掌
的圖案，外表塗有
環氧化物的粉末。

後現代主義 Postmodernism

後現代主義的出現，主要是為了反抗現代主義設計的理性風格。後現代主義在 1960 年代便已出現，但至 1980 年代初期才真正形成一股風潮。後現代主義者認為**現代主義**創造出許多難以理解的書籍和藝術品、沒有靈魂的物品和令人難以接受的建築。美國設計師范裘利（Robert Venturi）在他 1966 年出版的《建築的複雜性與矛盾性》（*Complexity and Contradiction in Architecture*）一書中，質疑現代主義對邏輯、簡約和秩序的重視之正當性，主張矛盾與模糊也應占有一席之地，並認為現代建築基本上不具象徵意義。早期的後現代主義者，認為現代主義無裝飾和幾何抽象的造型，去除了建築中的人文因素，讓建築物顯得遙不可及。1972 年，法國文論

家巴特（Roland Barthes）在 1957 年問世的《神話學》（*Mythologies*）的英文翻譯本出版，他對符號學的論述，引起廣泛的注意，許多設計師更加堅信在建築物和物品中摻入象徵主義，將更能觸動消費者的心理。

因此，後現代主義者主張融合精緻藝術與大眾文化，結合高知識份子和平民百姓的藝術，重新重視表面裝飾，納入多元而兼容並蓄的風格。1970 年代中期，葛瑞夫（Michael Graves）等美國設計師開始在作品中運用裝飾性，甚至帶有諷刺性的圖案，其中有許多都是取材自過去的裝飾風格，例如**裝飾藝術**、**結構主義**和**風格派**的作品。索托薩斯、煉金術工作室和**孟斐斯**，以色彩、裝飾、觸感、運用過去的設計風格和奇特

1975

「我愛紐約」標誌／葛雷瑟

2001 年的 911 恐怖攻擊事件之後，葛

雷瑟在紅心的下方加了一小塊污點，並加註「愈來愈愛」。

的元素爲特色的作品，躍爲後現代主義風格的重心。從陶瓷、織品、珠寶、銀器、家具到燈具，紛紛出現色彩鮮豔、大膽的設計，Alessi、Artemide、Cassina 和 Formica 等設計界的公司，紛紛以少量生產的方式推出限量商品。**孟斐斯**集團的設計風格，常被認爲是集多種設計風格之大成，其作品包含各種具後現代主義特色的小型物品和家具。後現代主義設計師幽默而充滿趣味的設計手法，運用現代主義者最痛恨的裝飾與鮮豔的色彩，遵循自行設下的規範，進行大膽妄爲的創作。

在建築方面，強森（Philip Johnson）位於紐約的 AT&T 大樓（1978-1983）爲後現代主義美學的典範。他用向來被建築界認爲是「次等」設計的家具裝飾大樓的外牆，觸怒當時建築界的主流體系。這棟以**國際風格**建造的摩天大樓，巴洛克式的山形牆外觀，被譏爲十八世紀英國戚本代爾式家具（Chippendale top）造型。這種將視覺概念置於不屬於其原本環境的手法，是**解構主義**的概念（在 1970 和 1980 年代從文學界延伸進藝術界的一股風潮）。

被批評爲過於冷漠和正式的**瑞士學院**風格，在 1970 年代末到 1980 年代初這段期間逐漸沒落。相較於現代主義者對歷史主義、裝飾和鄉土文化的抵制，後現代主義的設計師反而從中汲取能量，拓展設計上的可能性。受到**立體主義**和**達達主義**的啓發，後現代主義運用重疊的圖像、拼貼和攝影蒙太奇等技術，融合當地文化，使得後現代設計風潮在 1970 年代末和 1980 年代初興起。當時的設計師意識到後工業時代中，現代美學已與社會脫節。因此，他們開始拓展視覺語彙，打破既有的價值觀，

1979

Svincolo 立燈／索托薩斯，1979；Tindouf tambour 櫃子／納封諾（Paola Navone），1979，兩者皆是爲包浩斯作品集（Bauhaus Collection）所設計（煉金術工作室）

探討不同的時代、風格與文化。魏納特（Wolfgang Weingart）以實驗性的設計手法，創作出一系列看似複雜而無章法，卻又隨性而幽默的海報。葛雷瑟（Milton Glaser）是二十世紀末另一位值得一提的設計師。他是圖釘工作室（Pushpin）的創辦人，也是「我愛紐約」（I Love NY）標誌（1973）的創作者。其幽默而具裝飾性的設計風格，是後現代主義的推手之一。

　　後現代主義反理性的風潮在奢華墮落的 1980 年代興起、茁壯，從而衍生出許多派別，包括**解構主義、高科技風格和後工業主義**。然而，1990 年代初期的全球經濟緊縮，促使設計界開始尋求其他更理性的設計方法。儘管如此，後現代主義的精神迄今仍促使我們不斷重新評估設計的真諦。

1948-1950/1958

Palatino 和 Optima 字體／察普夫（Hermann Zapf）

德國字體設計師察普夫設計出二十世紀幾種最重要的字體。

abcdefghijklmnopqrst
uvwxyz fiflß&
ABCDEFGHIJKLMNO
PQRSTUVWXYZ
1234567890
.,:;-——''""․‹›«»*%‰
!?¡¿()[]/†‡§$£¢ƒ

abcdefghijklmnopqrstu
vwxyz fiflß&
ABCDEFGHIJKLMNOP
QRSTUVWXYZ
1234567890
.,:;-——''""․‹›«»*%‰
!?¡¿()[]/†‡§$£¢ƒ

鳥壺／葛瑞夫替
Alessi 所設計

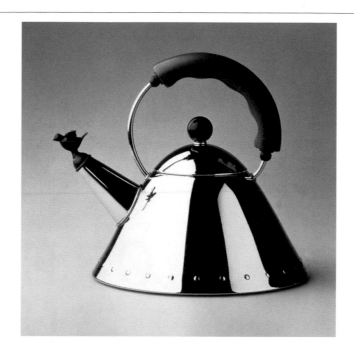

哥尼加博物館（Gro-
ningen Museum），
荷蘭／門迪尼（Ale-
ssandro Mendini）

加州新浪潮 California new wave

起源地

義大利

主要特色

重疊構圖

解構畫面

拼貼圖像

主要內容

受到新電子媒體的啓發

將畫面解構，層層過濾其中的訊息

利用蘋果的麥金塔電腦及應用軟體從事設計

亦見

　　加州新浪潮是興起於 1970 年代末的平面設計風潮。新浪潮的設計師從藝術、攝影、電影和廣告等文化元素中汲取靈感，保留**瑞士學院風格**的部分特色，顛覆「**現代主義**的原則」。

　　新電子媒體的出現，帶給新浪潮許多的啓發，設計師將畫面解構，層層過濾其中的訊息，利用蘋果的麥金塔電腦和軟體，創造出蘊含加密訊息和混合能量的語彙，看似隨意置於畫面上的拼貼圖像，爲作品帶來新鮮感。加州新浪潮的代表人物包括美國平面設計師葛瑞曼（April Greiman）和托爾恩（Jan van Toorn）。1982 年《移民》（Émigré）雜誌的問世，剛好將加州新浪潮所倡導的新平面設計觀念，推廣到國際舞台上。

　　以創新設計和重疊構圖爲特色，往往充斥著難以理解的含意的新浪潮設計風格，後來終被**後現代主義**所取代。

1978

身分證和名片／葛瑞曼替配件設計與銷售公司 Vertigo 設計

主要人物	專業領域
葛瑞曼（April Greiman, 1948~）	平面設計師
海伯特（Kenneth Hiebert, 1930~）	平面設計師
舒爾（Paula Scher, 1948~）	平面設計師
托爾恩（Jan van Toorn, 1932~）	平面設計師

1978

《加州藝術學院觀
點》（*Cal Arts View*）
／葛瑞曼替加州藝
術學院（**California
Institute of the Arts**）
設計

1979

中國俱樂部餐廳和
標誌／葛瑞曼

1979

加州藝術學院目錄
／葛瑞曼替加州藝
術學院設計，攝影
為歐傑斯（**Jayme
Odgers**）

孟斐斯 Memphis

1980 年代初期，一群引領米蘭設計界的家具設計師和產品設計師，成立了孟斐斯設計集團。由索托薩斯領軍，集團成員在 1981 年米蘭家具展的初次展出，便以綴滿庸俗的幾何圖形和豹紋圖案、色彩鮮豔的塑膠薄板，震驚設計界。孟斐斯成立的宗旨之一，就是要持續推動索托薩斯和盧奇在 1970 年代末期成立的義大利激進設計團隊——煉金術工作室的前衛設計理念。

1980 年 12 月 11 日，索托薩斯邀請一群設計師朋友到家中，討論新的設計方法，受邀者包括盧奇、西比克（Aldo Cibic）、唐（Matteo Thun）、薩尼尼（Marco Zanini）、和貝丁（Martine Bedine）。由於當時他們正在聽的美國歌手巴布·狄倫（Bob Dylan）的《困在車上》（Stuck Inside of Mobile）唱片剛好跳針，不斷重複播放「困在憂鬱的孟斐斯城」（with the Memphis blues again）這一句，於是他們就決定將團隊命名為「孟斐斯」。隔年二月再聚時，又加入帕斯其爾（Nathalie du Pasquier）和索登（George Sowden）兩位設計師，完成上百幅從過去與當前的元素中汲取靈感，用色鮮明而大膽的設計圖，隨後即開始尋求願意少量生產其作品的廠商，協助製作文宣，推廣其理念。1981 年 9 月 18 日，燈具公司老闆吉斯蒙帝（Ernesto Gismondi）出任孟斐斯集團總裁，並於米蘭的 Arc'74 畫廊舉辦展覽，展出作品包含多位國際級的建築師和設計師所設計的家具、燈具、時鐘和陶瓷。設計界對孟斐斯抱持正反兩極的評價，而設計圈外的人則認為孟斐斯的設計風格貼近 1980 年代早期的後龐克大眾文化，對當時主導藝術界與設計界「晦澀

難解的後現代主義理論做出清楚的定義與示範」。經典作品包括索托薩斯的 Beverly 櫃（1981），有黃色「蛇皮」美耐板、龜殼書架和紅色燈泡；索登的 Oberoi 沙發（1981），搭配紅色椅墊和鮮黃色椅腳；以及貝丁的超級燈（Super lamp），綴滿了各種顏色燈泡。

孟斐斯後現代的新設計語彙，與現代主義沒有靈魂、注重品味的設計形成鮮明的對比，並快速登上世界各大雜誌的封面。為了推廣自身的作品，還出版了《孟斐斯：新國際風格》（Memphis: The New International Style）。從 1981 年到 1988 年擔任集團藝術總監的萊蒂絲（Barbara Radice），更多次在倫敦、愛丁堡、巴黎、蒙特婁、斯德哥爾摩、日內瓦、漢諾威、芝加哥、杜賽道夫、洛杉磯、紐約和東京等地舉辦展覽。然而，孟斐斯的成員們並沒有想要長久延續此一風格的打算。隨著市場支持度的下降，索托薩斯在 1988 年宣告解散團隊。孟斐斯團隊的壽命雖不長，卻成功地將**後現代主義**推上國際舞台，許多主要成員迄今仍持續探索設計界的新領域。

Casablanca 邊櫃／
索托薩斯

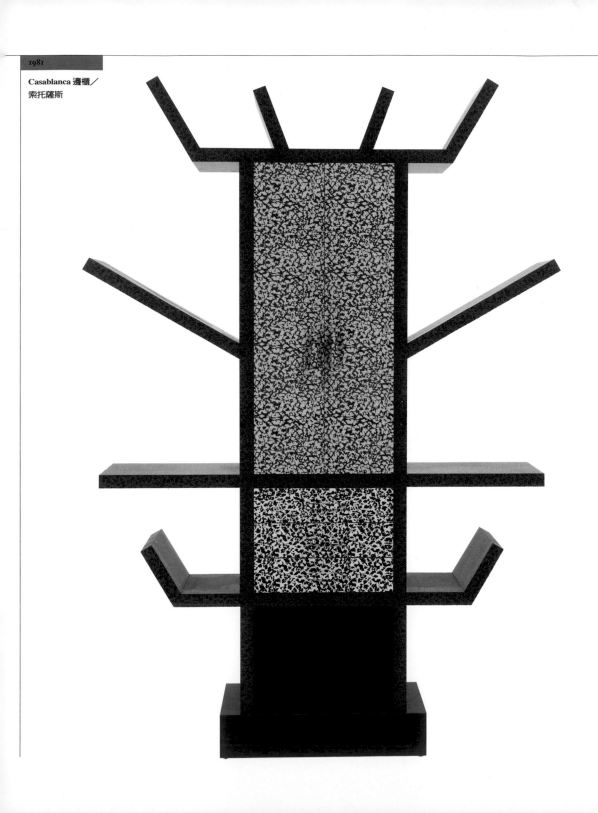

Kariba 水果盤／
孟斐斯

後期應用

**Kozmos 玩具方塊
／瑞席（Karim
Rashid）替美國玩
具公司 Bozart Toys
設計**
色彩鮮豔、大小、
形狀與圖案各異的
方塊，充滿孟斐斯
的風格。

主要人物	專業領域
索托薩斯（Ettore Sottsass Jr., 1917~）	設計師
唐（Matteo Thun, 1952~）	陶藝家/設計師
盧奇（Michele de Lucchi, 1951~）	建築師/設計師
萊蒂絲（Barbara Radice, 1943~）	藝術與設計總監/作家
貝丁（Martine Bedine, 1957~）	設計師

解構主義 Deconstructivism

解構主義是在 1980 年代末期興起的名詞，相較於其他設計運動，解構主義比較像是建築界與設計界共同形成的一股趨勢。相較於**現代主義**對邏輯與秩序的強調，解構主義以破碎、鋸齒狀的造型和扭曲重疊的平面為特色，偶爾會有形狀「奇特費解，令人困擾」的作品出現。解構主義的概念來自於 1960 年代末，由知名哲學家德希達（Jacques Derrida）提出的文學批評理念「解構論」（deconstruction）。德希達認為文字有多重的解釋，因此永遠無法表明其真正的含義。解構論的目的是要顛覆文字的知性基礎，從中淬取其無意義性。德希達的理論在 1970 年代傳入建築界與室內設計界，形成所謂的解構主義，目的是要挑戰理性秩序的概念，暴露內在結構。1988 年，建築師強森（Philip Johnson）在紐約現代美術館舉辦一場展覽，展出包含艾森曼（Peter Eisenman）、哈迪（Zaha Hadid）、蓋瑞（Frank Gehry）和楚米（Bernard Tschumi）等七位建築師的作品，確立解構主義的地位。展出的作品包含充滿想像力的建築模型與設計圖，對**現代主義**一成不變的傳統手法提出批判。不過，解構主義的建築設計實際落成的例子並不多，其中楚米設計的巴黎拉維列特公園（Parc de la Villette）就是一例。

強森在紐約舉辦的展覽中，完全以這股新的設計風格為中心，介紹解構主義扭曲的幾何圖形、無中心的構圖、玻璃和金屬碎片等造型上的特色。解構主義的風格很快地從建築界傳到平面設計

1981

塑膠袋包裝的收音機
／威爾

的領域，提供平面設計師一套現成的造型語彙。其中有幾位與克蘭布魯克藝術學院合作的設計師，包括麥考依（Katherine McCoy）和泰納薩斯（Lucille Tenazas），都將解構主義的理念套用在其作品中，將字體與圖像重疊，營造多重資訊傳遞的效果。在工業設計方面，威爾（Daniel Weil）的收音機，用塑膠袋包裝，使內部構造清楚可見，將解構主義的風格套用在日常生活用品上。許多解構主義的設計作品被解構的造型，與結構主義有多處相似。解構主義也被認為與**後現代主義**相關。

1990

Dead History 字體／馬克拉（P. Scott Makela）
馬克拉表示，Dead History 象徵以傳統方式設計字體的時代已經過去，字體設計的新時代來臨。電腦強大的功能成為最佳的組合工具，協助設計師創造混合字體。

AaBbCcDdEeFfGgH

1997

Hammerhead 字體／布來登（Felix Braden）

abcdefghijklmnopqrstu
vwxyz fifl& &
ABCDEFGHIJKLMNOPQR
STUVWXYZ
1234567890
_,.--__'',"""·‹›«»*%‰
·',,'
!?¡¿()[]/†‡§$€¢ƒ

1998-2001

猶太博物館，德國
柏林／猶太裔美籍
建築師李伯斯金
（Daniel Libeskind）

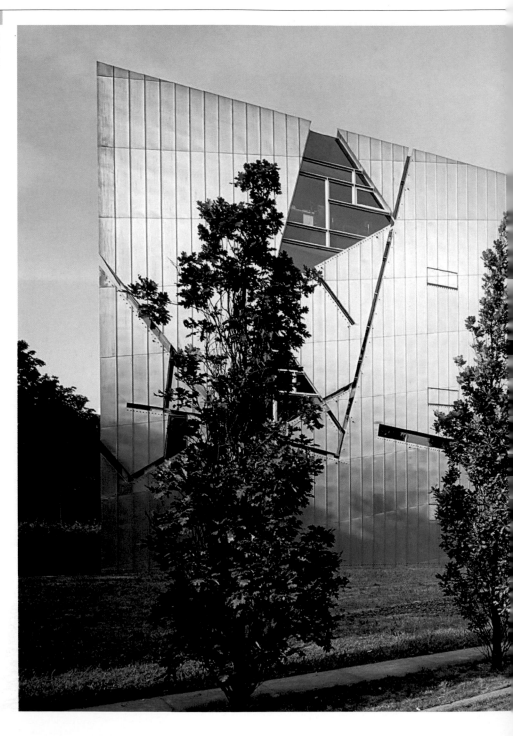

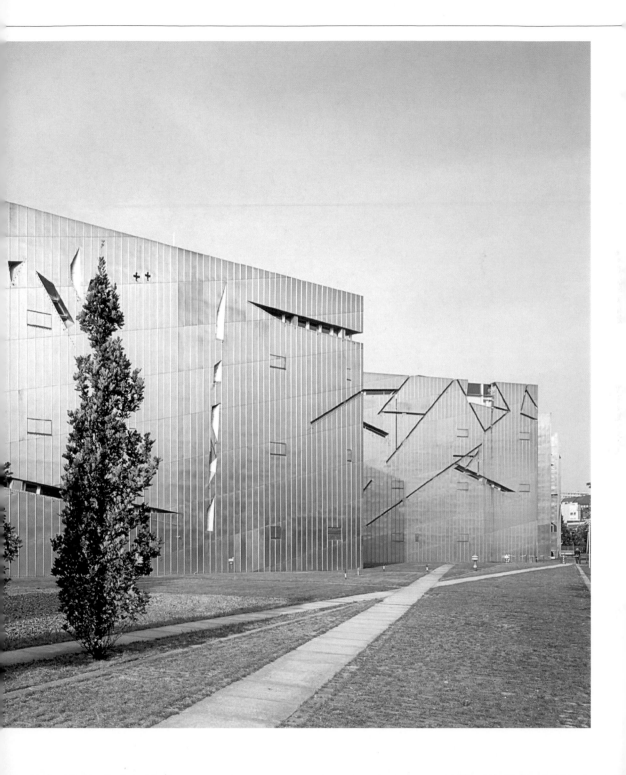

2003

巴德學院（Bard College）的費雪表演藝術中心（Richard B. Fisher Center for the Performing Arts），美國紐約／美國建築師蓋瑞

主要人物	專業領域
蓋瑞（Frank Owen Gehry, 1929~）	建築師/設計師/藝術家
哈迪（Zaha Hadid, 1950~）	建築師
艾森曼（Peter Eisenman, 1932~）	建築師/教師
楚米（Bernard Tschumi, 1944~）	建築師
麥考依（Katherine McCoy, 1945~）	平面設計師/教師
威爾（Daniel Weil, 1953~）	建築師/設計師

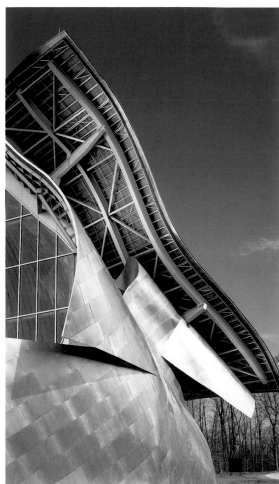

哪裡可以看到

反設計

Michele De Lucchi
www.produzioneprivata.it

盧奇在義大利米蘭的工作室有手吹玻璃瓷燈、花瓶和折疊木椅。工作室經常會在舉辦特別展覽時開放參觀。

via Giorgio Pallavicino 31
20145 Milano
Italy

The Museum of Modern Art, USA
www.moma.org

收藏索托薩斯的作品。

11 West 53 Street
New York
New York 10019-5497
USA

裝飾藝術

The Museum of Modern Art, USA
www.moma.org

收藏卡桑德爾的作品。

11 West 53 Street
New York
New York 10019-5497
USA

The National Art Library at The Victoria and Albert Museum, UK
www.vam.ac.uk

國家藝術圖書館有許多裝飾藝術的收藏品，包括內有精美的插圖，精心裝訂的書籍，以及流行時尚和設計的書籍。同時也舉辦展覽，發行產品目錄，以及當時主要的藝術家和設計師的相關出版品。

其他在維多利亞與亞伯特博物館的裝飾藝術作品包括：

Twentieth Century Study Gallery
展出裝飾藝術家具和小型物品。

Twentieth Century Gallery
收藏包括瓷器、平面藝術作品、玻璃、銀器、雕塑、家具、織品、攝影作品和收音機等。

Frank Lloyd Wright Gallery
展出美國最偉大的建築師兼設計師萊特的辦公室，從書桌椅到壁板到燈光都有。

Cromwell Road
South Kensington
London SW7 2RL
UK

Buildings in New York, USA

www.greatbuildings.com/buildings/Chrysler_Building.html
The Chrysler Building, William Van Alen

www.greatbuildings.com/buildings/Empire_State_Building.html
The Empire State Building, Shreve, Lamb, and Harmon

The Rijksmuseum, the Netherlands
www.rijksmuseum.nl

收藏拉利克的作品，包含他知名的《Hairpin》。

Jan Luijkenstraat 1
1070 DN
Amsterdam
The Netherlands

新藝術

Aberdeen Art Gallery and Museums, UK
www.aagm.co.uk

收藏麥金塔原始的草稿圖。

Aberdeen Art Gallery
Schoolhill
Aberdeen AB10 1FQ
UK

Buildings designed by Antoni Gaudí
www.greatbuildings.com/architects/Antonio_Gaudi.html

Casa Batllo, Barcelona, Spain
Parc Guell, Barcelona, Spain
The Sagrada Familia, Barcelona, Spain

The Horta Museum, Belgium
www.hortamuseum.be

現在的奧爾塔博物館，也是奧爾塔的故居兼工作室。

25 rue Américaine
1060 Brussels
Belguim

Buildings designed by Charles Rennie Mackintosh
www.greatbuildings.com/architects/Charles_Rennie_Mackintosh.html

Glasgow School of Art, Glasgow, UK
Hill House, Helensburgh, UK
The Willow Tea Rooms, Glasgow, UK

The Mucha Museum, Czech Republic
www.mucha.cz

展出知名的海報設計師慕哈的生平和作品，包括他的照片、素描、石版印刷和畫。

Kaunicky palác
Panská 7
110 00 Prague 1
Czech Republic

The National Gallery of Art, USA
www.nga.gov

收藏麥金塔、高第、賈列和奧爾塔等人的新藝術作品。

National Mall
Between Third and Seventh Streets at Constitution Avenue, NW
Washington, DC
USA

藝術與工藝運動

Liberty, UK
www.liberty.co.uk

知名的倫敦利百代百貨公司1875年開幕之後，銷售來自遠東和日本等地的裝飾品、布料和藝術品。利百代百貨公司曾大力推動藝術與工藝運動、唯美主義運動、日本風和新藝術等設計潮流。目前除了當年藝術與工藝運動的藝術品之外，也有當代設計作品。

Regent Street
London W1B 5AH
UK

The Victoria and Albert Museum, UK
www.vam.ac.uk

這間國立博物館專門展出莫利斯的作品。他是英國最知名也最多才多藝的設計師。博物館位於莫利斯家族1848年到1856年的故居，也就是前瓦特大宅。宅邸佔地遼闊，為十八世紀的英國喬治亞式建築風格。

Cromwell Road
South Kensington
London SW7 2RL
UK

William Morris Gallery, UK
www.lbwf.gov.uk/wmg

致力推廣英國最負盛名的天才設計師莫利斯（William Morris）的惟一一間公立博物館。畫廊位在莫利斯家族於 1848-1856 間的住所，前身為 Water House，是一棟佔地廣大、豪華的喬治亞式住家建築。

Lloyd Park
Forest Road
London E17 4PP
UK

包浩斯

The Bauhaus Archive / Museum of Design,
Germany
www.bauhaus.de

以研究和展示包浩斯學院的歷史和影響為主，為目前最能完整呈現包浩斯學院的歷史，作品收藏最豐富的博物館。博物館目前所在的建築物當年是由格羅佩斯所設計。

Klingelhöferstraße 14
D-10785 Berlin
Germany

The Gropius House, USA
www.spnea.org

原本格羅佩斯 1937 年設計這棟房子時是要當成自家住宅。當時他正在哈佛設計研究所任教。目前收藏許多布魯耶所設計，由包浩斯學院的工作室為格羅佩斯一家人製作的家具。

68 Baker Bridge Road
Lincoln
Massachussets 01773
USA

The Guggenheim Museum, USA
www.guggenheim.org

收藏許多包浩斯學院的畫作，包含克利、康丁斯基和莫霍伊納吉等藝術家的作品。

Smithsonian Cooper-Hewitt, National Design Museum, USA
ndm.si.edu

收藏品包含凡得羅的巴塞隆納椅的產品原型。

2 East 91st Street
New York
New York 10128
USA

The Victoria and Albert Museum, UK
www.vam.ac.uk

收藏許多包浩斯學院的設計師所設計的家具和產品，包括華根菲得、格羅佩斯、布魯耶和亞道夫・梅約（Adolf Meyer）的作品。

Cromwell Road
South Kensington
London SW7 2RL
UK

美術風格

Buildings designed by Raymond Hood
www.greatbuildings.com/architects/Raymond_Hood.html

Daily News Building, New York, USA
McGraw-Hill Building, New York, USA
Rockefeller Center, New York, USA

Buildings designed by McKim, Mead, and White
www.greatbuildings.com/architects/McKim_Mead_and_White.html

American Academy in Rome, Italy
Boston Public Library, Boston,
 Massachusetts, USA
Isaac Bell House, Newport, Rhode Island, USA
Morgan Library, New York, USA
New York Herald Building, New York, USA
New York Racquet Club, New York, USA
Newport Casino, Newport, Rhode Island, USA
Pennsylvania Station, New York, USA
Rhode Island State Capitol, Providence,
 Rhode Island, USA
University Club, New York, USA
W. G. Low House, Bristol, Rhode Island, USA

Buildings designed by John Russell Pope
www.greatbuildings.com/buildings/Temple_of_the_Scottish_Ri.html

The Temple of the Scottish Rite, Washington, DC, USA

生物型態主義

Buildings designed by Foster and Partners
www.fosterandpartners.com

30 St Mary Axe, London, UK

Buildings designed by Eero Saarinen
www.greatbuildings.com/architects/Eero_Saarinen.html

Dulles Airport, Chantilly, Virginia, USA
Yale Hockey Rink, New Haven,
 Connecticut, USA
Gateway Arch, St. Louis, Missouri, USA
John Deere and Company, Moline,
 Illinois, USA
Kresge Auditorium, Cambridge,
 Massachusetts, USA
TWA, New York, USA

加州新浪潮

George Ayars Cress Gallery of Art, University of Tennessee, USA
www.utc.edu

收藏葛瑞曼的作品。

615 McCallie Avenue
Chattanooga
Tennessee 37403
USA

結構主義

The Penny Guggenheim Collection, Italy
www.guggenheim-venice.it

收藏里奇斯基、馬列維基和佩夫斯納的作品。

Palazzo Venier dei Leoni
701 Dorsoduro
30123 Venice
Italy

Tate Modern, UK
www.tate.org.uk/modern

收藏賈柏的雕塑，包括《Head No. 2》、《Red Cavern》、《Linear Construction No. 1》等作品。

Bankside
London SE1 9TG
UK

Tate St Ives, UK
www.tate.org.uk/stives

收藏品包括賈柏的《Construction in Space with Crystalline Centre》。

Porthmeor Beach
St Ives
Cornwall TR26 1TG
UK

Smithsonian Cooper-Hewitt, National Design Museum, USA
ndm.si.edu

收藏馬列維基和伊莉雅・查斯尼克（Ilia Griorrevich Chasnik）的《Half Teacup》。

2 East 91st Street
New York
New York 10128
USA

當代風格

Fundació Joan Miró
www.bcn.fjmiro.es

收藏米羅的畫作、雕塑、織品、瓷器和繪畫作品。

Parc de Montjuïc
08038 Barcelona
Spain

Tate Britain, UK
www.tate.org.uk/britain

收藏許多海普渥斯和米羅的作品。

Millbank
London SW1P 4RG
UK

捷克立體主義

Museu Picasso, Spain
www.museupicasso.bcn.es

收藏眾多畢卡索的作品。

Montcada Street, 15–23
08003 Barcelona
Spain

The National Gallery in Prague, Czech Republic
www.ngprague.cz

立體主義的作品收藏包含應用藝術作品、商業平面設計、照片、建築、時代科技和舞台設計。

Veletrzni Palace
Praha 7–Holesovice
Dukelskych hrdinu 47
Prague
Czech Republic

The National Technical Museum, Czech Republic
www.ntm.cz

以收藏十九世紀中到目前的知名捷克建築師的作品為主，作品包括素描、草稿、照片和底片和建築模型。包含加納克和勾卡等立體主義建築師的作品。

Národní technické muzeum
Kostelní 42
170 78 Praha 7
Czech Republic

達達主義

Museum of Modern Art, USA
www.moma.org

收藏史威特的眾多作品，包括他設計的書籍封面《Die Kathedrale》，另外還有杜象的畫作。

11 West 53 Street
New York
New York 10019-5497
USA

The Pompidou Centre, France
www.cnac-gp.fr

收藏揚科的畫作和素描、杜象的畫作和詩、巴德的《Collage A》，以及史威特、浩斯曼和恩斯特的畫作。

Place Georges Pompidou
75004 Paris
France

Tate Modern, UK
www.tate.org.uk/modern

收藏杜象的雕塑《Fountain》和《Why Not Sneeeze, Rrose Sélavy》，以及恩斯特的畫作《Les homes n'en Sauront rien》（Men shall know nothing of this）。

Bankside
London SE1 9TG
UK

解構主義

Buildings designed by Frank Gehry
www.greatbuildings.com/architects/Frank_Gehry.html

Experience Music Project, Seattle, Washington, USA
Gehry House, Santa Monica, California, USA
Guggenheim Museum Bilbao, Spain
Venice Beach House, at Venice, California, USA
Vitra Design Museum, Weil-am-Rhein, Germany

Buildings designed by Zaha Hadid
www.greatbuildings.com/architects/Zaha_Hadid.html

Hafenstrasse Building, Hamburg, Germany
Rosenthal Center for Contemporary Art, Cincinnati, USA
Tokio Cultural Center, Tokyo, Japan

Buildings designed by Bernard Tschumi
www.greatbuildings.com/architects/Bernard_Tschumi.html

Parc de la Villette, Paris, France
Vacheron Constantin Headquarters, Geneva, Switzerland

德國工藝聯盟

Buildings designed by Walter Adolph Gropius
www.greatbuildings.com/architects/Walter_Gropius.html

Bauhaus, Dessau, Germany
Fagus Works, Alfred an der Leine, Germany
Gropius House, Lincoln, Massachusetts, USA
Harvard Graduate Center, Cambridge, Massachusetts, USA

The Museum of Modern Art, USA
www.moma.org

收藏貝倫斯和費爾德的作品。

11 West 53 Street
New York
New York 10019-5497
USA

Buildings designed by Josef Franz Maria Olbrich
www.greatbuildings.com/architects/J._M._Olbrich.html

The Secession House, Vienna, Austria

Weissenhof Siedlung, Germany
www.weissenhofsiedlung.de

建築物本身為德國工藝聯盟的建築師所設計，每年有三萬人前來參觀。

Am Weissenhof 20
D-70191 Stuttgart
Germany

唯美主義運動

Alessi, Italy
www.alessi.com

生產德瑞塞的設計以及許多二十世紀設計師和當代設計師的作品。

The Charles Hosmer Morse Museum of American Art, USA
www.morsemuseum.org

完整收藏蒂凡尼的作品。另有美國藝術陶瓷作品，十九世紀末和二十世紀初的美國畫作和裝飾藝術作品，頗具代表性。

445 North Park Avenue
Winter Park, Florida 32789
USA

The Fine Art Society, UK
www.victorianweb.org

1876 年成立之後，一躍成為倫敦頂尖的藝術仲介商。位於新龐德街上的建築物門面在 1881 年由古得溫（E.W. Godwin）重新設計，內部則由福克納‧阿米塔吉（Faulkner Armitage）設計。

148 New Bond Street
London W1S 2JT
UK

Memorial Art Gallery of the University of Rochester, USA
www.magart.rochester.edu

收藏蒂凡尼設計的燭台、花瓶和彩繪玻璃窗。

500 University Avenue
Rochester
New York 14607-1415
USA

未來主義

The Estorick Collection, UK
www.estorickcollection.com

這是英國唯一以收藏現代義大利藝術為主題的藝廊，以擁有眾多出色的未來主義作品文明，包括由巴拉和烏伯特‧波西歐尼（Umberto Boccioni）等未來主義藝術家的畫作、素描和雕塑。

39a Canonbury Square
London N1 2AN
UK

The Guggenhiem Museum, USA
www.guggenhiem.org

收藏波西歐尼的雕塑。

1071 Fifth Avenue at 89th Street
New York
New York 10128-0173
USA

Tate Liverpool, UK
www.tate.org.uk/liverpool

收藏巴拉的未來主義畫作《Abstract Speed- The Car has Passed》。

Albert Dock
Liverpool
L3 4BB
UK

Tate Modern, UK
www.tate.org.uk/modern

收藏波西歐尼的未來主義雕塑《Unique Forms of Continuity in Space》。

Bankside
London SE1 9TG
UK

高科技主義

Buildings designed by Michael Hopkins
www.greatbuildings.com/architects/Michael_Hopkins.html

Bracken House, London, UK
Glyndebourne Opera House, East Sussex, UK
Hopkins House, London, UK
The Mound Stand, Lord's Cricket Ground, London, UK
Schlumberger Centre, Cambridge, UK

Buildings designed by Richard Rogers
www.greatbuildings.com/architects/Richard_Rogers.html

88 Wood Street, London, UK
Centre Pompidou, Paris, France
Lloyds Building, London, UK
Millenium Dome, London, UK
NMOS Factory, Newport, UK
PA Technology Center, Princeton, New Jersey, USA
PA Technology Center UK, Hertfordshire, UK
Palais des Droits de l'Homme, Strasbourg, France

國際風格

Buildings designed by Charles Eames
www.greatbuildings.com/architects/Charles_Eames.html

Eames House, Pacific Palisades, California, USA

Buildings designed by Philip Cortelyou Johnson
www.greatbuildings.com/buildings/Johnson_House.html

Johnson House and The Glass House, New Caanan, Connecticut, USA

The Museum of Modern Art, USA
www.moma.org

收藏伊姆斯和凡得羅的作品。

11 West 53 Street
New York
New York 10019-5497
USA

日本風

The Louvre Museum, France
www.louvre.fr

收藏羅特列克的作品。

34 quai Louvre
75001 Paris
France

The National Gallery, UK
www.nationalgallery.org.uk

收藏許多羅特列克的畫作。

Trafalgar Square
London WC2N 5DN
UK

青年風格

The Museum of Modern Art, USA
www.moma.org

收藏恩德爾、雷邁斯克米德和凡得羅的設計作品。

11 West 53 Street
New York
New York 10019-5497
USA

Buildings designed by Henri Van De Velde
www.greatbuildings.com/architects/Henry_van_
de_Velde.html

Bloemenwerf House, Uccle, near Brussels,
 Belgium
Werkbund Theater, Cologne, Germany

孟斐斯

The Design Museum, UK
www.designmuseum.org

收藏孟斐斯成員的諸多設計作品。

Shad Thames
London
SE1 2YD
UK

The Pompidou Centre, France
www.cnac-gp.fr

收藏眾多盧奇的設計作品。

Place Georges Pompidou
75004 Paris
France

極簡主義

Buildings designed by Tadao Ando
www.greatbuildings.com/architects/Tadao_
Ando.html

Azuma House, Osaka, Japan
Children's Museum, Himeji, Hyogo, Japan
Modern Art Museum of Fort Worth,
 Texas, USA
Naoshima Contemporary Art Museum,
 Naoshima, Japan
Pulitzer Foundation for the Arts, St. Louis,
 Missouri, USA
Rokko Housing One, Rokko, Kobe, Japan
Rokko Housing Two, Rokko, Kobe, Japan

The Chinati Foundation, USA
www.chinati.org

依據創辦人裘德的想法成立的當代藝術博物
館，收藏裘德和卡爾·安得烈（Carl Andre）的
作品。

Marfa
Texas
USA

Buildings designed by John Pawson
www.eyestorm.com/artist/John_Pawson_
biography.aspx

Pawson House, London, UK
Calvin Klein flagship store, New York, USA
Cathay Pacific first-class lounge, Chek Lap Kok
 airport, Hong Kong

The designs of Karim Rashid, USA
www.karimrashid.com

357 West 17th Street
New York
New York 10011
USA

Tate Modern, UK
www.tate.org.uk/modern

收藏品包括安得烈和佛萊文的雕塑，以及裘德
當年的草稿圖。

Bankside
London SE1 9TG
UK

佈道院風格

**Buildings designed by Greene and Greene
(Charles Sumner and Henry Mather)**
www.greatbuildings.com/architects/Greene_and
_Greene.html

Blacker House, Pasadena, California, USA
D. L. James House, Carmel Highlands,
 California, USA
Gamble House, Pasadena, California, USA
N. Bentz House, Santa Barbara, California, USA

The Museum of Modern Art, USA
www.moma.org

收藏斯蒂克利的作品。

11 West 53 Street
New York
New York 10019-5497
USA

現代風格

The Museum of Modern Art, USA
www.moma.org

收藏品包括葛雷的可調整式桌子。

11 West 53 Street
New York
New York 10019-5497
USA

The Virginia Museum of Fine Arts, USA
www.vmfa.state.va.us

收藏品包括葛雷的獨木舟沙發桌子。

200 N. Boulevard
Richmond
Virginia 23220-4007
USA

現代主義

Buildings designed by Le Corbusier
www.greatbuildings.com/architects/Le_
Corbusier.html

Carpenter Center, Cambridge,
 Massachusetts, USA
Centre Le Corbusier, Zurich, Switzerland
Convent of La Tourette, Eveux-sur-Arbresle,
 near Lyon, France
House at Weissenhof, Stuttgart, Germany
Maisons Jaoul, Neuilly-sur-Seine, Paris, France
Museum at Ahmedabad, Ahmedabad, India
Notre-Dame-du-Haut, Ronchamp, France
Ozenfant House and Studio, Paris, France
Palace of Assembly, Chandigarh, India
Philips Pavilion, Brussels, Belgium
Shodan House, Ahmedabad, India
Unite d'Habitation, Marseilles, France
United Nations Headquarters, New York, USA
Villa Savoye, Poissy, France
Villa Stein, Garches, France
Weekend House, Paris, France

The Museum of Modern Art, USA
www.moma.org

收藏品包括凡得羅的的畫作和建築草稿圖，以
及貝倫斯的作品。

11 West 53 Street
New York
New York 10019-5497
USA

歐普藝術

The National Gallery of Art, USA
www.nga.gov

展出普恩斯、瓦薩雷利和萊利的繪畫。

National Mall
Between Third and Seventh Streets at
Constitution Avenue, NW
Washington, DC
USA

The Victoria and Albert Museum, UK
www.vam.ac.uk

收藏萊利的繪畫。

Cromwell Road
South Kensington
London SW7 2RL
UK

有機設計

The Design Museum, UK
www.designmuseum.org
收藏麥金塔的作品。

Shad Thames
London
SE1 2YD
UK

Herman Miller
www.hermanmiller.com
生產奧圖、伊姆斯夫婦和許多其他現代設計師
的作品。

Knoll Museum
www.knoll.com
1938 年成立後在全球設計界扮演舉足輕重的角
色。收藏奧圖和沙里寧的作品。

East Greenville
Pennsylvania
USA

Vitra Design Museum
www.vitra.com
50 年來一直持續生產推出伊姆斯夫婦設計的家
具作品，有全球最豐富的現代家具設計作品收
藏。

Buildings designed by Frank Lloyd Wright
www.greatbuildings.com/architects/Frank_
Lloyd_Wright.html

Boomer Residence, Phoenix, Arizona, USA
Coonley House, Riverside, Illinois, USA
D. D. Martin House, Buffalo, New York, USA
Ennis House, Los Angeles, California, USA
Fallingwater, Ohiopyle, Pennsylvania, USA

普普藝術

The Guggenheim Museum, USA
www.guggenheim.org
收藏羅森柏格、李奇登斯坦和沃荷的畫作。

1071 Fifth Avenue at 89th Street
New York
New York 10128-0173
USA

The Museum of Modern Art, USA
www.moma.org
收藏沃荷的 Untitled from Marilyn Monroe 、
S&H Green Stamps 和 Jackie II 等作品。

11 West 53 Street
New York
New York 10019-5497
USA

Tate Liverpool, UK
www.tate.org.uk/liverpool
收藏沃荷、瓊斯和羅森柏格等人的作品。

Albert Dock
Liverpool L3 4BB
UK

Tate Modern, UK
www.tate.org.uk/modern
收藏李奇登斯坦的作品。

Bankside
London SE1 9TG
UK

後工業主義

The products of Ron Arad, UK
www.ronarad.com

62 Chalk Farm Road
London NW1 8AN
UK

The Design Museum, UK
www.designmuseum.org
收藏迪克森的設計。

Shad Thames
London
SE1 2YD
UK

The products of Tom Dixon, UK
www.tomdixon.net

4 Northington Street
London WC1N 2JG
UK
收藏迪克森替 Cappellini 、 Habitat 和 Inflate 等
品牌作的設計。

後現代主義

Buildings designed by Mario Botta
www.greatbuildings.com/architects/Mario_
Botta.html

Residence in Riva San Vitale, Ticino,
 Switzerland
Residence in Cadenazzo, Switzerland
School in Morbio Inferiore, Switzerland
SFMOMA, San Francisco, California, USA

Buildings designed by Michael Graves
www.greatbuildings.com/architects/Michael_
Graves.html

Alexander House, Princeton, New Jersey, USA
Crooks House, Fort Wayne, Indiana, USA
Hanselmann House, Fort Wayne, Indiana, USA
Portland Building, Portland, Oregon, USA

The Museum of Modern Art, USA
www.moma.org
收藏波塔、倉俁史朗和葛瑞夫的設計。

11 West 53 Street
New York
New York 10019-5497
USA

Buildings designed by Aldo Rossi
www.greatbuildings.com/architects/Aldo_
Rossi.html

Hotel Il Palazzo, Fukuoka, Japan
Il Teatro del Mondo, Venice, Italy

理性主義

Buildings designed by Giuseppe Terragni
www.greatbuildings.com/architects/Giuseppe_
Terragni.html

Casa del Fascio, Como, Italy

北歐現代風格

Buildings designed by Alvar Aalto
www.greatbuildings.com/architects/Alvar_
Aalto.html

Finnish Pavilion, New York, USA
Flats at Bremen, Neue Vahr district,
 Bremen, Germany
Flats at Hansaviertel, Hansaviertel,
 Berlin, Germany
House of Culture, Helsinki, Finland

Artek, Finland
www.artek.fi
生產奧圖設計的家具。

The Danish Design Center, Denmark
www.ddc.dk

展出雅可森的作品。

HC Andersens Boulevard 27
DK 1553 Copenhagen
Denmark

The Design Museum, UK
www.designmuseum.org

收藏衆多雅可森、潘頓和奧圖的設計作品。

Shad Thames
London
SE1 2YD
UK

**The House of Copenhagen Collection / The
Museum of Modern Art**, USA
www.moma.org

展出雅可森、維納和馬松的作品。

11 West 53 Street
New York
New York 10019-5497
USA

Iittala, Finland
www.iittala.com

生產奧圖夫婦設計的玻璃器皿。

IKEA, Sweden
www.ikea.com

生產北歐現代風格的家具和家用品。

分離派

**Buildings designed by Josef Franz Maria
Hoffmann**
www.greatbuildings.com/architects/Josef_
Hoffmann.html

Stoclet Palace, Brussels, Belgium

The Toyota Municipal Museum of Art, Japan
www.museum.toyota.aichi.jp

收藏莫澤爾的沙發椅。

5-1 Kozakahonmachi8-chome
Toyota Aichi 471-0034
Japan

太空時代風格

The Metropolitan Museum of Art, USA
www.metmuseum.org

收藏薩波的設計作品。

1000 Fifth Avenue at 82nd Street
New York
New York 10028-0198
USA

The Museum of Modern Art, USA
www.moma.org

收藏薩波和老查努索的設計作品。

11 West 53 Street
New York
New York 10019-5497
USA

風格派

The Centraal Museum, the Netherlands
www.centraalmuseum.nl

收藏的現代藝術作品,呈現二十世紀荷蘭視覺藝
術的概況,作品包含都斯博格的作品,擁有全球
最多的里特威爾德的作品。

Nicolaaskerkhof 10
Utrecht
The Netherlands

The Guggenheim Museum, USA
www.guggenheim.org

收藏蒙得里安的諸多畫作。

1071 Fifth Avenue at 89th Street
New York
New York 10128-0173
USA

The Museum of Modern Art, USA
www.moma.org

收藏蒙得里安、里特威爾德和的都斯博格的畫
作。

11 West 53 Street
New York
New York 10019-5497
USA

Buildings designed by Gerrit Thomas Rietveld
www.galinsky.com/buildings/schroder

The Rietveld Schroder House, Utrecht, the
Netherlands

流線型風格

The Pompidou Centre, France
www.cnac-gp.fr

收藏許多羅威、紀德斯和蒂格的設計作品。

Place Georges Pompidou
75004 Paris
France

**Smithsonian Cooper-Hewitt, National Design
Museum**, USA
ndm.si.edu

資料庫裡有德瑞福斯等設計師和設計公司的宣傳
資料、文件、剪報和照片。

2 East 91st Street
New York
New York 10128
USA

超現實主義

The Museum of Modern Art, USA
www.moma.org

收藏包括達利的《The Persistence of Memory》
和康特洛特曼(Comte de Lautr?amont)的《Les
Chants de Maldoror》(蔓朵火之詩)。

11 West 53 Street
New York
New York 10019-5497
USA

The Peggy Guggenheim Collection, Italy
www.guggenheim-venice.it

收藏達利的畫作和曼瑞的攝影作品。

Palazzo Venier dei Leoni
701 Dorsoduro
30123 Venice
Italy

The Pompidou Centre, France
www.cnac-gp.fr

收藏達利、納許和曼瑞的作品。

Place Georges Pompidou
75004 Paris
France

Tate Modern, UK
www.tate.org.uk/modern

收藏包括達利的《*Lobster Telephone*》、
《*Metamorphosis of Narcissus*》和《*Mountain Lake*》
等畫作。

Bankside
London SE1 9TG
UK

漩渦主義

Tate Britain, UK
www.tate.org.uk/britain

收藏葉普斯坦和布爾澤斯卡的許多雕塑作品。

Millbank
London SW1P 4RG
UK

The Walker Gallery, UK
www.liverpoolmuseums.org.uk/walker

收藏布爾澤斯卡的作品。

William Brown Street
Liverpool
L3 8EL
UK

維也納工坊

**Buildings designed by Josef Franz Maria
Hoffmann**
www.greatbuildings.com/architects/Josef_
Hoffmann.html

Moser House, Vienna, Austria

The Museum of Modern Art, USA
www.moma.org

收藏普魯契、莫澤爾和霍夫曼的作品。

11 West 53 Street
New York
New York 10019-5497
USA

延伸閱讀

General

Albrecht, Donald; Lupton, Ellen; Holt, Steven Skov. *Design Culture Now*. Laurence King Publishing, 2000

Albus, Volker, et al. *Icons of Design: The 20th Century*. Prestel Publishing Ltd, 2004

Antonelli, Paola. *Objects of Design from The Museum of Modern Art*. The Museum of Modern Art, 2003

Bocola, Sandro. *The Art of Modernism*. Prestel Publishing Ltd, 1999

Byars, Mel. *The Design Encyclopaedia*. Laurence King Publishing, 2004

Byars, Mel. *100 Designs/100 Years: Innovative Designs of the 20th Century*. RotoVision SA, 1999

Cirker, Hayward and Blanche. *The Golden Age of the Poster*. Dover Publications, 1971

Conran, Terence; Fraser, Max. *Designers on Design*. Conran Octopus, 2004

Dixon, Tom (ed.); Hudson, Jennifer. *The International Design Yearbook 2004*. Laurence King Publishing, 2004

Dormer, Peter. *Design Since 1945*. Thames & Hudson, 1993

Eggers, D. (illustrator). *Area*. Phaidon Press, 2003

Fiell, Charlotte and Peter. *Design of the 20th Century*. Taschen, 1999

Fiell, Charlotte and Peter. *Designing the 21st Century*. Taschen, 2001

Fiell, Charlotte and Peter. *Graphic Design for the 21st Century*. Taschen, 2003

Gombrich, E. H. *The Story of Art*. Phaidon Press, 1995

Gorman, Carma (ed.). *The Industrial Design Reader*. Allworth Press, 2003

Hiesinger, Kathryn; Marcus, George. *Landmarks of Twentieth Century Design*. Abbeville Press, 1993

Hillier, Bevis. *The Style of the Century*. Herbert Press, 1998

Johnson, Michael, et al. *REWIND: Forty Years of Design and Advertising*. Phaidon Press, 2002

Julier, Guy. *The Thames & Hudson Dictionary of Design Since 1900*. Thames & Hudson, 1993

Lupton, Ellen; Miller, Abbot J. *Design Writing Research*. Phaidon Press, 1999

Meggs, Philip. *A History of Graphic Design (3rd Edition)*. John Wiley & Sons, 1998

Pile, John. *The Dictionary of 20th Century Design*. Da Capo Press, 1994

Poynor, Rick (ed.). *Communicate: Independent British Graphic Design since the Sixties*. Laurence King Publishing, 2004

Raizman, David. *History of Modern Design*. Laurence King Publishing, 2004

Riley, Noel; Bayer, Patricia. *The Elements of Design*. Mitchell Beazley, 2002

Sparke, Penny. *Design Source Book*. Chartwell Books, 1986

Sparke, Penny. *A Century of Design: Design Pioneers of the 20th Century*. Mitchel Beazley, 1999

Antidesign

Cook, Peter (ed.); Webb, Michael (introduction). *Archigram*. Princeton Architectural Press, 1999

Lang, Peter; Menking, William. *Superstudio: A Life Without Objects*. Skira Editore, 2003

Art deco

Bayer, Patricia. *Art Deco Interiors: Decoration and Design Classics of the 1920s and 1930s*. Thames & Hudson, 1998

Delhaye, Jean. *Art Deco Posters and Graphics*. Rizzoli International Publications, 1978

Striner, Richard. *Art Deco*. Abbeville Press, 1994

Art nouveau

Amaya, Mario. *Art Nouveau*. Schoken Books, 1985

Bliss, Douglas. *Charles Rennie Mackintosh and Glasgow School of Art*. Glasgow School of Art, 1979

Duncan, Alistair. *Art Nouveau*. Thames & Hudson, 1994

Gerhardus, Maly. *Symbolism and Art Nouveau*. Phaidon Press, 1979

Selz, Peter; Constantine, Mildred. *Art Nouveau Art and Design at the Turn of the Century*. The Museum of Modern Art, 1959

Arts and Crafts movement

Cumming, Elizabeth; Kaplan, Wendy. *The Arts and Crafts Movement*. Thames & Hudson, 1991

Naylor, Gillian. *The Arts and Crafts Movement*. Trefoil Books, 1971

Pevsner, Nikolaus. *Pioneers of Modern Design*. Penguin Books, 1975

Bauhaus

Carmel-Arthur, Judith. *Bauhaus*. Carlton Books, 2000

Smock, William. *Bauhaus Ideal, Then and Now: An Illustrated Guide to Modernist Design and Its Legacy*. Academy Chicago Publications, 2004

Whitford, Frank. *The Bauhaus: Masters and Students By Themselves*. Conran Octopus, 1993

Wingler, Hans. *The Bauhaus*. The MIT Press, 1969

Beaux-arts

Drexler, A. *The Architecture of the Ecole Des Beaux-Arts*. Secker & Warburg, 1977

Steffensen, Ingrid. *The New York Public Library: A Beaux-Arts Landmark*. Scala Editions, 2004

Biomorphism

Aldersey-Williams, Hugh. *Zoomorphic: New Animal Architecture*. Laurence King Publishing, 2003

Feuerstein, Gunther. *Biomorphic Architecture: Menschenund Tiergestalten in Der Architektur/ Human and Animal Forms in Architecture*. Edition Axel Menges GmbH, 2002

California New Wave

Farrelly, Liz. *April Greiman: Invention and Experiment*. Thames & Hudson, 1998

Greiman, April. *Hybrid Imagery: The Fusion of Technology and Graphic Design*. Phaidon Press, 1990

Constructivism

Bann, Stephen. *The Tradition of Constructivism*. Da Capo Press, Reprint Edition 1990

Lodder, Christina. *Russian Constructivism*. Yale University Press, 1983

Rickey, George. *Constructivism: Origins and Evolution*. George Braziller Inc., Revised Edition 1995

Contemporary style

Kirkham, Pat. *Charles and Ray Eames: Designers of the Twentieth Century*. The MIT Press, Reprint Edition 1998

Mink, Janis. *Joan Miro: 1893–1983*. Taschen, 2000

Czech Cubism

Cooper, Philip. *Cubism*. Phaidon Press, 1995

Margolius, Ivan. *Cubism in Architecture and the Applied Arts*. David & Charles, 1979

Dadaism

Blackwell, Lewis; Carson, David. *The End of Print: The Graphic Design of David Carson*. Chronicle Books, 1995

Blackwell, Lewis. *Edward Fella: Letters on America*. Princeton Architectural Press, 2000

Hall, Peter. *Sagmeister: Made You Look*. Booth-Clibborn Editions, 2002

L'Ecotais, Emmanuelle. *The Dada Spirit*. Editions Assouline, 2003

Deconstructivism

Giusti, Gordana Fontana; Schumacher, Patrick. *Zaha Hadid: The Complete Works*. Thames & Hudson, 2004

Johnson, Philip. *Deconstructivist Architecture*. The Museum of Modern Art, 1988

Libeskind, Daniel. *Breaking Ground: Adventures in Life and Architecture*. John Murray, 2004

Deutsche Werkbund

Burckhardt, L. (ed.); Sanders, P. (translator). *The Werkbund: Studies in the History and Ideology of the Deutscher Werkbund, 1907–1933*. The Design Council, 1980

Esthetic movement

Baal-Teshuva, Jacob. *Tiffany*. Taschen, 2001

Loring, John. *Louis Comfort Tiffany at Tiffany & Co.* Harry N. Abrams Inc., 2002

Whiteway, Michael. *Christopher Dresser 1834–1904*. Skira, 2002

Whiteway, Michael (ed.). *Christopher Dresser: A Design Revolution*. V&A Publications, 2004

Futurism
Hulten, Karl (ed.). *Futurism and Futurisms.* Abbeville Press, 1986
Kozloff, Max. *Cubism/Futurism.* Charter House, 1973
Marinetti, Filippo Tommaso; Flint R. W. (ed.). *Marinetti: Selected Writings.* Farrar, Straus and Giroux, 1971

High-tech
Slessor, Catherine. *Eco-tech: Sustainable Architecture and High Technology.* Thames & Hudson, 2001

International Style
Rams, Dieter. *Design: Dieter Rams.* Gerhardt Verlag, 1981

Japonisme
Lambourne, Lionel. *Japonisme: Cultural Crossings between Japan and the West.* Phaidon Press, 2005
Meech, Julia, et al. *Japonisme Comes to America.* Harry N. Abrams, Inc., 1990
Wichmann, Siegfried. *Japonisme: The Japanese Influence on Western Art Since 1858.* Thames & Hudson, 1999
Wiedermann, Julius; Kozak, Gisela. *Japanese Graphics Now!.* Taschen, 2003
Various. *Japanese Design: Modern Approaches to Traditional Elements (Vol I).* Gingko Press, 2001

Jugendstil
Blaschke, Bertha; Lipschitz, Luise. *Architecture in Vienna 1850 to 1930: Historicism, Jugendstil, New Realism.* Springer-Verlag New York Inc., 2003
Brinckmann, Justus. *Jugendstil.* Havenburg, 1983
Krekel-Aalberse, Annalies. *Silver: Jugendstil and Art Deco 1880-1940.* Arnoldsche Verlaganstalt GmbH, 2001

Minimalism
Castillo, Encarna. *Minimalism Designsource.* HarperCollins Publishers, 2004
Jodidio, Philip. *Tadao Ando.* Taschen, 2004
Meyer, James. *Minimalism: Art and Polemics in the Sixties.* Yale University Press, 2004
Pawson, James. *Minimum.* Phaidon Press, 1998

Mission style
Cathers, David. *Furniture of the American Arts and Crafts Movements: Stickley and Roycroft Mission Oak.* New Amer Library Trade, 1983
Roycrofters. *Roycroft Furniture Catalog, 1906.* Dover Publications, 1994

Moderne
Duncan, Alastair. *American Art Deco.* Thames & Hudson, 1999
Weber, E. *Art Deco in America.* Hacker Art Books, 1985

Modernism
Behrens, Peter, et al. *Steel and Stone: Constructive Concepts by Peter Behrens and Mies van der Rohe.* Lars Muller Publishers, 2002
Cohen, Jean-Louis. *Le Corbusier.* Taschen, 2005
Cuito, Aurora (ed.). *Mies van der Rohe.* Te Neues Publishing Company, 2002
Frampton, Kenneth. *Le Corbusier: Architect of the Twentieth Century.* Harry N. Abrams Inc., 2002

Op art
Follin, Frances. *Embodied Visions: Bridget Riley, Op Art and the Sixties.* Thames & Hudson, 2004
Greenberg, Cara. *Op to Pop: Furniture of the 1960s.* Little, Brown and Company, 1999
Moorhouse, Paul (ed.). *Bridget Riley.* Tate Publishing, 2003

Organic design
Antonelli, Pada; Lovegrove, Ross. *Supernatural: The Work of Ross Lovegrove.* Phaidon Press, 2004
Pearson, David. *New Organic Architecture: The Breaking Wave.* University of California Press, 2001

Pop art
Honnef, Klaus. *Warhol.* Taschen, 2000
Mink, Janis. *Lichtenstein.* Taschen, 2000
James, Jamie. *Pop Art.* Phaidon Press, 1996
Livingstone, Marco. *Pop Art: A Continuing History.* Thames & Hudson, 2000

Postindustrialism
Collins, Michael (ed.). *Tom Dixon.* Phaidon Press, 1991
Sudjic, Deyan. *Ron Arad.* Laurence King Publishing, 2001

Postmodernism
Alessi, Alberto. *The Dream Factory: Alessi Since 1921.* Konemann, 1998
Bertens, Hans. *The Idea of the Postmodern.* Routledge, 1995
Poynor, Rick. *Design Without Boundaries.* Booth-Clibborn Editions, 1998

Rationalism
Schumacher, Thomas L. *Surface–Symbol: Giuseppe Terragni and the Architecture of Italian Rationalism.* Princeton Architectural Press, 1991

Scandinavian modern
Fiell, Charlotte and Peter. *Scandinavian Design.* Taschen, 2002
Ellison, Michael. *Scandinavian Modern Furnishings 1930-1973: Designed for Life.* Schiffer Publishing, 2002
Fleig, Karl; Aalto, Elissa (eds). *Alvar Aalto: Complete Works.* Birkhauser Verlag AG, 1990

Secession
Fliedl, Gottfried. *100 Years of the Vienna Secession.* Hatje Cantz, 1997
Fleck, Robert. *Vienna Secession 1898-1998: The Century of Artistic Freedom.* Prestel Publishing Ltd., 1998

Space Age
Rawsthorn, Alice, et al. *Marc Newson.* Booth-Clibborn Editions, 1999
Topham, Sean. *Where's My Space Age: The Rise and Fall of Futuristic Design.* Prestel Publishing Ltd., 2003

de Stijl
Friedman, Mildred. *De Stijl: 1917-1931 Visions of Utopia.* Abbeville Press, 1982
Overy, Paul. *De Stijl.* Thames & Hudson, 1991

Streamlining
Arceneaux, Marc. *Streamline: Art and Design of the Forties.* Troubador Press, 1975
Lichtenstein, Claude; Engler, Franz. *Streamlined: A Metaphor for Progress: The Esthetics of Minimized Drag.* Lars Muller Publishers, 1994
Loewy, Raymond. *Industrial Design.* Overlook Press, 1979

Surrealism
Duchamp, Marcel. *Duchamp Cameo.* Harry N. Abrams Inc., 1996
Hubert, Renee Riese. *Surrealism and the Book.* University of California Press, Reprint Edition 1992
Nadeau, Maurice. *The History of Surrealism.* Harvard University Press, 1989

Swiss school
Gerstner, Karl; Kutler, Marcus. *Die Neue Grafik/ The New Graphic Art.* Hastings House, 1959
Kusters, Christian; King, Emily. *Restart: New Systems in Graphic Design.* Thames & Hudson, 2001
Margadant, Bruno. *The Swiss Poster: 1900-1983.* Birkhäuser Verlag, 1993
Müller, Lars (ed.). *Josef Müller Brockmann: Pioneer of Swiss Graphic Design.* Verlag Lars Müller, 1996

Vorticism
Beckett, Jane; Edwards, Paul (ed.). *Blast: Vorticism, 1914–1918.* Ashgate, 2000
Black, Jonathan (ed.). *Blasting the Future: Vorticism and the Avant-Garde in Britain 1910 –20.* Philip Wilson Publishers, 2004

Wiener Werkstätte
Fahr-Becker, Gabriele. *Wiener Werkstätte: 1903-1932.* Taschen, 2003
Neuwirth, Waltraud. *Wiener Werkstätte: Avantgarde, Art Deco, Industrial Design.* Neuwirth, 1984

圖片版權

The publishers would like to thank the following sources for their kind permission to reproduce their images in this book

Antidesign

Cactus coat rack, designed by Guido Drocco and Franco Mello of 'Studio 65', 1972 (painted polyurethane foam), 'Bocca' sofa designed by 'Studio 65', 1972 and 'Gherpe' Shrimp light designed by 'Superstudio' (plastic), Studio 65 & Superstudio (20th Century) / Private Collection, Bonhams, London, UK / www.bridgeman.co.uk

VIP chair. Marcel Wanders for Moooi (www.moooi.com)

Art deco

Duck money box. Photo: Luke Herriott
Wooden clock. Photo: Luke Herriott
Fashion plate. Worth evening dress, fashion plate from Gazette du Bon Ton, 1925 (litho), Barbier, Georges (1882–1932) / Bibliotheque des Arts Decoratifs, Paris, France, Archives Charmet / www.bridgeman.co.uk
Chrysler building. Photo: Lindy Dunlop
De La Warr Pavilion. Photos: Lindy Dunlop
Peach-glass table. Made by James Clark Ltd. of London, 1930s (glass & wood), English School, (20th century) / Royal Pavilion, Libraries & Museums, Brighton & Hove / www.bridgeman.co.uk
RCA Victor Special, John Vassos. V&A Images/Victoria and Albert Museum
Marine Court. Photo: Luke Herriott
Star Cinema, off York Road, Leeds, 11th May 1938 (b/w photo), English Photographer, (20th century) / © Leeds Library and Information Service, Leeds, UK / www.bridgeman.co.uk
Crystal Palace Ball chandelier. Courtesy of Tom Dixon

Art nouveau

Sagrada Familia. Photos: Lindy Dunlop
Interior of the Horta House. The Staircase, 1898–1901 (photo), Horta, Victor (1861–1947) / Horta House, Rue Americaine, Brussels, Belgium, Paul Maeyaert / www.bridgeman.co.uk © DACS 2005
Abbesses Metro Station. Photo: April Sankey
Parc Guell. Photo: Lindy Dunlop
Plate 54. V&A Images/Victoria and Albert Museum
Electric fan. Photo: Luke Herriott
Gal lip balm. Photo: Luke Herriott. Courtesy of Perfumeria Gal www.gal.es
Casa Batllo. Photo: Lindy Dunlop
Casa Mila. Photo: Lindy Dunlop
Pewter teapot. Photo: Luke Herriott

Arts and Crafts movement

Writing desk by A. H. Mackmurdo, c. 1886, William Morris Gallery, Walthamstow, UK / Bridgeman Art Library
Net Ceiling paper. Photo: Luke Herriott
Enameled silverwork, 1901–1903 (mixed media), Ashbee, Charles Robert (1863-1942) /Cheltenham Art Gallery & Museums, Gloucestershire, UK/Bridgeman Art Library
Decanter with silver mounts, c. 1904–1905, Ashbee, Charles Robert (1863-1942)/Victoria and Albert Museum, London, UK/Bridgeman Art Library
Sponge vase. Marcel Wanders for Moooi. www.moooi.com
Hotel Pattee guest services directory and logo. Courtesy of Sayles Graphic Design. www.saylesdesign.com
Crocheted lampshade. Design by electricwig, produced by Trico International. Photo: Tas Kyprianou
Swallows wallpaper. Photo: Keith Stephenson. Courtesy of Absolute Zero°. www.absolutezerodegrees.com

Bauhaus

Armchair designed for the Bauhaus by Marcel Breuer, oak lath and linen, 1924, Christie's Images, London, UK / www.bridgeman.co.uk
Staatliches Bauhaus, 1995, built 1925–1926 (photo), German School, (20th century) / Dessau, Germany / www.bridgeman.co.uk
Cover of issue number 7 of Offset Buch und Werbekunst 1926, Schmidt, Joost (1893–1948) / Private Collection / www.bridgeman.co.uk © DACS 2005
Bauhaus Design (color litho), German School, (20th century) / Private Collection, The Stapleton Collection / www.bridgeman.co.uk
Barcelona chair. Photo: Luke Herriott. Courtesy of Nicole Kemble
Tykho radios, Marc Berthier. Courtesy of Lexon (www.lexon-design.com)
Apple iMacs. Courtesy of Apple Computer, Inc.
Lift 01 poster. Design and Art Direction Vince Frost
CD Player, Naoto Fukasawa. Courtesy of Muji. www.muji.co.uk Tel: +44 (0)20 7323 2208
La Valise. Ronan & Erwan Bouroullec © Paul Tahon

Beaux-arts

Detail of the facade of the New York Public Library, opened in 1911 (photo), Carrere, John (1858–1911) and Hastings, Thomas (1860–1929) / Fifth Avenue, Manhattan, New York City, USA / www.bridgeman.co.uk

Biomorphism

Eames chairs: Clockwise from Top: DAR (Dining Armchair Rod); RAR (Rocker Base Armchair); DAR (Dining and Desk Chair); A Production 'X' Base DAX (Dining and Desk Chair), all designed by Eames, Charles (1907–1970) and Ray (1912–1988), 1953 (fiberglass, metal, and wood), Eames, Charles (1907–1980) and Ray (1912–1988) / Private Collection, Bonhams, London, UK / www.bridgeman.co.uk
30 St Mary Axe (top and bottom right). Photos: J. A. Dunlop
30 St Mary Axe (bottom left). Photo: Grant Smith. Courtesy of Foster and Partners

California new wave

Identity and business cards for Vertigo. Design: April Greiman. Courtesy of April Greiman, Made in Space
Cal Arts View book. Design: April Greiman. Courtesy of April Greiman, Made in Space
China Club identity. Design: April Greiman Signage: April Greiman & Jayme Odgers Courtesy of April Greiman, Made in Space
Cal Arts catalog. Design: April Greiman Photo: Jayme Odgers Courtesy of April Greiman, Made in Space

Constructivism

Ministry of the Interior, Cuba. Photo: April Sankey
3-D Objects. Dextro 2001

Contemporary style

Red and Black on a Blue Background, Miro, Joan (1893–1983) / Christie's Images, London, UK / www.bridgeman.co.uk © Successio Miro, DACS, 2005
A Cross Patch Textile, designed by Ray Eames (1912–1988), 1945 (hand printed silk-screen mounted on cloth), Eames, Ray (1912–88) / Private Collection, Bonhams, London, UK / www.bridgeman.co.uk
Ball clock, George Nelson. Photo: Andreas Sutterlin. Courtesy of Vitra (www.vitra.com) and Herman Miller (www.hermanmiller.com)
Hang it All, Charles and Ray Eames. Available from www.twentytwentyone.com
Jason chair, Carl Jacobs. Photo: Luke Herriott
Alto Writing Desk. Norway Says
Prototype chair, Egg Designs. Design: Greg and Roche Dry, Egg Design 2004

Czech Cubism

Prague building. Photo: Lindy Dunlop
The Studio Corner dish (ceramic), Picasso, Pablo (1881–1973) / Pushkin Museum, Moscow, Russia / www.bridgeman.co.uk © Succession Picasso/DACS 2005
Clarice Cliff. (LtoR) A pair of Oranges and Lemons pattern vases, a Cubist pattern Archaic series vase, a Farmhouse pattern vase,

a pair of Sunburst pattern vases, a Castellated
Circle (Green Circle) vase, a geometrical
design conical bowl, a Picasso Flower (orange
colorway) pattern Stamford Jardiniere and a
geometrical design conical bowl by Clarice
Cliff (1899–1972) (ceramic) / Private
Collection, Bonhams, London, UK /
www.bridgeman.co.uk
Clarice Cliff is a registered trademark of Josiah
Wedgwood & Sons Limited, Barlaston,
Stoke-on-Trent, England
America's Answer! Production poster, Jean
Carlu © (2005) The Museum of Modern
Art/Scala, Florence © ADAGP, Paris and
DACS, London 2005
Louvre Pyramide. Photo: April Sankey
AIGA Wisconsin poster, Jim Lasser. Courtesy
of AIGA

Dadaism
Front cover of *Bulletin Dada No. 6*, February
1920 (color litho), Duchamp, Marcel
(1887–1968) / Galleria Pictogramma, Rome,
Italy, Alinari / www.bridgeman.co.uk
© Succession Marcel Duchamp/ADAGP,
Paris and DACS, London 2005
Collage M2 439, 1922, Schwitters, Kurt
(1887–1948) / Marlborough Fine Arts,
London, UK / www.bridgeman.co.uk
© DACS 2005
AIGA Biennial Conference poster, Stefan
Sagmeister © Sagmeister Inc., New York
Treetrunk bench. Droog Design, Jurgen Bey
Photo: Marsel Loermans

Deconstructivism
Radio in a Bag, Daniel Weil. V&A
Images/Victoria and Albert Museum
The Jewish Museum © Jüdisches Museum
Berlin. Photo: Jens Ziehe, Berlin
Exterior, facade. The Richard B. Fisher Center
for the Performing Arts at Bard College.
Photo © Peter Aaron/Esto
Exterior, detail. The Richard B. Fisher Center
for the Performing Arts at Bard College.
Photo © Peter Maus/Esto

Deutsche Werkbund
Display of Tropon goods, from Deutsche
Werkbund Jahrbuch. V&A Images/Victoria
and Albert Museum
Deutsche Werkbund Ausstellung poster, Peter
Behrens. V&A Images/Victoria and
Albert Museum © DACS 2005
Apartment block, Ludwig Mies van der Rohe.
Courtesy of the Weissenhofsiedlung.
www.weissenhofsiedlung.de Photo: Jörn Vogt
MR Side Chair, Ludwig Mies van der Rohe.
Courtesy of Knoll International Ltd.
www.knoll.com

Esthetic movement
House and Studio for F. Miles Esq, Chelsea.
Engraved by C. P. Edwards, Godwin, Edward
William (1833–1886) Private Collection, The
Stapleton Collection / www.bridgeman.co.uk
Toast rack. "90029" design Christopher Dresser,
1991 (1878) Courtesy of Alessi
An esthetic interior showing works by William
Morris (1834–1896) and William de Morgan
(1839–1917), English School (nineteenth
century)/The Fine Art Society, London,
UK/Bridgeman Art Library
My Lady's Chamber. Frontispiece to *The House
Beautiful* by Clarence Cook, published
New York, 1881 (color litho), Crane, Walter
(1845–1915) / Private Collection, The
Stapleton Collection / www.bridgeman.co.uk
The Yellow Book. V&A Images/Victoria and
Albert Museum
Royalton bar stool. Courtesy of Philippe Starck
Juicy Salif. Photo: Luke Herriott. Courtesy of
Lindy Dunlop.

Futurism
Zang Tumb Tumb. Book cover for *Zang Tumb
Tumb*, written and designed by F. T.
Marinetti (1876–1944) 1914, Marinetti, F. T.
(1876–1944) / Private Collection /
www.bridgeman.co.uk © DACS 2005
Electric Power Plant. 1914 (pen & ink, pencil,
on paper), Sant'Elia, Antonio (1888–1916) /
Private Collection, Milan, Italy / Accademia
Italiana, London / Bridgeman Art Library
War Party tapestry, Fortunato Depero. War
Party (tapestry), Depero, Fortunato (20th
century) / Galleria Nazionale d'Arte Moderna,
Rome, Italy, Alinari / www.bridgeman.co.uk
© DACS 2005
MAXXI, Center of Contemporary Arts, Rome.
Courtesy of Zaha Hadid Architects
Shift bookend. Sara de Bondt for "Shift!
Re-Appropriated"

High-tech
Lloyds of London. Photos: J. A. Dunlop
Aeron chair, Donald T. Chadwick. Photo:
Robert Z. Brandt
Apple Pro Mouse. Courtesy of Apple
Computer, Inc.
"Blow up" design Fratelli Campana, 2004.
Courtesy of Alessi
Rolling Bridge. Thomas Heatherwick Studio
Photo: Steve Speller

International Style
Cabinet with four drawers, Charles Eames,
1940 © (2005) The Museum of Modern
Art/Scala, Florence
The Citicorp Centre, designed by Hugh
Stubbins & Associates, 1978 and the Seagram
Building, designed by Miles van der Rohe
and Philip Johnson, 1954–1958 / New York
City, New York, USA, Roger Last /
www.bridgeman.co.uk

Roberts radio. Photo: Luke Herriott. Courtesy
of Bob Phipps
Multipurpose Kitchen Machine, 1957, Braun
AG (Frankfurt) © (2005) The Museum of
Modern Art/Scala, Florence
Toio Floor Lamps, 1962 (Flos S.p.A., Brescia,
Italy), Castiglioni, Achille (b. 1918) © (2005)
The Museum of Modern Art/Scala, Florence
Berlin buildings. Photo: Luke Herriott
Custom Greetings Cards. Courtesy of Daniel
Eatock. www.eatock.com

Japonisme
Dummy vase. Decorated in imitation of
cloisonne, Minton & Co, c. 1870 (porcelain),
Dresser, Christopher (1834–1904) / Private
Collection, The Fine Art Society, London,
UK / www.bridgeman.co.uk
Teapot. V&A Images/Victoria and Albert
Museum
Side Chair. Herter Brothers Company,
c. 1876–1879 (cherry, gilt, and upholstery),
Herter, Christian (1839–1883) and Gustave
(1830–1898) / © Museum of Fine Arts,
Houston, Texas, USA. Funds provided by the
Stella H. and Arch S. Rowan Foundation /
www.bridgeman.co.uk
Compagnie Francaise des Chocolats et des
Thes. Reproduction of a Poster Advertising
the French Company of Chocolate and
Tea (litho), Steinlen, Theophile Alexandre
(1859–1923) / Private Collection, The
Stapleton Collection / www.bridgeman.co.uk
Shu Uemura cleansing oils. Designed by Ai
Yamaguchi

Jugendstil
Lady's Bureau. c. 1897 (wood), van de Velde,
Henry (1863–1957) / Musee d'Orsay, Paris,
France / www.bridgeman.co.uk
Tropon. 1898 (litho), van de Velde, Henry
(1863–1957) / Calmann & King, London, UK
/ www.bridgeman.co.uk
Riga buildings. Photos: Lindy Dunlop
Thinking Man's Chair. 1986, Cappellini. Photo:
James Mortimer

Memphis
Casablanca sideboard, Ettore Sottsass. V&A
Images/Victoria and Albert Museum
Kariba fruit bowl, Memphis. V&A
Images/Victoria and Albert Museum
Installation in the Coop Himmelb(l)au
pavilion, 1994 (mixed media), Lichtenstein,
Roy (1923–1997) & Lucchi, Michele de
(b. 1951) / Gröningen, the Netherlands,
Wolfgang Neeb / www.bridgeman.co.uk ©
The Estate of Roy Lichtenstein/DACS 2005
Kozmos Blocks, Karim Rashid. Courtesy of
Karim Rashid Inc.

Minimalism

Primate Kneeling Stool, 1970 (Zanotta, S.p.A., Italy), Castiglioni, Achille (b. 1918) © (2005) The Museum of Modern Art/Scala, Florence
Kissing salt and pepper shakers, Karim Rashid. Karim Rashid Inc. 2005
UMBRA Garbino, Karim Rashid. Karim Rashid Inc. 2005
Bend Chair. Photography Pelle Wahlgren/Swedese Möbler AB
Teatro Armani, Milan. Richard Bryant/arcaid.co.uk
iPod Shuffle. Courtesy of Apple Computer, Inc.

Mission style

Desk Chair, Roycroft Shop. c. 1905–1912 (oak wood), American School, (20th century) © Museum of Fine Arts, Houston, Texas, USA, Funds provided by the Alice Pratt Brown Museum Fund / www.bridgeman.co.uk
Trico Café furniture, Michael Marriott. Courtesy of Michael Marriott
Double Decker table. Marcel Wanders for Moooi (www.moooi.com)

Moderne

Aram Designers Adjustable Table, Eileen Gray © (2005) The Museum of Modern Art/Scala, Florence
Mirror Ball pendant. Courtesy of Tom Dixon

Modernism

The Fagus Shoe Factory. Designed by Walter Gropius (1883–1969) and Adolph Meyer, 1910–1911 / Alfeld-an-der-Leine, Germany / www.bridgeman.co.uk
Table lamp, William Wagenfeld. V&A Images/Victoria and Albert Museum © DACS 2005
Laccio tables, Marcel Breuer. Courtesy of Knoll International Ltd. www.knoll.com
MR Side chair, Ludwig Mies van der Rohe. Courtesy of Knoll International Ltd. www.knoll.com
The German Pavilion at the International Exposition in Barcelona. Designed by Ludwig Mies van der Rohe (1886–1969) 1929 Barcelona, Spain / www.bridgeman.co.uk
Pontresina Engadin poster, Herbert Matter © (2005) The Museum of Modern Art/Scala, Florence
Missed Day Bed, Michael Marriott. Courtesy of Michael Marriott
Second phone, Sam Hecht for Muji. Courtesy of Muji. www.muji.co.uk
Tel: +44 (0)20 7323 2208

Op art

Impact fabric, Evelyn Brooks. V&A Images/Victoria and Albert Museum
Bridget Riley. Untitled (Winged Curve), 1966 (screenprint on paper), Riley, Bridget (b. 1931) / Private Collection / www.bridgeman.co.uk

Mexico City logo. Design: Lance Wyman
Tile. Designed by Edward Barber & Jay Osgerby

Organic design

LCW Chair, Charles and Ray Eames. Photo: Hans Hansen. Courtesy of Vitra (www.vitra.com) and Herman Miller (www.hermanmiller.com)
La Chaise, Charles and Ray Eames. Photo: Hans Hansen. Courtesy of Vitra (www.vitra.com) and Herman Miller (www.hermanmiller.com)
Atomic coffee maker. Photo: Luke Herriott. Courtesy of Lindy Dunlop
Tulip armchair, Eero Saarinen. Courtesy of Knoll International Ltd. www.knoll.com
Sydney Opera House. Courtesy of the Sydney Opera House
Henry Moore. Maquette for *Reclining Connected Forms* (bronze on wood base), Moore, Henry Spencer (1898–1986) / Private Collection, Agnew's, London, UK / www.bridgeman.co.uk
The work illustrated on page 151 has been reproduced by permission of the Henry Moore Foundation
Flow fruit bowl. Courtesy of Gijs Bakker
Kareames chairs, Karim Rashid. Courtesy of Karim Rashid Inc.
Ty Nant bottle, Ross Lovegrove. Design: Ross Lovegrove Photo: John Ross
Tea and coffee set. Courtesy of Alessi

Pop art

Panton stacking chair, Verner Panton. Photo: Gary French. Courtesy of Leonie Taylor
Crak poster, Roy Lichtenstein. V&A Images/Victoria and Albert Museum © The Estate of Roy Lichtenstein/DACS 2005
Totem coffee pot, Portmeirion Pottery. Photo: Luke Herriott
Sgt Pepper's Lonely Hearts Club Band, The Beatles. Photo: Luke Herriott © Peter Blake 2005. All Rights Reserved, DACS
Campbell's Soup, 1968 (screenprint), Warhol, Andy (1930–1987) / Wolverhampton Art Gallery, West Midlands, UK / www.bridgeman.co.uk © The Andy Warhol Foundation for the Visual Arts, Inc./ARS, NY and DACS, London 2005
Patterns 07. Courtesy of Büro Für Form San Francisco 2012. Courtesy of Morla Design. www.morladesign.com

Postindustrialism

Speaking coffee maker. Droog Design: Elbert Draisma
Clouds. Ronan & Erwan Bouroullec © Paul Tahon
The Locker, Egg Designs. Design: Greg and Roche Dry, Egg Design, 2004

Postmodernism

Svincolo standard lamp by Ettore Sottsass, 1979 and a Tindouf Tambour fronted cabinet by Paolo Navone, 1979, both for the Bauhaus Collection (Studio Alchimia), Navone, Paolo (20th Century) / Private Collection, Bonhams, London, UK / www.bridgeman.co.uk
Bird kettle. Courtesy of Alessi
View of the Museumsinsel Gröningen, built 1989, Mendini, Alessandro (b. 1931) / Gröningen, the Netherlands, Wolfgang Neeb / www.bridgeman.co.uk
Tea with feet. Courtesy of Virginia Graham
Kila lamp. IKEA Ltd., Stockist no. 0845 3551 141, www.ikea.co.uk

Rationalism

Gualino Office Building, Mario Pagano © 2005 Scala, Florence
Berlin buildings. Photo: Luke Herriott
Air-Chair. 1999, Magis. Photo: Walter Gumiero

Scandinavian modern

Armchair 41, Alvar Aalto. Courtesy of Artek. www.artek.fi
Glasses, Aino Aalto. Courtesy of Iittala. www.iittala.com
Aalto vase, Alvar Aalto. Courtesy of Iittala. www.iittala.com
Ant chair, Arne Jacobsen. Courtesy of Danish Design Center
Egg and swan chair, Arne Jacobsen. Courtesy of Danish Design Center
Candlesticks, Arne Jacobsen. Courtesy of Danish Design Center
AJ Lamp, Arne Jacobsen. Courtesy of Danish Design Center. Photo: Piotr Topperzer
Unikko textile. Courtesy of Marimekko Corporation
Low Pad. 1999, Cappellini. Photo: Walter Gumiero
Papermaster magazine table. Courtesy of Norway Says
Benjamin stool and Buskbo coffee table. IKEA Ltd., Stockist no. 0845 3551 141, www.ikea.co.uk

Secession

The Stadtbahn, Otto Wagner. The Stadtbahn Pavilion of the Vienna Underground Railway, design showing the exterior and a view of the railway platform, c.1894–1897 (colored pencil), Wagner, Otto (1841–1918) / Historisches Museum der Stadt, Vienna, Austria / www.bridgeman.co.uk
J. M. Olbrich interior, from Deutsche Kunst und Dekoration. V&A Images/Victoria and Albert Museum
Alfred Roller poster. V&A Images/Victoria and Albert Museum
Decades typeface. Courtesy of Corey Holms www.coreyholms.com

Space age
Atomic lamps. Courtesy of Mathmos.
 www.mathmos.co.uk
Capsule line felt helmets, Edward Mann. V&A
 Images/Victoria and Albert Museum
2001: A Space Odyssey. Courtesy Warner
 Bros/Ronald Grant Archive
Yotel interior. Courtesy of Yotel.
 www.yotel.com

de Stijl
Composition IX, opus 18, 1917, Doesburg, Theo
 van (1883–1931) / Haags Gemeentemuseum,
 The Hague, Netherlands /
 www.bridgeman.co.uk
De Styl, poster. 1917 (litho), Doesburg, Theo
 van & Huszar, Vilmos (20th century) / Haags
 Gemeentemuseum, The Hague, Netherlands
 / www.bridgeman.co.uk
Early important Red Blue Chair, 1918 (painted
 wood), Rietveld, Gerrit (1888–1964) / Private
 Collection, Bonhams, London, UK /
 www.bridgeman.co.uk © DACS 2005
Schroeder House, built in 1923–1924 (photo),
 Rietveld, Gerrit (1888–1964) / Utrecht,
 Netherlands / www.bridgeman.co.uk
 © DACS 2005
Composition in Red and Blue, 1939–1941,
 Mondrian, Piet (1872–1944) / Christie's
 Images, London, UK / www.bridgeman.co.uk
De Stijl, The White Stripes. Courtesy of
 XL Records
Installation view (detail) of sign system
 designed for the exhibition Nu: 90 Jaar Pastoe
 (Now: 90 Years Pastoe) that took place in 2003
 at the Centraal Museum (Utrecht). Exhibition
 design by Experimental Jetset 2003.
 Photography by Experimental Jetset 2003.
L-Bed. Photo: Matthew Brody, Grahame
 Montgomery

Streamlining
Cisitalia 202 GT Car, 1946–1948, Pinin
 Farina © (2005) The Musuem of Modern
 Art/Scala, Florence
Lama scooter for Aprilia (prototype), 1992
 Gianni Sabbadin. Courtesy of Philippe
 Starck
Vacuum cleaner. Courtesy of Alessi
G5 Power Mac. Courtesy of Apple Computer, Inc.

Surrealism
Metronome (Object to be Destroyed), 1923/72
 (wood, metal, and paper), Ray, Man
 (1890–1976) / Hamburg Kunsthalle,
 Hamburg, Germany / www.bridgeman.co.uk
 © Man Ray Trust/ADAGP, Paris and
 DACS, London 2005
Keep London Going, Man Ray London's
 Transport Museum © Transport for London
 © Man Ray Trust/ADAGP, Paris and
 DACS, London 2005
Shortly Before Dawn, 1936 (silverprint), Bayer,
 Herbert (1900–85) / Private Collection /

www.bridgeman.co.uk © DACS 2005
Mae West Lips Sofa, made by Green &
 Abbott, London, for Edward James,
 1936–1937 (wood upholstered in pink felt),
 Dali, Salvador (1904–1989) / Victoria &
 Albert Museum, London, UK /
 www.bridgeman.co.uk © Salvador Dali,
 Gala-Salvador Dali Foundation, DACS,
 London 2005
Autumn Intrusion. Thomas Heatherwick
 Studio. Photo: Steve Speller
Can Can design Stefano Giovannoni – Harry,
 2001. Courtesy of Alessi

Swiss school
Restart. Courtesy of Christian Kusters,
 CHK Design

Vorticism
The Wrestler's Tray, Henri Gaudier-Brzeska.
 V&A Images/Victoria and Albert Museum
War Number, front cover of an issue of Blast
 magazine, manifesto of the Vorticist
 movement, 1915 (litho), Lewis, Percy
 Wyndham (1882–1957) / Stapleton Collection,
 UK / www.bridgeman.co.uk © "Wyndham
 Lewis and the estate of the late Mrs G. A.
 Wyndham Lewis by kind permission of
 the Wyndham Lewis Memorial Trust
 (a registered charity)"
Vorticist Composition, c. 1918 (color woodcut),
 Wadsworth, Edward Alexander (1889–1949) /
 Victoria & Albert Museum, London, UK /
 www.bridgeman.co.uk © Estate of Edward
 Wadsworth 2005. All Rights Reserved,
 DACS 2005

Wiener Werkstätte
Palais Stoclet, Josef Hoffmann. Brussels: Palais
 Stoclet, 1905–1911 by Josef Hoffmann
 (1870–1956). Credit: Bridgeman Art Library,
 London / www.bridgeman.co.uk
Printed silks. designed by Edward Wimmer
 (top) and Lotte Froemmel-Fochler (bottom)
 for the Wiener Werkstätte, c. 1912.
 J. C. K. Archive, London, UK /
 www.bridgeman.co.uk
Vase (glass). Hoffmann, Josef (1870–1956) /
 Private Collection / www.bridgeman.co.uk
Cabaret die Fledermaus. Decoration of Die
 Fledermaus, 1908–1914 (litho), German
 School, (20th century) / Private Collection /
 www.bridgeman.co.uk
Folding Bookcase. Droog Design, Konings; Bey
 Photo: Marsel Loermans
Tea and coffee piazza service, Paolo Portoghesi
 for Alessi. Courtesy of Alessi

Every effort has been made to acknowledge
correctly and contact the source and/or
copyright holder of each picture. RotoVision
apologizes for any unintentional errors or
omissions which will be corrected in future
editions of this book.

索引